Collection

DES

GONCOURT

13159. — Motteroz, Lib.-Imp. réunies
7, rue Saint-Benoît, Paris.

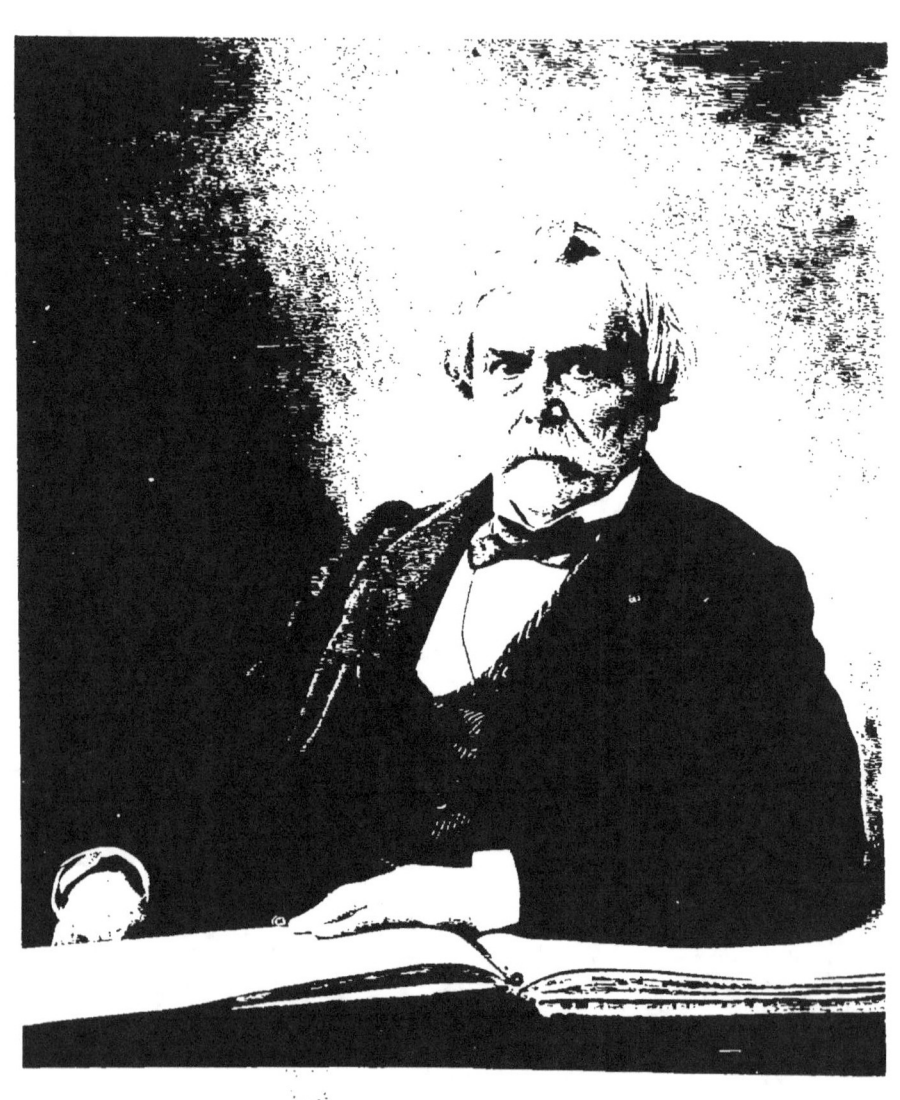

COLLECTION DES GONCOURT

ARTS

d'Extrême-Orient

COLLECTION DES GONCOURT

ARTS

DE

l'Extrême-Orient

COMMISSAIRE-PRISEUR :
M⁰ G. DUCHESNE
6, rue de Hanovre.

EXPERT :
M. S. BING
22, rue de Provence.

Chez lesquels se trouve le Catalogue

CONDITIONS DE LA VENTE

Elle sera faite au comptant.

Les acquéreurs payeront 5 pour 100 en sus des enchères.

ORDRE DES VACATIONS (*)

Lundi 8 mars 1897, *à 2 heures :*

Céramique chinoise.	1 à	164
Objets divers, partie du n° 1637.		

à 8 heures du soir :

Peintures.	1142 à	1201
Estampes.	1202 à	1282

Mardi 9 mars 1897, *à 2 heures :*

Céramique japonaise.	165 à	361
Matières dures.	362 à	394
Flacons à tabac divers.	395 à	406
Objets divers, partie du n° 1637.		

à 8 heures du soir :

Estampes.	1283 à	1451

Mercredi 10 mars 1897, *à 2 heures :*

Objets en ivoire.	407 à	418
Émaux, nacre.	419 à	421
Laques.	422 à	597
Objets divers, partie du n° 1637.		

à 8 heures du soir :

Estampes.	1452 à	1490
Livres.	1491 à	1636

Jeudi 11 mars 1897, *à 2 heures :*

Ustensiles d'écriture, ustensiles de fumeurs, panneaux décoratifs, objets en bois.	598 à	661
Objets en métal.	662 à	762
Sabres.	763 à	779
Objets divers, partie du n° 1637.		

Vendredi 12 mars 1897, *à 2 heures :*

Gardes de sabre et autres accessoires d'armes	780 à	929
Netsuké.	930 à	1030
Objets divers, partie du n° 1637.		

Samedi 13 mars 1897

Netsuké en forme de boutons	1031 à	1072
Coulants.	1073 à	1077
Etoffes.	1078 à	1129
Meubles.	1130 à	1135
Vitrines.	1136 à	1141
Objets divers, partie du n° 1637.		

(*) Les vacations commenceront aux heures précises.

OBJETS
d'Art Japonais

ET CHINOIS

PEINTURES, ESTAMPES

Composant la Collection des GONCOURT

DONT LA VENTE AURA LIEU

HOTEL DROUOT, salles n^{os} 9 et 10

Les lundi 8, mardi 9, mercredi 10, jeudi 11,
vendredi 12 et samedi 13 mars 1897
A deux heures précises

et les lundi 8, mardi 9 et mercredi 10 mars 1897
à huit heures du soir.

Entrée particulière rue Grange-Batelière

Prix du Catalogue illustré, contenant le répertoire des signatures japonaises : **10 francs.**

COMMISSAIRE-PRISEUR :	EXPERT :
M^e G. DUCHESNE	M. S. BING
6, rue de Hanovre.	22, rue de Provence.

Chez lesquels se trouve le Catalogue

EXPOSITIONS

PARTICULIÈRE : le samedi 6 mars 1897 } de une heure
PUBLIQUE : le dimanche 7 mars 1897 } à cinq heures et demie

« Ma volonté est que mes dessins, mes estampes, mes bibelots, mes livres, enfin les choses d'art qui ont fait le bonheur de ma vie, n'aient pas la froide tombe d'un musée, et le regard bête du passant indifférent, et je demande qu'elles soient toutes éparpillées sous les coups de marteau des commissaires-priseurs et que la jouissance que m'a procuré l'acquisition de chacune d'elles, soit redonnée, pour chacune d'elles, à un héritier de mes goûts.

 Edmond de Goncourt

LES
ARTS DE L'EXTRÊME-ORIENT

DANS LA

COLLECTION DES GONCOURT

Edmond de Goncourt est mort. Et au moment où s'accomplit une existence toujours altérée d'inconnu, sans cesse tourmentée d'attirances vers tout ce que l'œuvre humaine contient d'irrévélé, au même moment s'éteint aussi l'ère favorable, entre toutes, à la curiosité inquiète des chercheurs d'inédit.

Goncourt a vu, dans les vingt-cinq dernières années de sa vie, se mêler aux visions d'art traditionnelles de notre vieille race des conceptions nouvelles, lointaines d'origine, mais pourtant très assimilables à notre propre façon de sentir.

Et, durant ce quart de siècle, Goncourt put suivre pas à pas toutes les phases de ce phénomène, noter toutes les évolutions du cycle parcouru, depuis le premier jour où l'empire du Soleil Levant nous révéla le charme étrange de ses trésors.

Ce fut d'abord, sous le coup de la première surprise, une sorte d'éblouissement, qui empêcha de s'inquiéter si, parmi tant de choses, tout valait une égale admiration, si tout devait être rangé au même niveau. Le flot inattendu de cet art japonais, jusque-là retenu par une digue séculaire, charriait des sables scintillants, mêlés aux gemmes précieuses.

Cette période, cependant, fut courte pour les élus, qui portent en eux l'instinct du Beau, ce guide plus sûr que tout l'acquis des longues études. Une première classification se fit : après avoir éliminé le négligeable apport d'une décadence moderne, toute de charme artificiel, on avait devant soi, sans alliage cette fois, le patrimoine touffu des siècles, dont chaque parcelle était une œuvre de sincérité.

Toutefois d'autres difficultés subsistaient.

Devant cette culture millénaire, portant les marques complexes de son histoire depuis les nébuleux débuts des périodes héroïques jusqu'aux années ensoleillées de sa dernière efflorescence, devant ce grand mélange de choses, offrant, depuis les antiques productions, empreintes de grandeur hiératique, jusqu'aux plus fines délicatesses d'un art aimable et enjoué, l'esprit s'embarrassait. Comment placer ses préférences ?

Ce furent les productions des dernières belles époques avec leurs matières exquises, leur technique raffinée et leur exécution prodigieusement habile, qui devaient d'abord plaire à tous. Nul autre élément ne composait les premières collections.

Mais à mesure qu'on entrait plus avant dans la nouvelle esthétique, on lui demanda autre chose qu'une simple jouissance pour le regard. Avec ce goût de l'analyse, si vif à notre époque, on voulut scruter l'origine des choses, connaître tout l'enchaînement de leur passé. En remontant aux sources, on vit la gravité des œuvres primitives, on s'éprit de leur mâle poésie et plus d'un amateur fit à ces prestigieux débris une place d'honneur en ses vitrines.

D'ailleurs, des causes d'un ordre extérieur avaient, de leur côté, poussé à ce penchant. L'amour de l'archaïsme japonais n'était, à le bien prendre, que la répercussion d'un mouvement éclos sur un autre terrain. Après la réhabilitation de ce charmant xviii^e siècle français, que les Goncourt avaient fait triompher tout à la fois par leurs étincelants écrits et par la force de leur persévérant exemple, avait surgi, en notre art occidental, un goût enthousiaste pour des styles plus

sévères. Beaucoup se laissèrent envahir par un désir de remonter les temps, par l'ardente nostalgie de nos époques originaires, où plongent nos racines nationales.

Dès lors, l'œil, familiarisé avec la force naïve de notre moyen âge, discerna facilement les mêmes qualités d'art dans les œuvres lointaines des mêmes époques.

Mais, chose curieuse à dire, aucun collectionneur, pourtant, n'admit chez lui la juxtaposition des deux floraisons d'art.

C'est que, chez la plupart des hommes, une habitude invétérée ramène les divisions de l'art à une question de latitudes. Chacun dirige ses préférences vers tel ou tel climat, opposant l'art d'un peuple à l'art d'un autre peuple.

Et c'est l'honneur des Goncourt d'avoir affirmé que tous les arts sont solidaires, qu'il faut les grouper, non suivant des origines locales, mais selon des parentés de sentiment. Et dans leur rigoureuse logique, peu importait le coin de terre où chaque fleur était née, pourvu que toutes fussent bien de même essence, se confondissent en une même harmonie.

La collection Goncourt s'imposait donc avant tout par deux mérites primordiaux : en offrant un asile, un lieu de ralliement aux expressions géniales des deux points opposés du globe, elle se donnait une signification universelle; en élisant dans chaque civilisation tout ce qui marquait une même tendance, elle acquérait un rare aspect d'unité.

Et rien n'a jamais altéré le caractère de cette unité. Pendant le même temps où d'autres orientèrent leur goût suivant les courants ambiants de l'époque, Goncourt demeura toute sa vie semblable à lui-même. Son être était nativement lié, de par de secrets atavismes, de par d'impénétrables lois d'affinité, plus puissantes que la volonté humaine, à un seul idéal.

On sait quel fut cet idéal, où survivait, ardent, l'esprit français du dernier siècle. Directement issu de cette époque, incessamment

nourri de ses raffinements intellectuels, Goncourt avait trouvé en Extrême-Orient certaines expressions d'art d'un sentiment tout similaire. En elles il rencontrait encore les mille visions exquises, gravées au profond de son cœur par tout ce qu'il chérissait dans l'art de son pays.

Ce n'est pas que, là-bas, l'éclosion de cet esprit aimable, quelque peu féminin et maniéré, qui constitua notre xviiie siècle, ait été rigoureusement contemporaine. En ces tendances, l'Orient nous avait devancés. Mais, pour Goncourt, il s'agissait bien moins ici, d'une concordance d'époque que d'une identité de caractère.

Aussi, tout ce qui offrait, en Extrême-Orient, ce caractère déterminé, les porcelaines coquille d'œuf de la Chine, les laques d'or du xviie siècle japonais, les armes, parachevées comme des bijoux, les Satsuma, diaprés d'émaux étincelants, les dessins enlevés d'un trait spirituel et leste, — tout ce qui avait ce tour pimpant, alerte, joli, caressant au regard ou sensuel au toucher, — tout ce qui portait, enfin, l'empreinte d'une race ayant gravi le dernier échelon d'une culture ultraraffinée, retrouvait dans la maison de Goncourt comme un parfum de l'atmosphère natale.

L'assimilation se faisait absolue entre les choses et l'homme. Jamais une collection ne refléta au même degré l'image de son auteur, ne raconta plus complètement ses émotions les plus subtiles.

Et nous, qui voyons ici pour la dernière fois cette œuvre passionnée de toute une vie, — même ceux qui, parmi nous, ont subi quelquefois des attirances vers des périodes d'art plus austères, — ne devons-nous pas garder au maître une profonde gratitude de sa hautaine obstination au culte de l'art aimable et souriant ?

Au moment de cette fatale dispersion, — mélancolique adieu à l'âme de l'artiste, comme, l'autre été, ce fut, devant la tombe ouverte, l'adieu jeté à sa dépouille matérielle, — la pensée se recueille et,

laissant là les disputes de chapelles, on se dit qu'il est bon, qu'en face des autels érigés aux fières reliques d'un passé reculé, un esprit délicat, et conscient de sa tâche, ait combattu pour le prestige d'un art tout proche de nous par son époque et son esprit, d'un art fait pour toucher ceux qui demeurent sensibles au charme de grâce et d'élégance, qui est la tradition de notre race.

C'est pour leur joie future, autant que pour sa propre joie, que Goncourt a vécu sa vie de raffiné, et c'est à eux, c'est aux friands du charme quintessencié des choses, que s'adresse aujourd'hui cette émouvante voix d'outre-tombe : « Je demande... que la jouissance que m'a procurée l'acquisition de chaque chose soit redonnée, pour chacune d'elles, à un héritier de mes goûts ».

<div style="text-align:right">S. BING.</div>

Les citations entre guillemets et les épigraphes des chapitres

sont extraites

de la *Maison d'un Artiste,* par Edmond de Goncourt

CÉRAMIQUE CHINOISE

PORCELAINES DE LA CHINE

« *La porcelaine de la Chine ! cette porcelaine superieure à toutes les porcelaines de la terre ! cette porcelaine qui a fait depuis des siècles, et sur tout le globe, des passionnés plus fous que dans toutes les autres branches de la curiosité ! cette porcelaine dont les Chinois attribuaient la parfaite réussite à un Esprit du fourneau protégeant la cuisson des céramistes qu'il affectionnait ! cette porcelaine translucide comparée au jade ! cette porcelaine bleue, selon l'expression d'un poète* « *bleue comme le ciel,* « *mince comme du papier, brillante comme un miroir !* » *cette porcelaine blanche de Chou, dont un autre poète, Tou-chao-ling, dit que l'éclat surpasse celui de la neige, et dont il vante la sonorité plaintive ! ce produit d'un art industriel chanté par la poésie de l'extrême Orient, ainsi qu'on chante chez nous un beau paysage, un morceau de création divine ! enfin cette matière terreuse façonnée par des mains d'homme en un objet de lumière, de doux coloris dans un luisant de pierre précieuse.* »

ÉPOQUE DES MING

(1368 à 1645)

1. Bouteille piriforme à long col, revêtue d'un émail vert sombre, et gravée au trait d'un décor de plantes, dont les fleurs et quelques feuilles, laissées en réserve sur le fond vert, sont émaillées de violet et de jaune. La panse est contournée par une large frise de pivoines, au-dessus de laquelle une tige de prunier fleuri se dresse, le long du col.

 Hauteur, 0m,26.

2. Grand vase de corps balustre, surmonté d'un col cylindrique à bord évasé. Sur couverte violette se détachent en relief des branches de pivoine, dont les deux grandes

fleurs sont émaillées de ton ivoire et les feuillages de bleu turquoise. Les anses, garnissant le col, et dont la forme contournée est empruntée au lotus bouddhique, sont également en émail turquoise.

Hauteur, 0^m,49.

3. Vase de forme turbinée, à fond bleu turquoise, portant en relief un semis de fleurs de prunier violettes, alternant avec de petites fleurs de chrysanthèmes jaunes.

Hauteur, 0^m,27.

4. Grand vase de forme balustre à goulot étroit. Sur un fond bleu intense s'enlève en vigoureux relief un décor de lotus, dont les fleurs sont émaillées de blanc et les feuilles de bleu turquoise. Près de la base est sculptée une bordure de fortes vagues écumantes en turquoise, et une double frise de bordures du même ton contourne l'épaulement du vase.

Hauteur, 0^m,40.

5. Petite potiche hexagonale de forme balustre, revêtue d'une couverte violet irisé. Elle porte, sur chaque pan, des reliefs émaillés de jaune et de vert, qui représentent des arbustes fleuris, alternant avec des papillons au milieu d'un semis de fleurettes.

Hauteur, 0^m,10.

6. Vase de forme balustre, couvert, sur biscuit, d'un fond jaune impérial, où se détache, en émaux vert, blanc et violet, d'une vigueur et d'une intensité exceptionnelles, un décor de fleurs. Des pieds de pivoines et des cerisiers en fleur, se ramifiant autour de la panse, émergent d'un rocher, sur lequel se pose un faisan d'allure très vivante. Autour

VASE EN PORCELAINE DE CHINE	VASE EN PORCELAINE DE CHINE	GRAND FLACON A THÉ
Règne de Young-Tching	Époque des Ming	Règne de Young-Tching
n° 62	n° 6	n° 63
DU CATALOGUE.	DU CATALOGUE.	DU CATALOGUE.



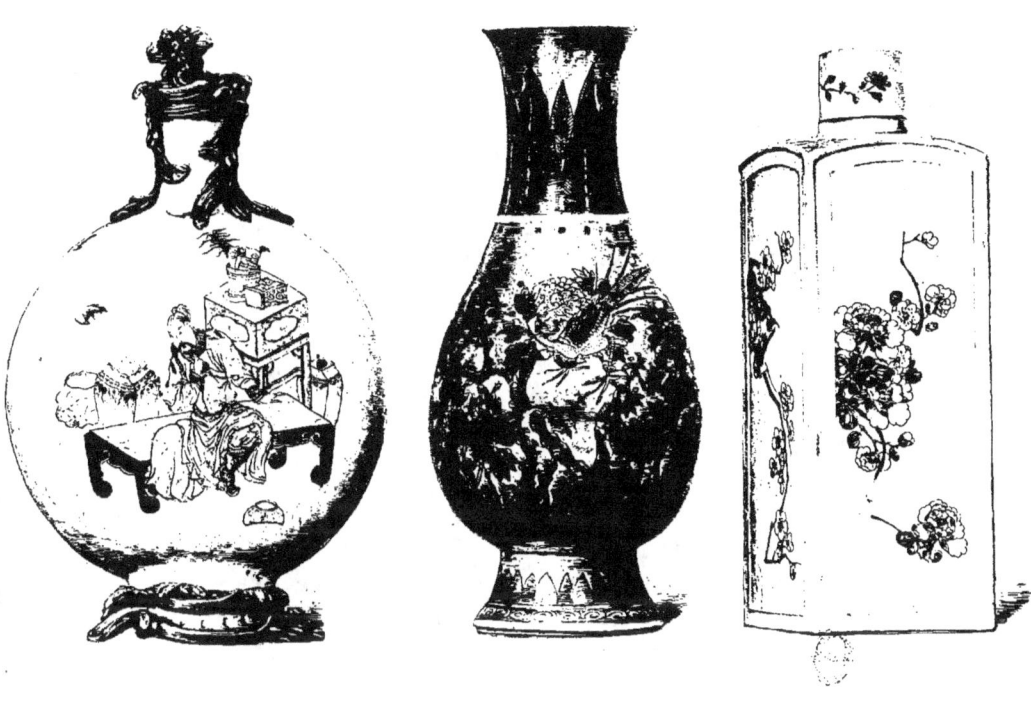

du col se dresse, en palmettes, une frise de feuilles lancéolées, dont le motif se répète au pied du vase. Au revers la marque du Swastika.

<div style="text-align:right">Hauteur, 0^m,27.</div>

7. Coupe à boire, dont l'extérieur est émaillé de vert sur biscuit. Elle représente une feuille de lotus, supportée par trois petits coquillages violets. Un trou, ménagé au fond de la coupe, correspond à la tige creuse, par où s'aspire le liquide.

<div style="text-align:right">Diamètre, 0^m,14.</div>

8. Grand vase en forme de cylindre, décoré en bleu sous couverte. Des oies sauvages s'ébattent sous de hautes tiges de roseaux fleuris ou planent au-dessus d'un marais, d'où émergent les grands lotus.

Les bleus ont ce ton profond et vigoureux qu'aucun siècle, depuis cette époque reculée, n'a pu retrouver.

<div style="text-align:right">Hauteur, 0^m,47.</div>

9. Grand vase en forme de cylindre, décoré en bleu sous couverte et en émaux polychromes d'un paysage d'arbres fleuris et peuplé de petits oiseaux, au milieu desquels un grand phénix volant déploie sa queue somptueuse.

<div style="text-align:right">Hauteur, 0^m,45.</div>

10. Bol octogonal évasé, à riche couverte jaune, et marbrée de violet.

11. Vase craquelé de forme balustre, à large orifice. L'émail craquelé est coupé dans la partie supérieure de la base par une large frise en biscuit brun, pareil à du bronze,

incisée d'un décor linéaire et portant six fleurons en relief. Deux bordures plus étroites, de même nature, contournent le bord et le pied du vase. Des têtes chimériques, également ton de bronze, forment les anses.

<div style="text-align:right">Hauteur, 0,^m21.</div>

12. Cuillère porcelaine vert camélia. Elle représente une feuille, dont la tige se termine par une tête de phénix.

PORCELAINES DE LA CHINE

RÈGNE DE KANG-HI

(1662 à 1723)

13. Grand vase à quatre faces, surmonté d'un petit col évasé et entièrement décoré en couleurs au grand feu. Chaque panneau porte un dessin de fleurs et d'oiseaux en bleu et violet sous couverte.

Marque : Ta-Tsing Kang-Hi.

Hauteur, 0m,49.

14. Grand vase rouleau, en émaux de la famille verte. Sur un fond corail, vermiculé de réserves blanches et enrichi de grandes fleurs de chrysanthèmes en émaux de tons variés, se détachent deux grands panneaux et quatre médaillons à fond blanc, décorés de vols d'oiseaux ou de papillons, d'arbustes fleuris, de feuillages et d'insectes. — L'épaulement du vase est orné d'une bande de rinceau avec réserves de médaillons, et sur le col se dressent des bambous d'un dessin hardi.

L'intensité et la pureté des émaux, la beauté des compositions et leur belle conservation rangent cette pièce, ainsi que la suivante, parmi les spécimens les plus parfaits du genre.

Hauteur, 0m,45.

15. Grand vase rouleau, en émaux de la famille verte. Le corps du vase est divisé dans le sens de sa hauteur en quatre panneaux, ornés chacun d'un grand décor de

fleurs, très librement composé au milieu d'un riche encadrement d'entrelacs de rinceaux et de fleurs. Une large bordure, offrant des fleurs et des attributs, couvre l'épaulement du vase et le col cylindrique, qui est en outre décoré d'un motif d'ornements, entouré d'une quadruple bordure.

<div style="text-align:right">Hauteur, 0^m,45.</div>

16. Potiche de forme balustre, dont le col a été coupé. Elle est couverte de fleurs stylisées, au milieu desquelles quatre gros enfants, réservés en émail blanc, courent autour de la panse, en tenant les tiges de grandes fleurs ornementales, qui sont d'or, de rouge ou d'émail lilas. Ce décor s'encadre d'une double bordure.

<div style="text-align:right">Hauteur, 0^m,22.</div>

17. Vase de forme cylindrique, en porcelaine gaufrée. Sur le relief adouci d'un décor de lotus stylisés, se détache, en or et émaux polychromes, un décor de branches fleuries, qui est une imitation fidèle du style japonais inventé à Arita par le céramiste Kakiyémon.

<div style="text-align:right">Hauteur, 0^m,28.</div>

18. Petit vase cylindrique, divisé en trois panneaux de décors de fleurs et papillons en émaux polychromes; le pourtour du col est à fond corail, avec réserves de rinceaux.

<div style="text-align:right">Hauteur, 0^m,25.</div>

19. Vase de forme cylindrique bleu et blanc. Dans un fond réticulé sont réservés quatre médaillons irréguliers portant des motifs d'attributs ou de chrysanthèmes.

<div style="text-align:right">Hauteur, 0^m,27.</div>

20. Petit vase ovoïde, décoré en émaux de la famille verte rehaussés d'or, de chrysanthèmes et de bambous. Socle en bois.

Hauteur, 0m,20.

21. Vase ovoïde à fond bleu poudré, décoré en or d'un oiseau sur une tige de bambou et de divers feuillages.

Hauteur, 0m,27.

22. Bouteille piriforme à long col, dont le fond céladonné est nuagé de rose à points bruns.

Hauteur, 0m,25.

23. Très grand vase à corps balustre, surmonté d'un col cylindrique à bords évasés. Un dessin de fond, composé d'un petit quadrillé bleu sous émail et rempli en rouge du caractère du Swastika, porte en réserve dix panneaux d'un somptueux décor. Les quatre plus importants, dont deux sont à sujets de paysages et deux à sujets de fleurs, ornent la panse, et au-dessous, dans la partie cintrée du vase, se placent quatre panneaux plus petits, où des fleurs alternent avec des attributs. Enfin sur le col, deux scènes familiales représentent chacune une jeune dame avec son enfant. L'éclat et la finesse des émaux, ainsi que la beauté de la composition générale, donnent à ce vase un caractère très magistral.

24. Théière[1] en forme de pêche dont le corps est recouvert d'un émail violet, tandis que le bec et l'anse, qui imitent

1. A la vérité, les objets chinois ou japonais, qui apparaissent sous la forme de théières, servent le plus souvent dans ces pays à verser de l'eau ou du vin chauffé. — Le présent catalogue leur conserve néanmoins le nom *théière* pour mieux évoquer dans l'esprit l'idée de leur forme.

les branches du pêcher munies de feuilles, sont colorés en jaune ou en turquoise. Le liquide s'introduit par un tube intérieur dont l'orifice se trouve au revers de la pièce.

« Pièce hors ligne du plus puissant violet qui soit. »

25. Coupe de mariage de forme ovale, à bord évasé et sans pied. Elle est revêtue d'un fond bleu poudré et porte une bordure d'émail vert au bord intérieur. L'anse est formée par un dragon blanc, mordant le bord de la coupe et s'agrippant de ses pattes de derrière à la panse du vase que sa queue étreint. Un socle de bois sculpté supporte cette pièce.

26. Petite potiche à thé, ovoïde, avec couvercle à capsule. Elle est revêtue d'une couverte bleu empois, à travers laquelle transparaissent, en émail blanc, des motifs de papillons et de fleurs.

Marque Ta-Ming Tching-hoà [1].

Hauteur, 0m,12.

27. Vase octogonal, orné en relief des bâtons de la force et somptueusement coloré par un flammé rouge, d'une intensité peu commune.

Hauteur, 0m,28.

28. Deux pièces : 1° petit bol mince bleu et blanc, à décor de dragons et de nuages ; 2° tasse en céladon, vigoureusement craquelé, l'anse représente un dragon.

Le petit bol porte la marque : Ta-Ming Siouan-té.

1. Beaucoup de porcelaines fabriquées sous le règne de l'empereur Kang-hi continuent de porter la marque des *Ming*, celle de la dynastie précédente.

29. Bouteille turquoise foncée, à long col renflé dans le haut. Le fond, très vigoureux de ton, est accidenté de petites lignes vermiculées en léger relief.

Hauteur, 0m,24.

30. Plaque en biscuit de porcelaine; un champ émaillé, de contours irréguliers, porte, en émaux de la famille verte d'une qualité tout exceptionnelle, le décor d'une branche somptueusement fleurie, où est venu se poser un oiseau au plumage brillant.

Cadre en bois noir.

Hauteur, 0m,23.

31. Petit vase cylindrique à bord évasé. C'est, sur fond blanc, en émaux où le vert domine, un sujet familier, qui représente un homme du peuple chassant devant lui des oiseaux qui s'envolent au-dessus d'un lac.

32. Petit vase décoré en émaux de la famille verte. Il affecte la forme d'un verre à pied octogonal, dont chaque panneau est orné d'un motif de fleurs et papillons, ou d'arbustes animés d'oiseaux.

33. Petite tasse sans anse, de forme tulipe. Elle porte en fins émaux, où le vert domine, un charmant paysage agreste, avec un lac, sur lequel naviguent trois personnages dans une légère embarcation.

34. Gobelet cylindro-ovoïde, décoré, en émaux polychromes, de fleurs et d'un arbuste, sur lequel un oiseau s'agrippe; quelques papillons volent autour.

35. Vase de forme légèrement conique, à couverte crème finement truitée, et flanqué de deux anses en forme de

chauves-souris, tenant dans leurs bouches un pendentif d'attributs.

36. Petit vase blanc, de forme ovoïde, orné, en relief très doux, d'un pied de pivoine fleuri, à côté duquel s'élève un bambou.

Socle en bois.

37. Gobelet à pied et à bord évasé, en porcelaine blanche gaufrée délicatement de quelques tiges de bambous en feuilles et d'une branche fleurie de chrysanthème. A l'intérieur, court une bordure étroite de fleurettes, en bleu sous couverte.

38. Statuette de Kouan-inn en émail ivoirin. La divinité est assise sur un nuage, un rouleau à la main.

Hauteur, $0,^m12$

39. Plat en porcelaine bleu poudré, décoré, en émaux polychromes, de médaillons en réserve blanche à motifs de branchettes et de plantes fleuries; entre les médaillons, sur le fond bleu, des branches de prunier fleuri en or.

Marque sous couverte : Un fleuron dans double carré, en bleu.

Diamètre, $0^m,29$.

40. Grand plat creux. Décor de rocher, d'arbustes fleuris et de papillons, en émaux de la famille verte.

Marque : Un célosis en bleu sous couverte.

Diamètre, $0^m,34$.

41. Plat portant au centre un décor de fleurs en bleu au grand feu, entouré d'une frise polychrome. Sur le marli, quatre motifs de fleurs variées.

Diamètre, $0^m,35$.

42. Plat creux, orné au centre, en émaux de la famille verte, d'un grand décor de fleurs et d'oiseaux, qu'entoure une bordure, avec des médaillons à motifs de paysages.

<p style="text-align:right">Diamètre, 0^m,30.</p>

43. Fond de plat, orné en demi-couronne de deux rameaux de fleurs portant un oiseau, le tout en émaux polychromes. Cerclé d'une monture en bronze. Au revers, incisé à la meule, le n° 190 d'une vente faite par le musée de Dresde.

<p style="text-align:right">Diamètre, 0^m,30.</p>

44. Plat à fond jaune café, sur lequel s'enlève, en émaux polychromes, un riche décor de chrysanthèmes dans un terrain fleuri d'herbes basses. Au-dessus, le vol de deux grands papillons.

Marque : Ta-Tsing Khang-hi.

<p style="text-align:right">Diamètre, 0^m,26.</p>

45. Petite coupe godronnée, offrant un riche décor en émaux de la famille verte. Dans le médaillon central, un rosier s'épanouit sur un petit rocher, où se voit une sauterelle, et autour duquel volent des libellules. Le pourtour est orné de diverses plantes fleuries, alternant avec des papillons de toutes couleurs.

Marqué sous-couverte : Fleur de prunier en bleu.

<p style="text-align:right">Diamètre, 0^m,21.</p>

46. Deux coupes décorées, en émaux de la famille verte, de paniers fleuris, entourés de bordures.

<p style="text-align:right">Diamètre, 0^m,20.</p>

47. Coupe décorée, en émaux de la famille verte, d'un arbuste fleuri sur un rocher, vers lequel volent deux petits oi-

seaux. Le bord est contourné d'une frise à fond vert avec médaillons de fleurs.

>Marque : Ta-Ming Tching-hoà.
>
>Diamètre, 0ᵐ,20.

48. Deux coupes de taille différente, à émaux polychromes. L'une porte un motif de rocher, de plantes et de sauterelle, entouré d'une bordure d'insectes. L'autre est gaufrée d'un décor de lotus, au centre duquel se voit un semis de fleurs. En bordure, une frise ornementale coupée de petits médaillons.

49. Deux petits plats en porcelaine bleu poudré, avec, en forme d'éventail, des médaillons à motif de poissons en émail rose.

50. Petite coupe. Au centre un cartouche décoré d'un cartouche d'oiseau sur un arbre, aux branches duquel se mêlent des chrysanthèmes. Au pourtour intérieur, une frise d'ornements géométriques, coupés par de petits médaillons à fleurons. Émaux de la famille verte.

51. Trois pièces : 1° Deux petits plats de forme octogonale, dont l'un à fond céladon, et tous deux décorés de fleurs entourées d'une bordure; 2° Une assiette à bord plat, portant au centre une riche corbeille de fleurs, une bordure à la chute du marli et une autre au bord de l'assiette.

52. Deux petites coupes à décor de branches fleuries, en émaux polychromes

>Marque sous couverte: Une coupe libatoire en bleu.

53. Très petite assiette, richement décorée de fleurs et de feuillages en émaux de la famille verte d'une rare intensité. Au bord, de petits décors de fleurs sur fond pointillé.

>Marque sous couverte : Un fleuron dans un carré bleu.

54. Grande bouteille à long col, en céladon finement gaufré de rinceaux stylisés, entre lesquels courent des tiges garnies de fleurs de pivoine.

>Au revers l'inscription : Ta-Ming Siouan-té.
>
>Hauteur, 0m,43.

55. Vase de forme turbinée, orné d'un riche décor dont l'or est la dominante. Une frise de rinceaux roses sur fond d'or entoure le goulot et forme le point de départ d'un autre dessin doré, composé de fleurs et d'une branche d'arbre sur laquelle repose un oiseau, détaillé en brun. Sur la face opposée une poésie en caractères d'or qui se traduit ainsi : « Dans ma maison, où l'on cultive le bambou, l'automne est à l'œil ce que la plante de Schouen est au goût, et le vent qui fait épanouir les fleurs revient à des époques aussi régulières que le passage des oies sauvages ».

>Marque : Ta-Ming Tching-hoà.
>
>Hauteur, 0m,22.

56. Petit vase à eau, lenticulaire, très aplati, en céladon craquelé et flammé de très belles taches de rouge sang de bœuf.

57. Deux blancs d'ivoire : 1° Petite coupe ronde gravée d'une devise sur socle en bois; 2° Petit écran de table portant en relief la figure d'une jeune dame chinoise.

58. Deux coupes creuses, l'une à fond jaune, laissant en réserve de bleu sous couverte un médaillon central de

fleurs, entouré d'une bordure de quatre tiges chargées de fruits; l'autre est à fond bleu Perse, avec réserves de fleurs en blanc gaufré. Un grand motif au centre et quatre plus petits, irrégulièrement répartis sur le bord.

<div style="text-align:center">La coupe jaune porte la marque : Ta-Ming Tching-té.</div>

<div style="text-align:right">Diamètre, 0^m,29.</div>

<div style="text-align:center">La coupe bleue porte la marque : Ta-Ming Siouan-té.</div>

<div style="text-align:right">Diamètre, 0^m,39.</div>

59. Jardinière turquoise, de forme rectangulaire, et marbrée d'émail bleu foncé.

<div style="text-align:right">Longueur, 0^m,18.</div>

60. Deux petites boîtes à cantharides. Forme ronde et aplatie d'une bonbonnière. Fine porcelaine blanche, décorée à l'extérieur de fleurettes bleues; à « l'intérieur, sous le couvercle, une peinture libre, du genre de celle appelée *Jeux secrets*, et dont la véritable traduction est : *Ce que l'on fait au printemps* ».

PORCELAINES DE LA CHINE

RÈGNE DE YOUNG-TCHING

(1723 à 1736)

61. Bol, portant autour de sa base le décor, en émail vert, des flots écumants, desquels émergent trois rochers bleus, symétriquement disposés, et surmontés chacun d'un haut champignon pourpre, tandis que des chauves-souris rouges volent au-dessus de la mer. — A l'intérieur, petit semis de fleurettes.

 Cachet : Ta-Tsing Young-tching.

62. Vase en forme de gourde plate, décoré, en émaux de la famille rose, d'une branche fleurie de chrysanthème et de papillons, et, sur la face opposée, d'une figure de poète méditatif, entourée de divers objets d'intérieur. Monture de bronze doré de style Louis XV à la base et au col.

 Hauteur, 0^m,27.

63. Grand flacon à thé de forme carrée, à couverte légèrement granulée. Chaque face porte, en émaux polychromes, soit une tige de pivoine fleurie, soit un prunier en fleurs sur lequel se pose un oiseau.

 « Ce flacon, d'une qualité exceptionnelle, aux roses les plus doucement roses, a le charme d'une franche et riante aquarelle sur une feuille de papier torchon. »

64. Grande coupe flammée, affectant la forme d'une pêche de longévité, l'anse étant formée par la tige et les feuilles.

De ces dernières descend une coulée d'émail bleu, qui se répand sur la couverte rouge. Parmi tous les flammés connus, ce spécimen peut passer pour l'un des plus admirables. Le rouge, qui recouvre le revers, est notamment d'une incomparable richesse.

« C'est une grande coupe, à la forme d'une pêche de longévité, et dont la dominante est une pourpre vineuse, dans laquelle se voient, changeant de couleurs, sous les jeux de la lumière, des coulées de vert-de-gris, de grandes macules jaunes noyées dans du violet, des gouttelettes figées de vert émeraude, des agatisations de bleu lapis en de sombres rouges, veinées comme de la racine d'acajou; le tout éclaboussé d'une poussière de lumière qu'on dirait soufflée. Et toutes ces couleurs, à l'assemblage à la fois heurté et harmonique, ressemblent à la palette d'un coloriste montrée sous un morceau de glace. »

Socle en bois nature, épousant la forme de cette coupe.

65. Vase flammé rouge, en forme d'un gros champignon.
Pièce comparable au numéro précédent pour la puissance lumineuse de l'émail.

Hauteur, 0m,20.

66. Vase turquoise[1] à quatre pans, très élancé, portant, comme anses, deux têtes de Chimères. Cette pièce peut être considérée comme un type accompli de la porcelaine turquoise, par la beauté du ton, la douce régularité de l'émail et la finesse de son truité.

1. « Cette couleur, appelée par le XVIIIe siècle *bleu céleste*, et dont la base est un ivoire fossile coloré par l'oxyde de cuivre, est la couleur par excellence de la Chine, qui en a fait ces vases d'un bleu pâle si charmant et si inimitable, que les Japonais eux-mêmes, avec toute leur habileté, n'ont jamais pu imiter qu'avec un bleu dur, un bleu de verre. »

« Pièce de bleu turquoise, du bleu le plus célestement bleu, sans mélange d'aucune nuance verdâtre. »

<div align="right">Hauteur, 0^m,33.</div>

67. Petite théière en bleu turquoise, de forme conique, à quatre pans, imitant un seau couvert. Le dessus de la pièce est traversé par une barrette à poignée, dont chaque côté aboutit à une anse latérale, élevée au-dessus du bord.

« Pièce de la forme la plus originale, et d'une qualité de turquoise exceptionnelle. »

68. Porte-pinceaux en turquoise, de forme mamelonnée, ajourée à sa base d'une frise de cercles.

69. Porte-bouquet, émaillé d'une très fine couverte gris bleuté. Sa forme imite une courge dont la tige feuillue s'applique en relief sur ses flancs.

<div align="right">Hauteur, 0^m,19.</div>

70. Cornet décoré, en émaux de la famille rose, d'un groupe de figures dans un paysage. Sur la panse, un saint, chevauchant une antilope, est entouré de plusieurs autres personnages bouddhiques. Au col se voit un pèlerin, à qui un jeune homme apporte une grosse pêche.

<div align="right">Hauteur, 0^m,35.</div>

71. Petite potiche ovoïde, avec couvercle en capsule, décorée, en émaux de la famille rose, de grandes pivoines, sous un arbre fleuri, sur lequel perchent deux oiseaux.

<div align="right">Hauteur, 0^m,24.</div>

72. Vase de forme turbinée. Sur fond blanc, en émaux polychromes, volent des oiseaux et des papillons autour de branches coupées de pavots, de grenadiers et de chrysanthèmes.

<div style="text-align:right">Hauteur, 0^m,21.</div>

73. Petit vase à panse cylindrique et col allongé. Il est décoré, sur fond blanc, en tons variés, d'un très fin paysage lacustre, offrant de nombreux kiosques, abrités par de grands rochers au milieu desquels circulent des personnages.

 Cette petite pièce incarne la perfection de ce genre typique de l'époque de Young-tching, remarquable par la finesse et la douce sobriété des tons d'émail sans aucune dorure.

 Socle en bois sculpté.

<div style="text-align:right">Hauteur, 0^m,18.</div>

74. Petit vase à eau, trilobé, décoré en émaux de tons doux et fins, d'un semis de diverses fleurettes et de papillons.

75. Très petit vase de forme balustre, offrant, en un dessin délicat et sobre de couleurs, le motif d'une cigogne, posée sur une cime de pin.

 Socle de bois sculpté.

76. Petite coupe, formée d'une fleur de magnolia et recouverte d'un émail violet; elle pose sur trois pieds, qui font partie de la tige, laquelle monte en relief le long de la paroi.

77. Petite cloche blanche, délicatement gravée au trait de zones ornementales, et surmontée d'une anse, formée d'animaux chimériques. Cette anse s'accroche, au moyen

d'un ornement en bronze doré, représentant une chauve-souris stylisée, à une monture en bois sculpté et finement évidé.

78. Paire de flacons de forme rectangulaire, entièrement couverts d'un fond vert d'eau uni, sur lequel des émaux polychromes, où le rose domine, forment un somptueux décor de fleurs. Les deux faces principales de chaque flacon offrent une large ramification d'arbustes, de pivoines, de chrysanthèmes et de magnolias, tandis que des tiges coupées ou des fleurettes détachées parsèment les faces latérales, le dessus horizontal du flacon et le bouchon.

Hauteur, 0m,21.

79. Bol évasé en porcelaine blanche, recouvert à l'extérieur d'un émail rose, se dégradant de la base au bord.

Cachet : Ta-Tsing Young-tching.

80. Coupe basse à bords évasés, recouverte au pourtour d'un émail vert, et gravée de frises de bâtons rompus, sur lesquelles se détachent en saillie deux ornements d'un style archaïque.

Cachet : Ta-Tsing Young-tching.

81. Trois pièces variées, en céladon :
1° Vase affectant la forme d'une plante d'eau, à larges feuilles repliées ; 2° deux petites coupes à laver les pinceaux, représentant toutes deux, mais en formes différentes, des feuilles de lotus avec leurs fleurs ou leur fruit.

82. Boîte à rouge, imitant un nœud de bambou. Le pourtour est recouvert d'émail jaune impérial, sur lequel une

branche de bambou, ramifiée jusque sur le plat du couvercle, étend son relief, émaillé vert pâle.

83. Coupe coquille d'œuf. Sur une tige élancée de magnolia, dont la blancheur contraste avec le rouge d'une fleur de camélia, qui semble greffée sur cette branche, s'est posée une mésange, au plumage délicat de jaune et de bleu. D'autres branches de camélias et de magnolias au revers.

« Ce compotier, avec sa fine blancheur traversée par cette branche de fleurs serpentante, surmontée d'un oiseau, je le regarde comme le spécimen idéal du décor sur porcelaine. Il provient des ventes Poinsot et Barbet de Jouy (N° III) et a été racheté par moi 700 francs chez Mallinet. »

Diamètre, 0m,20.

84. Petite coupe décorée, en émaux à la fois doux et fermes, d'une haute plante de lotus librement épanouie, sous laquelle nagent deux canards mandarins.

Collection Marquis.

85. Coupe demi-coquille d'œuf, décorée en émaux de tons délicats, d'un oignon de narcisse fleuri, d'une rose et de deux champignons.

Marque : Ta-Tsing Young-tching.

86. Deux petites assiettes, d'une douceur d'émail exceptionnelle et très sobrement décorées chacune, en émaux d'une grande transparence, d'une petite scène de genre, représentant la mère et l'enfant; l'une des jeunes dames, assise à terre, le coude appuyé sur une pile de livres, et l'autre au bord d'un lac, où flottent des feuilles de nénuphar.

Diamètre, 0m,20.

PORCELAINES DE LA CHINE. — RÈGNE DE YOUNG-TCHING. 23

87. Deux très petites coupes portant, dans un travail d'une finesse charmante, un décor de pivoines et de papillons.

Diamètre, 0^m,10.

88. Deux coupes demi-coquille d'œuf, décorées de branches fleuries, de magnolias et de pivoines en émaux roses, verts et blancs.

Diamètre, 0^m,19.

89. Coupe décorée, en émaux roses et verts, de tiges fleuries, de chrysanthèmes et de pivoines.

Diamètre, 0^m,22.

90. Coupe plate et décorée, en émaux clairs, d'un rocher fleuri d'un prunier, animé de deux oiseaux.

Diamètre, 0^m,26.

91. Deux coupes demi-coquille d'œuf, de taille différente, en porcelaine blanche, l'une à décor de prunier fleuri et de pavots en émaux roses et verts ; l'autre à motif de branches fleuries, au milieu desquelles se jouent deux oiseaux.

92. Un jeu de dix petites tasses coniques, rentrant les unes dans les autres. Sur le bel émail blanc elles sont décorées chacune d'une fleur d'espèce différente, pivoine, lotus, chrysanthèmes, etc., toutes exécutées en tons d'une finesse très séduisante.

Diamètre depuis 0^m,05 jusqu'à 0^m,11.

93. Plaque rectangulaire, décorée d'une somptueuse floraison de pivoines polychromes, poussant derrière un petit massif de rochers.

Longueur, 0^m,32.

94. Tasse et soucoupe coquille d'œuf. Un petit quadrillé noir, sur lequel se ramifie une ornementation d'or mat, encadre deux médaillons d'une peinture merveilleusement fine, représentant, l'une un jeune couple noble, accompagné d'une dame d'honneur, l'autre une suspension de fleurs. Ces deux motifs se réunissent dans la soucoupe en une composition unique, avec un même encadrement.

« Cette tasse est la plus merveilleuse tasse qui se puisse voir, et supérieure à toutes celles que j'ai rencontrées dans les collections. Le petit bouquet de pivoines, avec sa légère et charmante exécution, fait prendre en mépris toutes les porcelaines de fleurs de l'Europe, et il y a dans la minuscule petite femme à la robe rose, au profil étonné, qui tient la gargoulette, des délicatesses spirituelles, un art de touche dans l'infiniment petit, que vous pouvez chercher, sans le trouver, sur toutes les boîtes peintes par Blarenberghe. »

PORCELAINES DE LA CHINE

RÈGNE DE KIEN-LONG

(1736 à 1796)

95. Tasse et soucoupe coquille d'œuf. Le pourtour de la tasse est orné de deux figures de femme en grisaille, alternant avec des fleurs d'or mat, entre deux bordures vertes à quadrillé noir. Petite frise rose à réserves d'ornements d'or au bord intérieur. Ces mêmes motifs, agrandis et transposés, ornent la soucoupe.

96. Tasse et soucoupe coquille d'œuf. Sur la tasse, trois médaillons de fleurs roses sont réservés dans un entrelacs de petits dessins noirs. Au bord intérieur une petite frise rose; le fond de la tasse est orné, en riches couleurs, de deux coqs au milieu de fleurs. Ces deux coqs se répètent dans la soucoupe, sous la chute d'une tige fleurie, qui prend son départ dans une large bordure de quadrillé noir, où s'encadrent trois médaillons de fleurs.

97. Tasse et soucoupe coquille d'œuf. Sur le fond rouge d'or de la tasse, deux médaillons et deux cartouches à réserve blanche; dans les médaillons un dragon doré, dans les cartouches, au milieu de fleurettes jaunes et violettes, une pivoine rose, vers laquelle se dirige un crabe. Même décor agrandi sur la soucoupe, qui a au fond une fleurette d'or, répétée dans l'intérieur de la tasse.

« Tasse aux plus jolis émaux translucides, dont la tendresse lumineuse est en quelque sorte augmentée

par ce beau fond de pourpre de Cassius, qui a toutefois le défaut d'être un ton un peu mat, et de ne jamais arriver à l'unité d'émail dans toutes les parties d'une pièce. »

98. Tasse et soucoupe coquille d'œuf, de forme conique, à bord légèrement évasé. Trois cartouches de quadrillés roses sont réservés dans un fond bleu clair à petit dessin géométrique. Petites bordures vert d'eau à l'extérieur et à l'intérieur du bord, et corbeille de fleurs au fond de la tasse. Dans la soucoupe c'est la corbeille, amplement fleurie, qui devient le sujet principal, entouré de trois plus petits motifs de fleurs et d'une bordure rose.

99. Tasse coquille d'œuf, décorée de deux figures de jeunes déesses, vêtues de rose et marchant sur les flots. Elles sont séparées l'une de l'autre par des nuages de ton jaune, et à l'intérieur du bord court une petite bordure quadrillée noir et or.

100. Tasse et soucoupe demi-coquille d'œuf, de forme lobée, décorée, en reliefs d'émail bleu, d'un semis de rinceaux fleuris et d'une petite bordure bleue avec ornements d'émail en relief.

101. Petite tasse avec soucoupe, côtelée, et à bord évasé. Elle est ornée en reliefs dorés d'une guirlande de vignes avec leurs grappes. Fleurette or et rouge au fond de la tasse et au centre de la soucoupe.

102. Bol avec plateau coquille d'œuf, décoré d'un vase, d'où s'échappent des branches fleuries de pivoine et de magnolia, se répandant sur le pourtour parmi un semis de fleurettes ; tout ce décor courant entre deux bordures à motifs géométriques. Même décor dans le plateau, moins le semis de fleurs.

103. Coupe coquille d'œuf, en émaux polychromes. Une jeune dame, très richement vêtue, tenant une fleur de sa main gauche, est assise sur un tabouret, entourée de meubles divers de toutes formes et toutes couleurs. Deux petits garçons s'approchent d'elle pour lui apporter d'autres fleurs, piquées en des vases. — Petite bordure quadrillée au bord.
Diamètre, 0m,15.

104. Coupe coquille d'œuf, ornée d'un large décor de chrysanthèmes.
Diamètre, 0m,20.

105. Deux petites assiettes coquille d'œuf, décorées, en émaux roses, de pivoines et de chrysanthèmes, avec un semis de branchettes au marli.
Diamètre, 0m,16.

106. Deux bols coquille d'œuf, à bords évasés et dentelés. Ils portent au pourtour un décor d'une extraordinaire somptuosité, composé d'un entrelacs vert avec pivoines roses, et de deux panneaux, où nagent des canards mandarins au milieu de grandes branches de pivoines, qui sortent de l'eau ou descendent du cadre d'ornementation. Le bord intérieur de ces bols est couvert d'une zone quadrillée de noir sur un fond rose, qui laisse en réserve trois petits médaillons de fleurs. Une rose coupée gît au fond du bol.

107. Bol coquille d'œuf, même forme que les précédents. Celui-ci porte comme décor, au pourtour, une longue tige de chrysanthèmes, mêlée à une tige de roseau, sur laquelle un oiseau s'est posé. La bordure intérieure offre quatre fleurs de pivoine sur une bande rose, quadrillée de noir.

108. Tasse sans anse, décorée blanc sur blanc d'une guirlande de pivoines, surmontée d'une petite bordure d'or.

109. Grand vase ovoïde en céladon gaufré à réserves blanches, figurant des objets d'art, des vases garnis de fleurs, des brûle-parfums, des tabourets, etc. Le dessin a été rehaussé d'or à froid.
Cachet en laque d'or : Ta-Tsing Kien-long.

Hauteur, 0m,47.

110. Grande bouteille en céladon gaufré. Le dessin de la panse en relief, se compose d'une large frise de bâtons rompus, surmontée d'une quadruple bordure, au-dessus de laquelle prend naissance, à son tour, une bordure de palmettes, qui contourne le col ; enfin, trois autres petites bordures complètent, près de l'orifice, l'ensemble de cette jolie décoration.
Cachet en bleu sous couverte : Ta-Tsing Kien-long.

Hauteur, 0m,38.

111. Vase en forme de gourde plate à petit col cylindrique, où s'attachent deux anses en forme de sceptre bouddhique. Couverte de ton lavande, décorée, en émail blanc, sur chaque face, de cinq chauves-souris stylisées, disposées en un cercle, au milieu duquel le groupement de trois pêches en branche forme le motif central. Une cordelière de suspension en soie est passée dans l'ajour des anses.

Hauteur, 0m,23.

112. Vase céladon craquelé, de forme balustre, à deux têtes de chimères.

Hauteur, 0m,20.

113. Bouteille de forme balustre, renflée à l'orifice. Elle est à fond rouge jaspé de bleu.

Hauteur, 0^m,20.

114. Trois vases de formes différentes, à fonds de couleur unie : 1° un vase balustre rectangulaire, émaillé lilas sur blanc, avec socle bois ; 2° un vase cylindrique, couleur thé; 3° un vase à trois corps conjugués, flammé bleu.

115. Petit vase de forme balustre rectangulaire, à fond uni brun jaune. Il est flanqué de deux anses en têtes de chimères, avec imitation d'anneaux.

Hauteur, 0^m,20.

116. Vase en forme de losange, à deux anses. Sur un large craquelé, un flammé rouge veiné de bleu.

Hauteur, 0^m,24.

117. Bouteille en porcelaine, flammée rouge et bleu.

Hauteur, 0^m,27.

118. Bouteille craquelée, le col entouré, en haut relief, d'un dragon ton de bronze.

Hauteur, 0^m,24.

119. Assiette à bords plats. Une frise de rinceaux or mat, qui couvre la pente du marli, fait du fond de l'assiette un médaillon, décoré de tiges de pivoines, sur lesquelles gambadent deux petits oiseaux. Le bord de l'assiette est couvert, en barbotine blanche, d'un décor de rinceaux fleuris avec, en réserve, trois petits cartouches polychromes, dont l'un renferme une bergerie de style français Louis XVI, l'autre des attributs du même

style et le troisième un écusson avec chiffre entrelacé, surmonté d'une couronne.

Diamètre, 0m,23.

120. Assiette en bleu et blanc avec, au centre, un perroquet, perché sur une branche d'arbre dénudé. Le tour de l'assiette est décoré de quatre médaillons à paysages ou à fleurs, réservés dans un fond bleu agatisé.

Diamètre, 0m,26.

121. Plat bleu et blanc, rehaussé d'or ; une riche guirlande d'arabesques bleues avec fleurons d'or mat couvre le marli, au-dessous duquel court une bordure festonnée, qui encercle le motif central : fleurs d'iris avec papillon et chenilles, posés sur les pétales.

Hauteur, 0m,28.

122. Plat en porcelaine à bord ajouré; il est décoré d'une pivoine, qui s'est épanouie près d'un petit rocher et qu'on a entourée d'une palissade. Les ajours du bord sont encadrés d'une double bordure rose.

Hauteur, 0m,28.

123. Assiette du genre connu sous le terme de « porcelaine de l'Inde ». Au centre, en noir et or, des oies sauvages dans un paysage agreste. Le bord de l'assiette est enrichi de quatre motifs de fleurs d'émaux bleus en relief et d'une petite bordure d'or mat, cernée noir.

Diamètre, 0m,25.

124. Plateau à bord droit, affectant la forme d'un éventail. Une branche fleurie de pivoine est jetée sur une riche diaprure bleu turquoise et or, encadrée par une frise ornementale, qui décore le bord du plateau. Le revers,

aussi richement pourvu de décor que la face, porte, sur champ bleu clair, un semis de fleurs multicolores et une large bordure jaune à rinceaux stylisés, en différents tons.

Longueur, 0^m,25.

125. Coupe lobée, dont les contours sont empruntés à la classique tête de champignon.

Longueur, 0^m,21.

126. Deux petits vases à eau, flammés, l'un de forme basse et lobée et l'autre en forme du crapaud à trois pattes. Cette dernière pièce avec un socle en bois.

127. Coupe turquoise, lobée, en forme d'une feuille de lotus, sur laquelle se détachent, en haut relief, un crabe, un coquillage et un grillon.

Diamètre, 0^m,25.

128. Petit plateau carré à bords évasés, couvert d'un émail blanc mat, gravé d'un petit dessin vermiculé et portant, en émaux de la famille rose, un semis de branches fleuries.

Cachet en bleu sous couverte : Ta-Tsing Kien-long.

Diamètre, 0^m,16.

129. Coupe à bord festonné, en céladon fleuri et gaufré. Le décor représente, en émaux de la famille rose, un arbre animé de petits oiseaux et entouré de chrysanthèmes fleuris.

Diamètre, 0^m,25.

130. Sept assiettes, décorées de fleurs et de bordures en dispositions variées.

Diamètre, 0^m,22.

131. Vase carré, portant en relief les caractères de la force, placés aux angles, et coloriés d'émaux rouges, bleus et verts. Une bande perpendiculaire, en relief bleu, monte et descend sur le plat des panneaux de ton vert pâle, où se joue un décor géométrique au trait noir. Les coins sont d'émail jaune ; une bande rose au col.

Hauteur, 0m,15.

132. Vase ovoïde à fond jaune, très finement gravé au trait d'un dessin de rinceaux, sur lequel est jetée une tige de chrysanthème fleuri. L'intérieur du vase est doublé d'un fond turquoise.

Marque rouge : Ta-Tsing Kien-long.

Hauteur, 0m,21.

133. Grande coupe creuse, en porcelaine flammée rouge et bleu par-dessus une première couverte gris craquelé.

Diamètre, 0m,26.

134. Grand vase blanc à couverte gercée. Les deux panneaux principaux sont gaufrés de figures de dames nobles dans un paysage de jardin; aux faces latérales s'appliquent des mascarons, supportant en leurs anneaux des pendentifs de trophées, qui rappellent le style français Louis XVI.

Hauteur, 0m,37.

135. Deux vases à fond jaune : 1° forme ovoïde, décorée, en émaux de divers tons, de bambous et de chrysanthèmes, dont deux fleurs sont en réserve blanche ; 2° cornet à renflement médian, où s'enlève en réserve blanche, sur fond vert, un semis de fleurettes, et qu'entoure une double frise de palmettes vertes.

136. Petite boîte à rouge, de forme circulaire et plate. Elle est décorée sur le couvercle et sur le pourtour, en émaux verts et gris, d'une végétation qui revêt des aspects de queue de paon.

137. Applique de porcelaine en forme de vase balustre, émaillée de rouge au grand feu, avec une petite partie d'émail bleu au bord.

138. Deux pièces : 1° petit vase à col sphérique, à fond vert d'eau, enrichi d'un treillis d'or et semé de fleurs de cerisier rose et vert; socle en bois; 2° petit pitong carré, décoré sur chaque face d'une tige fleurie, encadrée d'une petite bordure pointillée, le tout en émail bleu à relief. Socle en bois.

Le pitong porte le cachet : Ta-Tsing Kien-long.

139. Petit vase hexagonal, à col droit, avec anses latérales. Il est décoré d'ornements au trait noirs et bruns avec, sur l'une de ses faces, une branche d'arbre, garnie de ses fruits; ce dernier décor en émaux vert et bleu. Socle en bois.

Hauteur, 0m,18.

140. Vase à eau en forme de coupe rituelle. Porcelaine décorée, en blanc sur blanc, d'une triple zone de dessins géométriques. Seule, l'anse de la pièce, faite d'un dragon qui se hisse sur le bord, détache vigoureusement sa couleur de corail. Socle en bois sculpté.

141. Grand plat décoré, au centre et au marli, de grandes fleurs de pivoines, reliées par des rinceaux d'or.

Diamètre, 0m,35.

142. Deux bouts de pipes, décorés en émaux polychromes de rinceaux et de fleurs.

143. Deux petits vases ornés, l'un, de pivoines sur fond bleu peau de chagrin, et l'autre, de chrysanthèmes sur fond jaune à gravure vermiculée.

> Le petit vase fond bleu porte en rouge le cachet : Ta-Tsing Kien-long.

144. Trois cuillères : la plus importante est décorée, en émaux de couleurs sans or, d'un vaste paysage, où des constructions de temple, adossées à une rangée de collines, s'élèvent au bord de l'eau. Une autre de ces cuillères est en porcelaine blanche et la troisième présente des ornements bleus sur fond céladon.

145. Petite potiche d'applique, recouverte d'un émail jaune et décorée, en émaux polychromes, d'une chimère sur un rocher, derrière lequel émergent deux grands arbres. Un motif de rinceaux en émail bleu, relevé de traits d'or, contourne le bord supérieur du vase, ainsi que son pied.

PORCELAINES DE LA CHINE

RÈGNE DE TAO-KOUANG

(1821 à 1851)

146. Petite coupe décorée, au centre, d'un motif d'arabesques en émail vert d'eau, qu'encadre une bordure polychrome d'attributs enrubannés.

> Au revers, en bleu sous couverte, la marque carrée : Tao-Kouang.
> Diamètre, 0^m,15.

147. Bol campanulé à bord évasé, décoré au pourtour de quatre médaillons de fleurs, réservés dans un fond jaune vermiculé, sur lequel des rinceaux stylisés sont peints en polychromie. L'intérieur du bol est garni d'un décor de fleurs en bleu sous couverte.

> Marque en bleu sous couverte : Tao-Kouang.

148. Coupe rectangulaire à angles rentrés et à bords droits, en céladon gaufré d'un dessin géométrique rehaussé, d'or.

> Marque d'or : Tao-Kouang.

149. Petit bol évasé, recouvert d'un émail jaune, sur lequel se détache, en émail vert, une frise de dragons sous une bordure de rinceaux.

> Marque en bleu sous couverte : Tao-Kouang.

GRÈS DE LA CHINE

150. **Temmokou**. — Bol à thé de forme évasée. Remarquable spécimen de cette espèce recherchée, où le riche émail verdâtre, à reflets irisés, se colore de ces petites stries rayonnantes de ton fauve, appelées « poil de lièvre ». — XIII^e ou XIV^e siècle.

151. Petit vase, genre clair de lune, à pans carrés, avec ouverture et pied cylindriques ; les angles sont contournés de barres parallèles en saillie, empruntés aux caractères de la force. L'émail est de couleur grise, filtrée de bleu. — XV^e siècle.

Hauteur, 0^m,18.

152. Grand vase de forme turbinée. Il est fouetté d'émail gris bleu sur couverte brune. — XVII^e siècle.

Hauteur, 0^m,39.

153. Belle bouteille piriforme allongée, flammée brun, bleu et blanc, d'un émail lumineux. — XVII^e siècle.

Hauteur, 0^m,22.

154. Grand vase à quatre pans, de forme élancée, flammé bleu sur brun et creusé sur chaque face d'un motif de treillage. — XVII^e siècle.

Hauteur, 0^m,30.

155. Petit plateau carré à bords droits. Il est recouvert d'une couverte brune, chargée d'émail bleu poudré, et contourné par un dragon en relief, dont la tête revient sur le bord de la coupe. — XVII^e siècle.

156. Petite coupe d'un bel émail vert, imitant une pêche de longévité munie, en guise de manche, de sa tige, qui s'applique en relief à la paroi, avec ses feuilles et les autres fruits menus qu'elle porte. Pièce extrêmement parfaite, aux feuilles de laquelle les Japonais ont ajouté un peu de laque d'or, recouvrant partiellement le bord de deux feuilles. — XVII° siècle.

157. Vase à quatre faces, de forme balustre élancée, portant deux anses latérales, avec simulacre d'anneaux et revêtu d'un brillant émail marbré de rouge et bleu. — XVIII° siècle.

Hauteur, 0m,36.

158. Une bouteille piriforme à col allongé, tigré bleu et brun sur fond gris. — XVIII° siècle.

Hauteur, 0m,30.

159. Petit vase de forme conique élancée, tacheté de brun sur fond gris. — XVIII° siècle.

160. Jardinière octogonale en grès dit *Bocaro*, décorée sur chaque face, en hauts reliefs coloriés, d'un motif de fleurs différent. — Epoque de Young-Tching.

0m,16 sur 0m,14.

161. Coupe ronde et creuse en grès dit *Bocaro*, recouvert à l'intérieur d'un très fin émail blanc laiteux et truité. Le pourtour est chargé d'un très pittoresque décor, appliqué en plein relief et modelé à la main, dans une terre gris brun, qui se détache sur le fond plus rouge de la coupe : c'est la ramification d'un gros cep de vigne, garni de larges feuilles et de grappes, au milieu desquelles s'ébattent deux souples écureuils. Cette composition est disposée de

façon que ses trois points les plus saillants forment trépied, sans rien ôter à la liberté naturelle du décor. — xviii^e siècle.

162. Petite boîte en grès dit *Bocaro*. Dans une matière tamisée avec une finesse extraordinaire, elle représente une pêche avec, sur le haut du couvercle, et modelée en haut relief, un bout de branche garnie de feuilles très souples. Le grès est de ton clair, avec un petit poudré rouge à la pointe du fruit mûrissant. Une curieuse imitation du noyau de la pêche se trouve collée à la paroi intérieure du couvercle. — xviii^e siècle.

163. Presse-papier en forme de crabe. Émail vert sur couverte brune. — xviii^e siècle.

PORCELAINE DE LA CORÉE

164. Bol hémisphérique en céladon, gravé au pourtour, sous couverte, d'un dessin de fleurs et de feuillage, surmonté, en bordure, d'une frise de bâtons rompus. L'intérieur est très curieusement estampé tout à l'entour d'un décor de figures, alternant avec des inscriptions. — Très ancienne origine.

CÉRAMIQUE JAPONAISE

PORCELAINES DE HIZEN

165. **Arita**. — Deux plats, décorés en bleu au grand feu, rouge et or. Au centre, des glycines enroulées autour d'un pin; le marli a trois médaillons de chrysanthèmes réservés dans le fond bleu. — xviie siècle.

<p align="right">Diamètre, 0^m,30.</p>

166. —— Trois pièces : deux plats et une assiette décorés, en bleu sous couverte, en rouge et en or, de très riches motifs de fleurs et de rinceaux. — xviiie siècle.

167. —— Plat à bord relevé, décoré en bleu au grand feu, rouge et or. Un panier à fleurs occupe le centre et s'entoure de trois médaillons sur fond d'or, reliés par un motif de branches fleuries, avec oiseaux. — xviiie siècle.

<p align="right">Diamètre, 0^m,37.</p>

168. —— Plat à bord relevé, décoré, sur fond rouge et vert, d'un cerisier en bleu au grand feu, dont les fleurs sont d'or ou de blanc. Ce décor se complète par un simulacre de tenture à coin relevé, portant un dessin quadrillé.

<p align="right">Diamètre, 0^m,30.</p>

169. —— Porte-bouquet d'applique, en forme d'éventail à demi déployé. Il est décoré, en bleu sous couverte, en rouge et en or, de bambous et d'un prunier fleuri. — xviiie siècle.

170. —— Bouteille en forme de gourde, décorée, en bleu au grand feu, avec émaux polychromes, rehaussés d'or, de diverses branches fleuries et de papillons. — xviiie siècle.

<p align="right">Hauteur, 0^m,25.</p>

171. **Arita**. — Cage à grillons en forme de cloche, dont le dessus est criblé de petits trous circulaires et polychromé d'un prunier en fleurs. La base porte un **décor de fleurs rouge et or**. — xviii° siècle.

172. —— Petit plat rond à huit lobes, décoré, en émaux vert, bleu et rouge, rehaussés d'or, de diverses branches et d'oiseaux, style Kakiyémon. — xvii° siècle.

<div style="text-align:right">Diamètre, 0^m,21.</div>

173. —— Brûle-parfums cubique, supporté par quatre pieds cintrés, et décoré en émaux polychromes sans or, d'arbustes et d'arbres fleuris. Une courge blanche forme le bouton du couvercle. Cette petite pièce, qui est la perfection même, par la qualité de ses émaux et de son exécution, peut être considérée comme sortant de la main même de **Kakiyémon** fondateur de cette fabrication. — xvii° siècle.

174. —— Bol à saké campanulé, imbriqué d'un dessin vert de nuages stylisés en émail vert, sur lequel se détachent, en réserves de blanc détaillé d'or, des cigognes volant alternant avec un semis d'attributs rouges. — xviii° siècle.

175. Vase en céladon gaufré, de forme balustre. Ce sont des rinceaux de pivoine stylisée qui se ramifient sur toute la surface du vase. — xviii° siècle.

<div style="text-align:right">Hauteur, 0^m,27.</div>

176. **Nabéchima**. — Petite coupe lobée. Sur un fond bleu finement rayé de lignes blanches elliptiques, se détache en blanc, en rouge et en vert, une tige de pavot fleuri d'un puissant effet décoratif. — xviii° siècle.

<div style="text-align:right">Longueur, 0^m,17.</div>

PORCELAINES DE HIZEN.

177. **Nabéchima.** — Bol couvert bleu et blanc; sur le fond, d'un bleu doux et légèrement égalisé, se détachent en réserve de grandes cigognes au milieu de roseaux fleuris. — XVIII° siècle.

178. **Hirado.** — Vase d'applique de forme ovale, qui porte, en reliefs partiellement bleutés, un motif de grands hérons sur un tronc de saule. — XVIII° siècle.

179. —— Vase à fleurs en forme de tube; au-dessus d'un décor, délicatement gaufré blanc, et qui représente des vagues écumantes, c'est en bleu, sous couverte, une envolée de petits oiseaux de mer. Le haut et le bas du vase sont contournés par des frises également bleues, la bordure supérieure portant, en reliefs blancs, un dessin de petits nuages. — XVIII° siècle.

Hauteur, 0m,27.

180. —— Grande coupe blanc et bleu. Deux grands paravents, partiellement repliés, et offrant des peintures de paysages agrestes, se détachent sur un fond de feuillage.

Diamètre, 0m,32.

181. —— Un héron blanc, accroupi sur une feuille de lotus en céladon, se gratte le cou, la tête levée en arrière, dans une attitude de repos. Certainement une des plus jolies pièces de Hirado qui soient venues en Europe. — XVIII° siècle.

Hauteur, 0m,32.

182. —— Sur un vieux tronc de prunier, émaillé de bleu et garni de fleurs blanches rapportées en haut relief, se trouve perché un faucon, sculpté en biscuit et teinté de couleur naturelle. — XVIII° siècle.

183. **Hirado**. — Petite branche de châtaignier, légèrement émaillée de jaune pâle, ainsi que les deux fruits qu'elle porte, tandis qu'un émail bleu clair et limpide couvre les feuilles. — xviii^e siècle.

184. Grand brûle-parfums de forme surbaissée En un très curieux assemblage de matières, le corps en porcelaine de cette pièce se complète par un couvercle en poterie de Satsuma, de forme bombée, ayant pour bouton une Chimère. La surface des deux parties s'égalise sous une couche générale de laque de ton brun mat et vermiculé. Seule s'enlève, en réserves blanc et bleu, et dans un puissant relief, une théorie de grandes cigognes avec leurs petits, contournant la panse. — Commencement du xix^e siècle.

PORCELAINES DIVERSES

DU JAPON

185. **Sannda**. — Grand vase à quatre pans et à col cylindrique, céladon gaufré, présentant en relief, sur chaque face, un motif de Chimère au milieu des flots. — Commencement du XIXe siècle.

<div align="right">Hauteur, 0^m.40.</div>

186. **Koutani**. — Petit bol à thé campanulé, dont toute la surface, extérieur, intérieur et revers, est entièrement couverte d'un semis d'aiguilles de pin en émaux alternés verts, jaunes et violets. — XVIIe siècle.

187. **Yeirakou**. — Bol cylindrique en porcelaine blanche, décoré d'une cigogne qui s'enlève en émail blanc sur le disque d'or du soleil, et d'une autre cigogne volant au-dessus de vagues tracées en bleu sous couverte. Le cachet Yeirakou est estampé à la partie inférieure. — Commencement du XIXe siècle.

188. — Très petite coupe à saké blanche, gaufrée à l'intérieur de deux oiseaux de Hô, d'une exécution très moelleuse et très fine. Le cachet du maître se trouve imprimé près le talon de la coupe.

189. **Kishiu.** — Petite jardinière basse, de forme circulaire, revêtue d'une couverte violette, à réserves turquoise et gris truité, représentant de grands motifs de fleurs à contours saillants. — XVIIIe siècle.

<div style="text-align:right">Diamètre, 0^m,18.</div>

190. **Awaji.** — Petite jardinière ovoïde, à orifice rentré, marbrée d'émaux multicolores. Couvercle et socle bois sculpté. — XIXe siècle.

POTERIES DE KARATSU

191. **Karatsu.** Vase à fleurs en forme de quille avec goulot à collerette lobée. Il est garni de deux mufles très saillants et porte sur le col et à sa base une rangée de boutons en relief. L'émail est vert bleu sur couverte brune et sur ce fond sombre se trouve entaillée, de haut en bas, en caractères très vigoureux, un vers qui peut se traduire : La cigogne à tête rouge vit mille ans. (Souhait de longévité à l'adresse de la personne pour qui le vase a été fait.) Dans la frustesse de son aspect, c'est une pièce de haute distinction. — xvie siècle.

192. —— Bol à thé de forme tulipe, revêtu d'une riche couverte brune, jaspée de vert sombre et chargée, au bord, d'une coulée d'émail jaunâtre qui s'arrête, intérieurement et extérieurement, à une faible distance de l'orifice. — xviie siècle.

193. —— Porte-bouquet d'applique, en grès brun jaune, imitant un sac de cuir, à demi fermé par des cordons. — xviie siècle.

194. —— Petit koro cylindrique, émaillé de gris craquelé, à mélanges bleus et bruns jaspés. Couvercle d'argent ajouré, en forme de chrysanthème. — xviie siècle.

195. —— Midzusashi en forme de losange, chargé de coulées jaunes. — xviiie siècle.

POTERIES D'OWARI

196. **Séto.** — Petit koro cylindrique, supporté par trois petits pieds. Couverte brune avec quelques vigoureuses taches de cet émail fauve craquelé, qui a la transparence de l'écaille. Le couvercle, ajouré, d'une fabrication postérieure (bien que son parfait ajustage laisse deviner qu'il a été fait pour cette même pièce), est en grès de Bizen. Il représente une jonchée de feuilles de pin à l'imitation du bronze, dont il a toute la fermeté, et qui frappe autant par l'art de sa composition que par sa suprême perfection technique. — xvi° siècle.

197. —— Bol de forme cylindrique. Sous une très riche couverte brune, mélangée de noir, se silhouette une grande cigogne au vol, dont le cou et la tête ressortent assez vigoureusement, tandis que, très en arrière, sur l'autre face du bol, se modèlent en relief adouci les bouts des ailes, largement épanouies. — xvii° siècle.

198. —— Vase en forme de gourde à double renflement, recouvert d'un très riche émail de ton brun, chargé de coulées d'émail blanc à l'orifice. — xvii° siècle.

199. —— Bol évasé. Riche émail brun fouetté de noir et présentant des parties de gris métallique. — xvii° siècle.

200. —— Midzusashi en losange. Coulées d'émail brun sur couverte de ton ivoire. La solidité de l'émail se joint à la fermeté des contours pour donner à cette pièce un caractère des plus puissants. — xvii° siècle.

201. Grand vase de forme ovoïde, à couverte brune poudrée, chargée de larges coulures d'émail jaunâtre. — XVIIIᵉ siècle.
<div align="right">Hauteur, 0ᵐ,31.</div>

202. Grand vase ovoïde. Sur la couverte brune une couche d'émail vert tendre, pointillée de jaune, descend de l'orifice jusqu'au plus fort diamètre de la panse, où elle se fige en une ligne dentelée de gouttes et lisérée de jaune. — XVIIIᵉ siècle.
<div align="right">Hauteur, 0ᵐ,37.</div>

203. Porte-bouquet en forme de tronçon de bambou aplati. Couverte vitreuse de lilas clair, avec légère surcharge d'émail blanc. — XVIIIᵉ siècle.

204. **Séto.** — Bouteille piriforme à long col, avec des coulées d'émail brun sur fond gris de fer. — XVIIIᵉ siècle.

205. — Bol à thé, forme droite, revêtu, sur terre rougeâtre, d'une couverte gris craquelé, chargée d'émaux bruns avec taches de bleu intense.

206. — Bol à thé à bord droit, revêtu d'un brillant émail à ton fauve craquelé, avec taches brunes à l'orifice. Espèce très estimée au Japon sous le nom de *Kiséto* (Séto jaune). — XVIIᵉ siècle.

207. **Chinno**[1]. — Bol hémisphérique à bec, couverte blanche, parsemée de petits trous et surchargée d'une seconde couche du même émail, dont la coulée s'arrête à peu près à mi-panse en grosses gouttes irrégulières. Comme

1. Pour l'orthographe adoptée dans les noms propres, voir la note en tête des Estampes.

décor, deux grosses fleurs rudimentairement tracées en couleur brune. Pièce d'un grand caractère. — xviie siècle.

208. **Chinno**. — Bol trilobé, « écorce de sapin », émail gris ardoise étendu sur une première couche d'émail gris clair. — xviie siècle.

209. **Ofuké**. — Midzusashi ovoïde, offrant, dans sa partie supérieure, sur couverte gris craquelé, une couche d'émail brun, agatisé de bleu. — xviiie siècle.

210. **Oribé**. — Petit bol à thé de forme conique. La couverte, gris craquelé, est chargée de trois lambrequins d'émail, brun, vert et bleu, qui, en partant du bord, forment un dessin identique sur les parois extérieure et intérieure du bol, en arrêtant leurs coulées à une hauteur exactement pareille,—preuve de la perfection avec laquelle l'artiste possédait les secrets de sa matière.—A l'intersection de chaque pan d'émail, une fleurette ornementale est esquissée en émail brun. — xviiie siècle.

211. Vase conique, arrondi au sommet. Il est chargé, sur couverte bronze chiné, d'une riche coulée d'émail vert et blanc, qui s'arrête en superposition de grosses gouttes saillantes. Socle en bois. Commencement du xixe siècle.

212. **Chinno**. — Deux bols à thé : 1° bol campanulé, d'un très beau craquelé brun sur fond gris et très librement décoré de tiges de bambou en couleur brune; 2° petit bol sphéroïde, taché d'émail vert sur couverte brune et portant, vigoureusement incisé dans la pâte et colorié rouge, un cartouche avec le caractère et la signature : Oho. — xviiie siècle.

213. Deux bols à thé dont l'un, à bords lobés, est un spécimen d'Ofouké, marbré brun sur couverte grisâtre, et l'autre, qui sort des fours de Séto, présente des couleurs bleues sur fond brun.

214. Deux bols à thé : le premier à bord droit et à coulées vertes sur fond gris craquelé, dans le genre Oribé; le deuxième, de forme plate, est enrichi de coulées agatisées du style Ofouké. — Commencement du xixe siècle.

215. Deux porte-bouquets de forme élancée, dont l'un, fusiforme, offre une coulée d'émail verdâtre sur fond brun clair, et l'autre, cannelé, porte, sur émail brun, des rayures d'émail blanc en torsades. — xixe siècle.

POTERIES DE KOUTANI

216. Boîte de forme cylindrique, dont l'émail ivoire craquelé laisse en réserve, au dessus du talon, une partie du biscuit. Le décor, en émaux verts, jaunes et violets, présente une ample floraison de pivoines.

217. Grand plat, décoré au centre d'un riche motif de chrysanthèmes et d'oiseaux multicolores, avec mélanges d'or sur un fond jaune à semis noirs, qu'entoure une bordure à losanges ornés de fleurons. L'envers porte trois grandes fleurs de pivoines sur fond vert à décors de nuages.

<div style="text-align:right">Diamètre, 0^m,38.</div>

218. Grand plat creux, entièrement couvert, à l'intérieur, d'un puissant fond jaune pointillé de noir, sur lequel s'enlèvent en vert, violet et bleu, deux grandes tiges de bégonias et de chrysanthèmes, au milieu desquelles deux oiseaux s'ébattent. Des rinceaux à réserves blanches forment bordure, et l'envers est revêtu d'un fond vert à rinceaux noirs. — XVIII^e siècle.

Marque Koutani au revers.

<div style="text-align:right">Diamètre, 0^m,40.</div>

219. Deux coupes à fond jaune brillant et pointillé de noir, portant pour décor, en émaux bleus et violets, l'une de grandes feuilles de palmier et l'autre deux gros fruits.

<div style="text-align:right">Diamètre, 0^m,25.</div>

220. Grand plat creux à bord droit. Une grande cigogne, parmi les roseaux, occupe le centre de la pièce, qui est entouré d'une bordure verte à médaillons d'attributs.

221. Grand plat, décoré au centre de grandes feuilles de lotus, rehaussées d'or. Un escargot se dresse sur l'une d'elles. Le marli est enrichi de motifs polychromes en dessins géométriques, et l'envers se revêt d'un puissant fond vert, orné de grands rinceaux noirs.

Diamètre, 0m,37.

222. Coupe creuse, à bord plat dentelé. Son émail gris est chargé, en émaux verts et jaunes très brillants, d'un puissant décor de feuillage de courges, portant deux fruits mûrs.

Diamètre, 0m,31.

223. Grand plat décoré, sur émail gris, d'un motif central de chimère, encadré d'une bordure rouge et or et tout autour un grand décor d'oiseaux sur un arbre fleuri et une tige de bégonia.

Diamètre, 0m,40.

POTERIES DE KIÔTO

224. **Ninsei.** — Bol à thé, de forme évasée, à couverte ivoire. La moitié du pourtour est décorée de petits roseaux, pliant sous le vent. De cette touche déliée, délicate et ferme, particulière au maître, chaque brindille se dessine dans un lumineux émail vert, auquel se mêlent d'autres brindilles, en or mat très discret, achevant la légèreté vivante du dessin. Au-dessous de ce décor tournent plusieurs bandes parallèles, dont les incisions irrégulières, obtenues à la spatule, suggèrent l'idée d'un terrain marécageux. — xviie siècle.

Signature incisée au revers.

225. —— Bol à thé de forme balustre d'une belle ampleur. Dans un brillant fond brun au grand feu, jaspé à la façon des petits pots à thé de Séto, est réservé, en émail grisâtre, le vol irrégulier d'une troupe d'hirondelles de mer. — xviie siècle.

Signature incisée au revers.

226. —— Bol à thé campanulé, à couverte fauve, décoré en tons gris, au grand feu, d'une branche de cerisier, avec des rehauts rouges, coloriant la plupart des fleurs. — xviie siècle.

Signature incisée au revers.

227. —— Bol à thé de forme cylindrique, dont la paroi extérieure est revêtue d'une couverte brune, où sont réservés, en émail grisâtre, trois éventails éployés. Ceux-ci portent en émaux verts ou bruns, relevés d'or, un

BOL DE NINSEI
n° 224
DU CATALOGUE.

BOL DE NINSEI
n° 228
DU CATALOGUE.

BOL DE NINSEI
n° 226
DU CATALOGUE.

BOL DE NINSEI
n° 227
DU CATALOGUE.

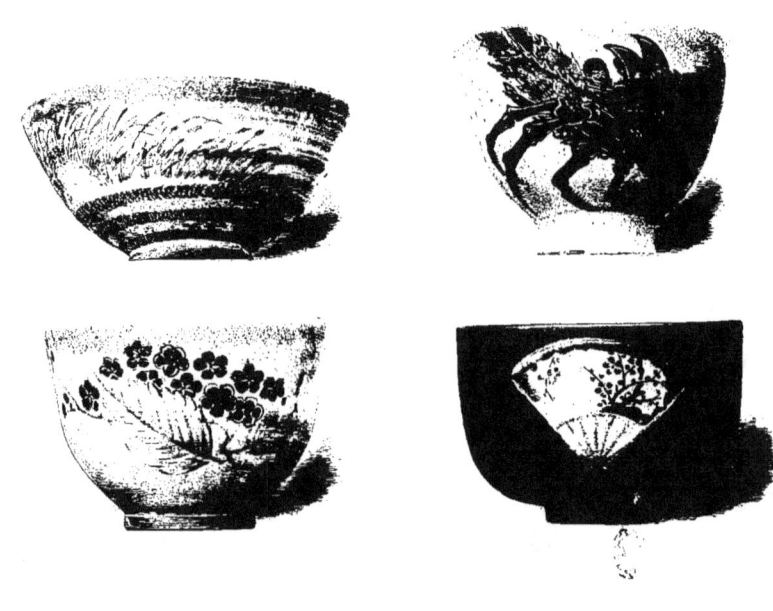

POTERIES DE KIOTO.

décor d'arbres, pin, bambou et cerisier, sous des nuages d'or en relief. A l'intérieur du bol s'étend une couverte gris truité. — xvii^e siècle.

<small>Signature incisée au revers.</small>

228. **Ninsei.** — Bol à thé campanulé à couverte gris truité. Il est décoré, dans un ton de rouge mat extrêmement puissant et relevé d'or, d'une grande langouste, dont la queue se replie en dessous, et dont les longues antennes, passant par-dessus l'orifice, descendent jusque dans le fond de la tasse, pour remonter la paroi opposée. — xvii^e siècle.

<small>Signature incisée au revers.</small>

229. —— Bouteille sphéroïdale trapue, à petit goulot. Sur un fond brun chocolat, un semis de feuilles de bambou d'un dessin très magistral, exécuté en émail bleu opaque. — xvii^e siècle.

230. **Midzouro.** — Bouteille à long col d'une silhouette élégante. Sur le ton fauve de son émail truité sont jetées, en vert, en bleu et en or, quelques tiges de roseaux, surmontées de larges méandres bleus cernés d'or, qui contournent le col en spirale.

231. **Awata**. — Midzuïré (vase à eau) en forme d'un coffre hexagonal, avec un simulacre de cordelière nouée sur le dessus. Couverte fauve, décorée de vigoureux émaux vert et bleu. Les deux panneaux où s'attache la cordelière portent un dessin géométrique, et sur les quatre autres panneaux se répandent des touffes de fleurs des champs. — xvii^e siècle.

232. **Kenzan**. — Carreau à couverte truitée de ton ivoire, sur laquelle est jeté un décor de feuillage en noir, à l'imitation d'une encre de Chine, et à côté de ce décor une poésie sur « la brise d'automne » avec la signature du maître.

233. —— Bol genre Rakou, émaillé noir avec attributs du bonheur en reliefs d'émail blanc et bleu. — XVII° siècle.

> La signature du maître se trouve dans un cartouche rectangulaire appliqué à la partie inférieure.

234. —— Bol à thé cylindrique, annelé, à bord irrégulier. Façonné d'un grès dur, ce bol emprunte au genre Rakou sa riche couverte noire, au milieu de laquelle s'enlève, en incrustation d'émaux bleu et gris, un dessin rudimentaire de feuillage. — XVII° siècle.

235. —— Plateau rectangulaire très allongé, orné, sur fond crème, d'un large décor d'iris en émaux bleus et verts.

236. **Awata**. — Bouteille piriforme, décorée, sur craquelé gris, de chrysanthèmes dans les ondes d'un ruisseau ; lacis d'émail vert au goulot. — XVIII° siècle.

237. —— Deux bouteilles à saké, l'une hexagonale, l'autre en forme de gourde à double renflement, décorées toutes deux de feuillages et de fleurs en émaux bleus et verts rehaussés d'or. — XVIII° siècle.

238. **Rakou**. — Bol à thé cylindrique, taillé à facettes. Sur le fond rosé de la couverte, piquetée de points noirs, est étendu irrégulièrement un lavis d'émail blanc, semblable à des taches de lait. — XVIII° siècle.

239. **Rakou.** — Bol à thé de forme basse, à couverte noire, qui s'agglomère par endroits en gros bourrelets. L'effet pittoresque qui résulte de ces irrégularités de surface est accentué par des coulées d'émail blanc, nuancées de vert, qui se répandent jusque dans l'intérieur du bol. — xviii° siècle.

240. —— Bol à thé cylindrique de ton rose saumon, piqueté de noir, avec, sur le devant, quelques mélanges de blanc et de vert, évoquant vaguement dans l'esprit l'image du mont Fouji. — Commencement du xix° siècle.

<small>Cachet se lisant : un des treize (de la série).</small>

241. Bol campanulé, portant, sur émail gris, deux figures de Seninn peintes en couleurs. — xviii° siècle.

<small>Signature incisée : *Ninsei* et, à la paroi extérieure, près du talon une inscription en rouge : fait par *Hakouseikisan*.</small>

242. Deux pièces : 1° Koro de forme cylindrique, décoré, sur couverte craquelée de ton écru, de deux grandes feuilles d'érable en émail bleu, vigoureux de ton et de relief ; 2° petit flacon à épices, décoré de feuilles de bambou en émaux semblables. — xviii° siècle.

243. **Rakou.** — Kogo cubique, émaillé rouge brique et portant en relief, sur un angle du couvercle, qui est à recouvrement, une grosse fleur de chrysanthème blanc verdâtre, d'un modelé large et puissant. — xviii° siècle.

244. —— Bol cylindrique, à riche couverte d'un noir rougeâtre, accidenté de quelques taches rouges lumineuses. — xviii° siècle.

245. Petit vase ovoïde à petit goulot, d'un émail crémeux, très finement truité, et poudré de bleu au grand feu. — XVIIIᵉ siècle.

246. Grand bol à thé cylindrique, à fond truité. L'ornementation, en brun sous couverte, relevé d'émaux bleus, est faite d'un large décor de branches fleuries et d'une poésie au milieu de nuages bleu et or. — XVIIIᵉ siècle.

 Signé : *Kenzan*.

247. Plateau carré, représentant une natte blanche bordée de joncs verts et décorée, en relief, d'une verte touffe de roseaux fleuris. Sur un cartouche, également vert, une poésie.

 Cachet : *Seika*.

248. Bol à bord droit avec dépression, très artistement décoré d'une branche touffue de cerisier en fleur, qui contourne l'orifice et se prolonge sur la paroi intérieure, pour se mêler dans le fond du bol à d'autres branches fleuries, vers lesquelles vole un papillon.

 Signé : *Kiteï*.

249. Boîte cylindrique, décorée sur fond vert d'un semis d'éventails portant chacun un motif différent de fleurs ou d'inscription. — Commencement du XIXᵉ siècle.

 Cachet : *Ghenghio*.

250. Théière sphéroïdale, d'une terre molle émaillée de brun, et décorée en relief d'une branche de prunier, dont quelques fleurs sont émaillées blanc et d'autres recouvertes de laque rouge ou or. Le couvercle originaire a été remplacé par un couvercle d'ivoire. Commencement du XIXᵉ siècle.

 Signature sous l'attache de l'anse : *Tamagawa Kôsan*.

251. Bol très évasé, à couverte jaune, dont l'intérieur est orné en couleurs au grand feu d'un décor de crabe violet entre des herbes vertes. Belle composition d'une exécution large et maîtresse. — xviiie siècle.

252. **Rakou.** — Bol cylindrique à bord rétréci, sculpté à la spatule, en toute sa surface, de stries obliques. La couverte est de rouge et de gris, ces deux tons adoucis, par endroits, d'un mince lavis d'émail blanc, semblable à des traces d'une neige légère, fraîchement tombée. — xviiie siècle.

253. Jardinière en forme d'une caisse à quatre pans, d'un profil bombé, et portant à chaque face, sur émail vert, une réserve de biscuit brun, à motifs de coquillages et d'algues, alternant avec des arabesques.

254. Bol sphéroïdal à fond noir, avec réserve de trois médaillons offrant, sur gris truité, un décor de bambou, de pin et de prunier en émaux de différents tons. Ce bol, qui porte la signature de Ninséi, est probablement de la main de **Dôhatchi.** — Commencement du xixe siècle.

255. **Yeirakou.** — Midzusahi; couverte jaune à reliefs de vagues dans lesquelles se jouent deux carpes émaillées de vert. — Commencement du xixe siècle.

<small>Le cachet de l'artiste au revers.</small>

256. —— Bol de forme irrégulière. Il est revêtu d'une couverte gris rose, genre Rakou, dans laquelle est incrusté d'émail blanc un saule pleureur qui serait couvert de neige. — Commencement du xixe siècle.

<small>Le cachet de l'artiste est imprimé à la partie inférieure de la pièce.</small>

257. Bol annelé, à couverte fauve où se détachent deux cigognes en brun relevé d'or, sur un terrain planté de jeunes sapins. Des nuages d'or masquent à demi le disque rouge du soleil. — xviii° siècle.

 Signature incisée : *Ninsei.*

258. Boîte à gâteaux carrée, à quatre compartiments superposés et dont toutes les surfaces sont décorées, sur couverte fauve, d'une foule de médaillons à motifs de fleurs, réservés dans un fond vert. — xviii° siècle.

 Signature : *Ninsei* (Collection Ph. Burty).

 Hauteur, 0m,79.

259. Porte-bouquet imitant un seau cylindrique très élancé avec anse surélevée en barrette. Couverte craquelée, de ton ivoire, sous laquelle, en bleu empois, grand feu, serpentent les méandres d'un ruisseau, mêlés à une longue tige feuillue de chrysanthème. Par-dessus ce décor, d'autres chrysanthèmes sont peints au petit feu en émaux verts, en rouge et en or. — xviii° siècle.

 Signature : *Ninsei.*

 Hauteur, 0m,33.

260. **Kinkozan.** — Bouteille en forme de couronne. Sur couverte ivoire, c'est l'enlacement d'une vigne exécutée partie en rouge et partie en bleu sous couverte et rehaussée d'or. Deux écureuils courent au bas de ce décor. — Commencement du xix° siècle.

261. Bouteille en forme de gourde plate, percée au centre d'un trou circulaire et surmontée d'un petit col cylindrique. Pour toute ornementation, une rangée de petits fleurons en relief, contournant les deux faces du disque. Émail vert neutre.

262. Deux pièces : 1° une petite caisse carrée à angles rentrés et ornée, en émail bleu sur fond brun, d'un large décor de pivoine stylisée; 2° boîte circulaire et plate portant, sur un fond vert intense de belle qualité, un décor de grands chrysanthèmes d'émail bleu. — xviiie siècle.

263. **Dôhatchi.** — Grand brûle-parfum de suspension, en forme de boule ajourée. Il représente un entrelacs touffu de grandes fleurs roses et blanches mêlées à la verdure des feuillages partiellement rehaussés d'or. Socle chinois en bois sculpté. — Commencement du xixe siècle.

<small>Signature à l'intérieur du couvercle.</small>

264. **Shonsui Gorosakou.** — Bol à bord droit, portant en émaux violets et verts, avec mélange d'or, un décor serré de rinceaux stylisés. — Commencement du xixe siècle.

<small>Cachet de l'artiste au revers.</small>

265. Bouteille piriforme à couverte ivoire, décorée, en couleurs et or, de l'oiseau de Hô et partiellement revêtue d'un émail noir, sur lequel se détachent des nuages polychromes rehaussés d'or. — Commencement du xixe siècle.

<small>Signature : *Rakoutòzan*.</small>

266. Bol à thé à bord droit. Sur un fond ivoire truité, une couronne touffue de chrysanthèmes encercle le pourtour; en réservant autour de la base une bordure simulant les lignes d'un panier d'où les fleurs semblent sortir. — Commencement du xixe siècle.

267. Bol à thé de forme ovoïde et recouvert d'un émail noir. Une bordure, polychromée d'un dessin de cerisier sur les flots, prend naissance dans le fond du bol et tourne en

hélice jusqu'au bord, au-dessus duquel elle se replie pour continuer à l'extérieur sa ligne tournoyante, jusqu'au talon. — Commencement du xix° siècle.

268. Bol campanulé, richement décoré d'un motif polychrome et or, dans lequel on voit un jeune dieu chevelu, son sabre dans la bouche, assis sur un dragon, dont le corps traverse un tourbillon de nuages. — Commencement du xix° siècle.

POTERIES DE HAGHI

269. Bol ovoïde, à couverte craquelée gris verdâtre. Il est entaillé, en sa partie inférieure, de plusieurs zones d'ondes circulaires, où se jouent les nuances variées de l'émail. — xvii^e siècle.

270. Bol irrégulier, recouvert d'un émail blanc bleuâtre craquelé, s'épaississant en bourrelet vers la partie inférieure du bol. — xvii^e siècle.

GRÈS DE BIZEN

271. Porte-bouquet en grès, représentant, avec une remarquable fermeté de modelé, une conque marine, utilisée comme trompe guerrière. — xvii^e siècle.

272. Bol de forme cylindrique. Sur la légère couche d'émail brun qui recouvre ce grès, sont disposées des taches irrégulières d'un émail jaune moutarde qui, par places, descendent en coulées. Le décor se complète par une traînée de rouge foncé et par quelques puissantes gouttes d'émail blanc. — xviii^e siècle.

273. Bouteille à long col surmontant une panse sphérique et enrichie d'un fin décor de laque d'or, à motifs héraldiques. — xviii^e siècle.

274. Deux vases d'applique : 1° porte-bouquet en forme de courge côtelée, sur laquelle se replie la tige garnie de feuilles; 2° fleur de pivoine finement sculptée, dont le centre est orné en vigoureux relief d'une chimère d'allure sauvage. Très belle pièce. — Commencement du xix^e siècle.

POTERIES DE TAKATORI

275. Vase tubulaire, affectant la forme d'un tronçon de bambou et offrant une riche coulée d'émail gris sur couverte brune. — Commencement du xix^e siècle.

276. Petit bol à thé, de forme triangulaire, revêtu d'une couverte brune, que l'artiste a su orner habilement de fins rayons jaunes, qui se dégradent de bas en haut. — Commencement du xix^e siècle.

277. Petit bol à saké. Sur couverte brune, un émail blanc rosé recouvre l'intérieur et une partie seulement de la paroi extérieure, où elle s'arrête en gouttes bleuâtres. Très fine pièce. — xviii^e siècle.

278. Deux petits bols à thé, émaux bruns et blancs. L'un d'eux a une forme irrégularisée par de petits renfoncements rocailleux, où s'incrustent des coquillages. — xix^e siècle.

POTERIES DIVERSES

DU JAPON

279. **Yatsuchiro**. — Bol de forme campanulée. Sur couverte grise est étendu un léger enduit d'émail blanc, dont le vague dessin suggère une idée de branchages à l'intérieur et d'une zone de feuillages sur la paroi extérieure. — Commencement du XIXe siècle.

280. Bol large de forme hémisphérique. Sur une première couverte grise s'étend une couche d'émail jaunâtre arrêtée, aux trois quarts de la panse, par un liséré vert d'un ton très délicat. A l'intérieur, même émail se dégradant du brun jaune au vert. — XVIIIe siècle.

281. Deux Kogo : 1° **Oribé**. Forme trilobée, portant un décor vert et brun sur fond gris craquelé. — XVIIIe siècle. — 2° **Ohi**. — Kogo circulaire, revêtu de l'émail rouge feu, si spécial à la poterie d'Ohi. Sur le bord du couvercle se courbe une crevette, très artistement modelée en relief. — XIXe siècle.

282. **Imado**. — Vase de forme ovale, à deux anses en têtes de chimères, portant des anneaux. L'émail, brun au col, se dégrade en bleu sur la panse. — XIXe siècle.

283. **Banko**. — Deux petits vases dissemblables, en forme de courge, revêtus d'un émail jaune portant, en relief d'émaux verts, jaunes et blancs, des décors de lianes fleuries. — XIXe siècle.

284. Deux pièces : 1° **Akahada**. Petit bol évasé. Émail crème à coulée brune. — 2° Petit bol émaillé de vert chiné sur fond brun avec une tache d'émail blanc en demi-cercle sur le devant. — xixᵉ siècle.

285. Grand vase d'applique en grès laqué représentant, puissamment sculptée dans la matière, une carpe pleine de vie, à laquelle on a donné le mouvement classique du poisson remontant une cascade. — xviiiᵉ siècle.

286. **Kishiu**. — Bouteille ovoïde à goulot court, revêtue d'une couverte violette, avec des traînées d'émail ton sur ton. — Commencement du xixᵉ siècle.

287. **Sôma**. — Deux bols : 1° Petit bol trilobé, avec imitation de rivets assemblant les différentes parties. A l'extérieur, sur l'émail gris rugueux, est peint, en traits noirs cursifs, le cheval galopant, qui est l'armoirie du prince de Sôma. Dans le fond, le même motif, mais exécuté en or sur émail bleu. — Commencement du xixᵉ siècle. — 2° Petit bol cylindrique avec des renfoncements à la partie inférieure. Émail verdâtre. — xviiiᵉ siècle.

POTERIES PAR KÔREN

288. Coupe en terre rouge, représentant une pêche coupée par le milieu. A la branche feuillue, qui forme l'anse, s'agrippe une chauve-souris, dont le modelé est d'une maîtrise achevée. Comme dans tous les objets sortis de la main de cette artiste, on voit apparaître ici les coups de pouce du façonnage.

<p style="text-align:center">Au revers la signature.</p>

289. Théière de forme sphéroïdale. Elle est ornée en relief d'une plante de lotus aux feuilles recroquevillées et, dans un trou ménagé au départ de l'anse, se cache une petite grenouille qui cherche à pénétrer à l'intérieur.

<p style="text-align:center">Sur la panse la signature et la date : *Meiji* xiv.</p>

290. Boîte en terre brune, de forme ronde et basse. Elle est sculptée en relief d'un gros pied de vigne, qui se continue sur le couvercle, où une partie du cep forme l'anse.

<p style="text-align:center">Signature incisée sur la panse : *Kôren, femme artiste.*</p>

POTERIES DE SATSUMA

« *Une délicate pâte, composée de nombre de matières premières, passées au tamis de soie, jusqu'à ce qu'elles soient réduites en une poussière impalpable merveilleusement concrétionnée ; une couverte qui va du ton de l'ivoire à la nuance de la toile écrue, tantôt fendillée des craquelures du craquelé, tantôt du plus microcospique truité ; là-dessus une décoration tendre et gaie, exécutée avec des couleurs de verre pulvérisé, des bleus lapis, des verts cendre verte, des roses d'aquarelle, des violets pâles, des rouges cire à cacheter un peu briquée — le rouge des anciens Satsuma — le tout relevé d'un or à l'épaisseur des reliefs, comme nous en trouvons seulement sur le bleu de Vincennes : c'est là la faïence de Satsuma, une faïence qui semble avoir été créée pour la joie des artistes, et qui apparaît dans sa libre exécution comme une riante et claire esquisse sur le fond non recouvert d'une toile.* »

291. Bol de forme basse, revêtu d'une très curieuse couverte rouge orangé, où se mêlent, par superposition, les coulées d'un riche émail vert émeraude. — XVIII⁰ siècle.

292. Bouteille en forme de gourde à double renflement, avec quelques dépressions à la panse principale. Couverte brun métallique à coulées grises. — XVIII⁰ siècle.

293. Bouteille carrée à goulot étroit. Sur couverte brune est étendue une très riche couche d'émail fouetté bleu et blanc qui, en descendant de l'orifice, couvre l'épaulement du vase et se répand en coulées d'une longueur irrégulière sur le corps du vase. Remarquable spécimen de cette fabrication spéciale de Satsuma. — Commencement du XIX⁰ siècle.

294. Grande coupe à haut bord festonné, dont l'intérieur offre en émaux polychromes rehaussés d'or, un très riche

décor de prunier fleuri, sur lequel est perché un grand faisan, vers lequel volent trois petits oiseaux. L'extérieur est divisé en huit panneaux décorés d'un motif identique, de style ornemental, tiré du chrysanthème. — Commencement du xix° siècle.

Diamètre, 0^m,32.

295. Pot carré, imitant la forme d'un puits japonais. Couverte de ton ivoire, finement truitée. De la base, garnie de fougères, s'élance, sur chacune des quatre faces du vase, une haute tige de chrysanthèmes, qui répand son opulente floraison sur toute la surface du panneau. En arrière de cette plante, un dessin de roseaux s'accuse légèrement par une souple incision de lignes dans la pâte. Au bord de la paroi intérieure du pot, court une large bordure de chrysanthèmes aux rinceaux stylisés.

Le couvercle est en bois, imitant un morceau de vieille planche, dans une fissure de laquelle est tapi un petit crabe, ciselé en fer et, tout près de là, vole une hirondelle d'argent, dont une aile redressée sert de bouton au couvercle.

La densité de la pâte, la limpidité des émaux verts, la pureté des reliefs d'or et l'élégance du dessin font de cette pièce le type accompli des beaux Satsuma du xviii° siècle.

296. Vase ovoïde à col étranglé. Autre beau spécimen d'ancien Satsuma, qui offre, sur une matière ferme et sur un émail finement ivoirin, le décor d'un ruisseau sinueux, exécuté en émail bleu clair à fils d'or, et charriant des fagots d'or, des fleurs de cerisier et des pétales rouges ou bleus. D'autres pétales s'envolent au travers des espaces demeurés vides. Petites bordures polychromes en haut et en bas. — xviii° siècle.

Hauteur, 0^m,25.

BOL DE SATSUMA	VASE DE SATSUMA	KORO DE SATSUMA
nº 305	nº 295	nº 300
DU CATALOGUE.	DU CATALOGUE.	DU CATALOGUE.

ORO DE SATURNA
n.º 400
DR. CATALOGNE.

ASE DE SATURNA
n.º 505
DR. CATALOGNE.

BOL DE SATURNA
n.º 305
DR. CATALOGNE.

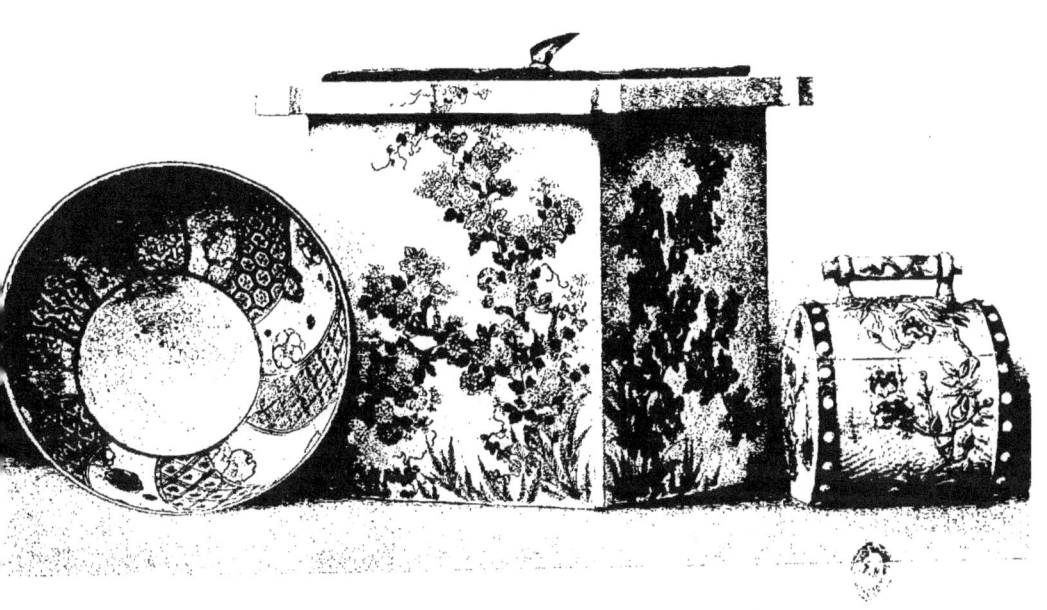

POTERIES DE SATSUMA.

297. Koro, formé d'une caisse plate à quatre faces, qui se ferme par un couvercle de bois naturel, enjolivé d'une bordure en laque d'or. Sur la couverte ivoirine, d'un ton pur et d'un truité exceptionnel de finesse, court un délicat décor de pivoines épanouies, en émaux verts et blancs, relevés par des rouges et des détails en or. Petite pièce remarquable par la fermeté de ses contours et le grain serré de sa pâte. — xviiie siècle.

298. Porte-bouquet en forme de corne, portant sur un fond ivoirin finement truité, un semis polychrome de fleurs de cerisier, cernées d'or et d'argent. — xviiie siècle.

299. Petit brûle-parfums tripode, de forme basse, décoré de pivoines fleuries en émaux polychromes et or. Le couvercle, ajouré, représente un treillage, sur lequel s'épanouit une grande pivoine en relief. L'intérieur du couvercle est richement décoré d'un fond d'argent au feu de moufle, au milieu duquel volent deux papillons en émaux verts de grande beauté. — xviiie siècle.

300. Petit Koro en forme de tambour couché, orné de fleurs Couverte crème très finement truitée. Sur un fond gravé, qui imite la contexture du bois, se joue un décor sculpté en relief, représentant des lianes fleuries. La poignée du couvercle a été, par une habileté de l'artiste, laissée libre dans ses anneaux. — xviiie siècle.

301. Boîte en forme de pêche. Décor, en or et couleurs, d'une tige de pivoines fleurie sur le couvercle, et de diverses branches en fleurs au pourtour. — Commencement du xixe siècle.

POTERIES DE SATSUMA.

302 Boîte circulaire et plate, dont le dessus présente, en or mat d'une extrême délicatesse, le léger décor d'un buisson fleuri, entouré d'une bordure rouge et or. Le pourtour de la boîte s'enrichit de fleurs de cerisier détaillées en or dans une bande verte. — Commencement du xix^e siècle.

303. Gobelet en forme de calice, décoré sur émail crème, d'une branche de petites fleurs polychromes, émergeant derrière deux grandes feuilles de lotus, dont l'une se replie sur l'orifice pour décorer l'intérieur. — Commencement du xix^e siècle.

304. Petit bol à saké, entièrement décoré à l'extérieur de trois zones de motifs ornementaux en or et émaux polychromes. A l'intérieur court une liane fleurie. — Commencement du xix^e siècle.

305. Bol évasé et cerclé d'argent, à six larges torsades de motifs variés, s'enroulant en hélice à l'intérieur et à l'extérieur, et dans l'intervalle desquelles s'enlèvent des fleurettes et des cristaux de neige en émaux multicolores sur émail ivoirin. — xviii^e siècle.

306. Petit bol, richement décoré de trois bandes de motifs ornementaux, rinceaux et chrysanthèmes, et d'un semis de fleurettes sur un fond ivoirin. — Commencement du xix^e siècle.

307. Bol à thé campanulé, richement décoré, en or et émaux de couleurs, d'une zone ornementale entourée d'une double bordure. Une autre riche bordure contourne le bord intérieur sous forme de lambrequin. — xix^e siècle.

308. Bol à thé à bord droit, décoré, sur couverte fauve finement truitée, à l'intérieur et à l'extérieur, d'une liane fleurie, au-dessus d'une frise ornementale. — Commencement du XIX® siècle.

309. Bol à thé évasé, décoré, entre deux bordures, de six médaillons de fleurs sur un fond de nuages. A l'intérieur une des musiciennes célestes du bouddhisme. — Commencement du XIX® siècle.

310. Deux bols à thé, de forme campanulée, à décors de fleurs diverses en émaux de toutes couleurs, rehaussés d'or.

311. Deux bols, même genre de décor.

312. Bol à thé forme basse, à bord légèrement évasé. Sur fond ivoire finement truité, des fleurs des champs se mêlent aux chrysanthèmes et aux pivoines, sous un large disque lunaire dont une partie se replie à l'intérieur. — Commencement du XIX® siècle.

TCHAÏRÉ

DE FABRICATIONS DIVERSES

313. **Séto.** — Forme cylindrique, revêtue d'une riche couverte brune, éclaircie par places de taches lumineuses en tons d'écaille, et jaspée de bleu en d'autres parties. — XVIe siècle.

314. —— Forme surbaissée, à couverte brune jaspée de jaune, qui se continue à l'intérieur du pot. — XVIe siècle.

315. —— Forme surbaissée, à large ouverture. Émail gris et fauve. — XVe siècle.

316. —— Balustre trapu, à couverte de ton d'écaille. — XVIe siècle.

317. —— Petit modèle piriforme, à couverte flammée verdâtre sur brun. — XVIIe siècle.

318. —— Forme cylindrique, à deux petites anses et à fine couverte couleur thé en poudre. — XVIIe siècle.

319. —— Grand modèle ovoïde à gorge évidée; couverte brune, qui s'éclaircit par places de fouettés jaunâtres. — XVIIe siècle.

320. **Takatori.** — Forme ovoïde, à couverte marbrée vert et brun clair. — XVIIe siècle.

321. **Chidôro.** — Forme surbaissée, émail verdâtre avec coulées brunes. La partie inférieure non émaillée est taillée à huit pans. — XVIIe siècle.

322. **Satsuma.** — Forme tubulaire. Couverte grise, jaspée de vert. — xvii^e siècle.

323. —— Modèle élancé, à couverte d'un brun verdâtre fouetté de bleu. — xvii^e siècle.

324. **Séto.** — Forme cylindrique, à couverte brune avec coulées jaunes, produisant des effets d'écaille. — xvii^e siècle.

325. **Karatsu.** — Forme sphéroïdale surbaissée. Coulées d'émail brun manganèse sur fond gris craquelé. — xvii^e siècle.

326. **Séto.** — Forme cylindrique, à couverte brun jaspé avec longue tache jaune d'or. — xvii^e siècle.

327. **Séto.** — Grand modèle élancé, cylindrique et annelé. Couverte jaune à longue traînée blanche, sur laquelle se détache une coulée bleue. — xviii^e siècle.

328. **Satsuma.** — Forme cylindrique à dépression, couverte brune chinée vert.

329. **Séto.** — Petite forme ovoïde, à couverte flammée bleu, formant un épais bourrelet à la partie inférieure.

330. Terre de **Chigaraki**, recouverte d'un émail de **Satsuma** brun à coulées bleuâtres. — xviii^e siècle.

331. **Séto.** — Forme ovoïde. Brillante couverte jaspée vert et brun. — xviii^e siècle.

332. **Séto.** — Forme ovoïde élancée. Émail brun à chaudes taches d'écaille. — xviii^e siècle.

333. **Satsuma.** — Forme cylindrique, à couverte brune, tachetée de blanc. — xviii^e siècle.

334. **Fouchimi.** — Forme ovoïde très élancée et rétrécie vers la base. Couverte brune, revêtue de traînées d'émail blanc. — xviii^e siècle.

335. **Takatori.** — Forme ovoïde. Brillant émail flammé vert et noir.

336. **Chigaraki.** — Forme cylindrique. Petite coulée d'émail verdâtre sur fond brun. — xviii^e siècle.

337. **Séto.** — Forme ovoïde. Émail brun noirâtre à marbrures. — xviii^e siècle.

338. **Oribé.** — Modèle conique à deux petites anses et à ouverture étroite. Coulées de vert-émeraude sur une engobe blanche qui est décorée, sur la partie restée libre, de petits ornements bruns. — xviii^e siècle.

339. **Chigaraki.** — Petite forme potiche, émail chiné vert et blanc, sur fond gris. — xviii^e siècle.

340. **Séto.** — Modèle surbaissé. Émail marbré, vert et jaune, sur couverte brune. — xviii^e siècle.

341. —— Forme de courge. Tache claire sur fond brun mat, imitant les tons du fruit mûrissant. — xviii^e siècle.

342. **Takatori** — Forme ovoïde élancée. Couverte brune, a traînées noires et jaunes — xviii^e siècle.

343. **Takatori.** — Forme de balustre surbaissé. Couverte brune aventurinée. — xviiie siècle.

344. —— Forme ovoïde, à panse renflée dans sa partie inférieure. Large partie d'un émail blanc verdâtre au milieu d'un fond brun. — xixe siècle.

345. **Rakou.** — Forme de petite potiche, à couverte rouge et grise. — xviiie siècle.

346. **Ohi.** — Petit modèle de forme conique cannelée. Couverte de vert bouteille. Le couvercle est également en céramique, de ton pareil. — xviiie siècle.

347. **Fouchimi.** — Forme ovoïde à couverte verdâtre, avec partie piquetée brun. — xixe siècle.

348. **Komei.** - Forme ovoïde à couverte noire, sur laquelle s'enlève une coulée de vert intense mélangée de brun, et sur l'autre face un bouillonnement d'émail inscrit dans un contour similaire. — xixe siècle.

349. **Fouchimi.** — Modèle piriforme. Coulées d'un rouge de feu intense sur la couverte de fond, qui est de céladon craquelé. — xixe siècle.

350. **Chigaraki.** — Petite forme potiche. Émail jaspé vert et blanc intense. — xixe siècle.

351. **Chigaraki.** — Forme sphérique, à épaisses coulées d'émail vert, laissant apparentes de larges surfaces du biscuit brun. — xixe siècle.

352. Forme cylindrique, à couverte brune avec cartouche verdâtre, portant une poésie.

353. Forme ovoïde élancée. Couverte flammée vert et brun. — XVIII^e siècle.

354. Forme ovoïde annelée. Couverte orangée, fouettée de vert. — XVIII^e siècle.

355. Forme cylindro-conique, recouverte d'un émail flammé vert sur brun. — XVIII^e siècle.

356 Forme ovoïde. Email brun marbré sur terre rougeâtre. — XVIII^e siècle.

357. Forme cabossée. Couverte vert-brun tachetée blanc, sur engobe blanche. — XVIII^e siècle.

358. Spécimen curieux dont la couche d'émail brun aventuriné est accidentée de boursoufflures, comme on en voit sur des objets longtemps restés au fond de la mer, quand d'anciennes incrustations de coquillages y ont laissé leur multitude de trous. — XIX^e siècle.

Signé : *Nankaï*.

359. Forme sphéroïdale, couronnée par une petite gorge évidée. Flammé blanc sur couverte brune. — XIX^e siècle.

360. Forme ovoïde trapue, en terre laquée d'épaisses arabesques rouges sur fond noir mat. — XIX^e siècle.

361. Deux tchaïré de fabrication différente.

OBJETS EN MATIÈRES DURES

OBJETS EN IVOIRE

FLACONS A TABAC

ÉMAUX

OBJETS EN CRISTAL DE ROCHE

362. Important vase couvert, de forme balustre aplati, portant deux dragons taillés en relief, qui s'enroulent autour de la partie étranglée; sur le couvercle, un autre dragon. L'évidage, d'un travail très parfait, laisse en épaisseur le fond du vase, pour simuler un restant de liquide qui y séjournerait.

Hauteur, 0m,16.

363. Sceptre de mandarin, dont le manche est sculpté en relief et évidé d'une longue branche de pin. Sur le plat de la crosse, qui a la forme classique du champignon stylisé, est entaillée une branche de pêcher portant deux fruits. Double gland de soie.

OBJETS EN JADE

364. Grand vase en jade vert, en forme de balustre plat, garni d'anses à têtes de chimère, où sont engagés des anneaux mobiles ; les deux faces sont ornées, en traits gravés et dorés, d'un damier, losangé avec motifs de swastika et incrusté, à chaque croisement de lignes, de petites perles en corail. Les têtes de chimère sont incrustées d'yeux en cristal et d'un bouton de corail rose sur le sommet. Socle en bois sculpté.

« Ce vase de 36 centimètres de hauteur, formé d'un seul morceau, et avec son décor d'une opulence un peu barbare, avait été l'objet de ma convoitise le jour de l'ouverture de l'Exposition. On me l'avait fait 2.000 francs. Mais, au moment de retourner dans son pays, son possesseur, Tien-Pao, le Chinois à demi-décapité par les Taï-ping, le dévot musulman qui passa six mois à Paris sans manger de viande, faute de trouver un boucher tuant les bêtes selon le rite de sa religion, Tien-Pao me laissait son vase de jade à 800 francs. »

365. Deux vases d'applique en jade vert, richement sculptés d'un prunier fleuri, qui se dégage d'un rocher, la base évidée en saillie; de chaque côté du col, qui s'évase, deux anses affectant une forme archaïque. Socles en bois.

366. Théière en jade brûlé, en forme d'un balustre trapu et godronné. Elle est ornée, tout autour, d'une poésie en caractères en relief, disposés perpendiculairement.

367. Petite boîte de jade vert, en forme de harpe chinoise, et dont le couvercle porte une poésie en deux colonnes, de caractères sculptés en relief.

368. Deux grands panneaux, incrustés d'arbres et d'arbustes. Ce sont, en relief de jade blanc et de jade vert en deux tons, des pruniers fleuris, des pins et des bambous, qui sortent d'un terrain rocailleux. Des poésies en caractères de jade surmontent ces motifs.

<div style="text-align:right">Hauteur, 1^m,35.</div>

369. Applique. Une branche de pivoines, dont les tiges et les feuilles sont en jade vert, une fleur en jade blanc et une fleur plus petite en cornaline rouge. Cette branche sort d'une bouteille en bronze doré, autour de laquelle s'enroule un dragon

L'attitude naturelle de la plante est rendue avec une liberté de dessin merveilleuse en ces matières si rebelles à l'outil.

370. Applique en jade blanc, figurant un sceptre de mandarin à gland d'ivoire, posé sur un socle en bois niellé d'argent ; le tout incrusté sur un panneau de bois noir encadré rouge.

OBJETS DIVERS

EN MATIÈRES DURES

371. Écritoire. — « Un pied en bois de fer, découpé en crêtes de vagues; là-dessus la pierre à user l'encre de Chine, avec sa petite cuvette intérieure formée d'un morceau de pierre rouge, et dont la pittoresque taille donne à l'écritoire sur son pied l'aspect d'un rocher battu par la mer. Et le riche et décoratif objet est terminé par une plaque en bois noir, où, à travers les flots en colère, apparaît le dragon des typhons, en ivoire sculpté aux parties laquées du plus beau et du plus tourmenté travail. »

372. Deux pièces : 1° Pendentif en cristal de roche, de forme cylindrique, gravé d'une branche de prunier fleurie et dans lequel sont passés deux petits glands de soie bleue; 2° pendentif en cornaline : grenouille sur feuille de nénuphar. Travail ajouré.

FLACONS A TABAC

EN MATIÈRES DURES

« *C'est une réunion de tabatières chinoises en forme de flacons, dont le bouchon est adapté à une petite spatule, à laquelle le priseur retire une pincée de tabac, qu'il renifle dans le creux formé au-dessus de son poignet par son pouce raidi.* »

373. Flacon à tabac en cristal de roche, taillé en forme de vase, flanqué de deux anses en têtes de chimères à la panse et de deux anses ajourées au col. Une double frise d'ornements contourne le flacon.
Le bouchon est d'un très joli corail sculpté, monté sur une bague de turquoise de Sibérie.

374. —— en cristal de roche sur lequel est gravée, en relief doré et merveilleusement souple, une touffe d'iris.

375. —— portant gravés en relief une touffe de lotus émergeant de l'eau et sur l'autre face deux tiges de bambou. La spatule et le couvercle sont en feuilles d'or, et ce dernier est très finement orné d'un motif de papillons.

376. —— en améthyste de forme plate, et sculpté sur les côtés de deux têtes chimériques.

377. —— en améthyste taillée et gravée de plantes d'eau. L'artiste a tiré parti de taches vertes et jaunes pour y réserver, en relief, de petits crabes.

378. Flacon à tabac en jade marbré de vert émeraude. Le flacon est taillé en forme de courge, avec sa tige évidée et ses feuilles. Le bouchon, en argent, représente un papillon dont le corselet est formé d'un petit cabochon.

379. —— en jade jaspé vert émeraude. Il est de forme plate, surmonté d'un goulot étranglé.

380. —— en jade blanc, en forme de vase allongé et entouré à l'épaulement d'un dragon taillé dans la masse. Bouchon de même matière.

381. —— en matière dure, marbrée de jaune, de vert et de blanc laiteux.

382. —— en matière dure, de forme aplatie, sculptée, sur chaque face latérale, d'une tête chimérique. Elle est en agathe de couleur écaille, avec amalgame de parties de jade vert mousse d'un ton très intense.

383. —— en matière dure. C'est une pierre jaunâtre, veinée de rouge, et fortement marbrée de parties jaune et vert mousse.

384. —— en matière dure. Pierre d'un verre sombre, veiné de rouge et marbré jaune.

385. —— en matière dure, sculptée sur les faces latérales de têtes de chimères à anneaux. Pierre transparente et admirablement évidée, marbrée de rouge et de vert.

386. —— en matière dure jaune clair. Il est orné, en sculptures d'un léger relief, d'une gourde enrubannée et d'un double rouleau sur ses faces principales, et de têtes chimériques sur les côtés.

FLACONS A TABAC EN MATIÈRES DURES.

387. Flacon à tabac en cornaline d'un blanc laiteux et nuagé de quelques taches brunes, dont l'artiste a tiré parti pour silhouetter une forme d'oiseau avec le jaspé de la plume, le blanc de l'œil ayant été trouvé dans la matière.

388. —— en cornaline claire tachée de brun, avec amalgames de jade vert. Ces accidents de couleurs et de matière ont été utilisés à tailler en camée une grenouille parmi les lotus, et sur la face opposée un coquillage sous une feuille. Un petit papillon volant est gravé à la hauteur de l'épaulement.

389. —— en cornaline claire, jaspée de brun.

390. —— en pierre rouge marbrée brun.

391. —— en cornaline, taillée en forme de vase à contours lobés. Motif d'arabesques en taille.

392. —— en lapis-lazuli, taillé en forme de vase plat.

393. —— en cornaline rouge opaque, représentant un fruit avec sa tige.

394. —— en turquoise de Sibérie, affectant la forme d'un vase à anses. Le bouchon en métal doré est surmonté de pierres rouges et bleues.

FLACONS A TABAC

EN PORCELAINE ET EN VERRE

« *Ce qu'on ne sait pas, c'est que les Chinois ont, dans ces tabatières, réalisé toutes les irisations arc-en-ciélées de la verrerie de Venise, et qu'ils sont encore arrivés à des nuances tendrement impossibles que jamais n'a pu réussir l'Europe : je possède ainsi une tabatière du rose savoureux de l'intérieur d'un quartier de pêche, qui est bien la chose la plus douce à regarder.* » (Voir le n° 406).

395. Flacon à tabac en porcelaine, de forme plate. Sur fond céladon un décor de fleurettes polychromes d'une finesse exquise. Rinceaux sur la tranche.

 Marque : *Kien-Long.*

396. —— en porcelaine, tout entier diapré dans un motif ornemental à fond bleu pâle à fleurs roses et sur lequel courent des tiges fleuries de pivoines.

397 —— en porcelaine jaune impérial, décoré, en émail vert et réserves blanches, de cigognes dans un marais, parmi des plantes aquatiques.

398. —— cylindrique, en porcelaine blanche, décoré avec une grande finesse de nombreux jeux d'enfants.

399. —— en porcelaine sang de bœuf, dégradé sur céladon. Ce flacon est en forme de bouteille cylindrique à goulot étroit.

 Marque au revers : *Tching-Hoa.*

400. Trois petits flacons à tabac, en porcelaine, et de formes diverses; l'un à fond d'émail bleu pâle à décor de fleurs et insectes, les deux autres à fond vert représentant des feuilles ou des feuillages.

401. Deux flacons à tabac en porcelaine à fond blanc, le premier décoré en bleu de scènes enfantines, le second couvert de branches fleuries de prunier, sur lesquelles des oiseaux sont posés.

402. Deux flacons à tabac en porcelaine, de formes différentes, le premier à fond émail bleu turquoise avec motif de chrysanthèmes et de dragon à détails d'or, le second, tout émaillé de vert, et portant en relief un décor de courges.

403. Flacon à tabac en verre jaspé à fond vert pâle, veiné de bleu et de rouge.

404. —— en verre bleu turquoise, à décor de dragons rouges, taillés, en camée, dans la matière.

405. —— en verre blanc laiteux, à décor de courges, taillées dans la matière.

406. —— en verre rose dégradé, de forme aplatie flanquée d'anses. Le goulot et le bouchon sont sertis de métal doré à dentelures[1].

1. C'est à cette pièce que se réfère la citation de « La Maison d'un artiste » qui figure en tête de ce chapitre.

OBJETS EN IVOIRE

407. Plateau d'ivoire teinté, dont la forme s'inspire d'une section de branche. Des bords de ce plateau sortent de petits rameaux chargés de fleurs et de fruits. Sur la partie plane courent deux coléoptères.

 Travail chinois.

408. Plateau d'ivoire teinté, affectant la forme d'une section de courge, sur laquelle se rabat une tige garnie d'une fleur, près de laquelle se tiennent deux insectes.

 Travail chinois.

409. Appui-main, portant à l'extérieur un paysage lacustre au milieu des montagnes et, à l'intérieur, une foule de dieux chevauchant des chimères ou des antilopes parmi des nuages : le décor est sculpté dans la pièce, qui imite une section de bambou.

 Travail chinois.

 « Un objet chinois qui est un miracle de sculpture microscopique. Le fini du travail dans les détails dépasse tout ce qu'on peut imaginer. »

410. 1° Deux petites appliques ajourées, en ivoire teint de rose et de vert, représentant des feuilles et des fleurs de lotus et pouvant se joindre pour former boîte ; 2° cage à grillons, formant boule de suspension, ajourée avec une extraordinaire finesse d'un tout petit dessin géométrique, sur lequel se détache en relief un décor stylisé de chauve-souris et de nuages.

 Travail chinois.

411. Petite boîte en ivoire teinté, contenant un miroir métallique. Le couvercle de la boîte est décoré, en laque d'or, d'un groupe de personnages sous un arbre fleuri.

 Travail japonais.

412. Deux petites boîtes rondes et plates : la première est décorée d'une chimère en relief; la seconde porte, incrustée en nacre, une libellule aux ailes déployées.

 Travail japonais.

413. Deux petites boîtes rondes et plates, finement décorées en laque d'or, la première d'une imitation de peintures encadrées d'or, la seconde d'une tige de pivoine et d'un papillon.

 Travail japonais.

414. Boîte en hauteur, de forme octogonale, servant au jeu des parfums. Elle est sculptée, par une merveille d'habileté, dans un léger relief à peine sensible, de cigognes et de tortues (symboles de longévité) parmi des cryptomérias.

 Travail japonais.

415. Trois petites boîtes à fard, en ivoire laqué d'or, de forme rectangulaire.

 Travail japonais.

416. Deux petites pièces : 1° Petite tasse à saké décorée, en laque d'or, d'une branche de prunier fleuri et d'une touffe de roseau; 2° Petite boîte rectangulaire à compartiments, décorée en laque d'or, rouge et noir, avec incrustations d'or et d'argent, de chrysanthèmes en

fleurs; à l'intérieur un plateau semé de feuilles d'érable et d'aiguilles de pin.

Travail japonais.

417. Deux pièces : cuiller à thé en ivoire, formée d'une feuille de bambou maintenue par sa tige; couteau à couper le papier.

Travail japonais.

418. Pitong creusé dans une défense d'éléphant, et gravé de plusieurs personnages dansant. Une pièce de bois ajustée à la base forme le fond.

« Un art admirable de la dégradation des reliefs, par une simple gravure ici, par de profonds creux là; et dans toute la sculpture, doucement teintée de noir, rien qu'un petit monceau d'or, de pierre verte, de pierre rouge, qui fait une tête d'épingle, un peigne, un coulant de blague à tabac. »

Travail japonais. Signé : *Itsou Kosaï Takaçané*.

OBJETS DIVERS

(CLOISONNÉ, ÉMAIL PEINT, NACRE)

419. Vase cloisonné de forme turbinée, à fond bleu turquoise. Il est décoré en émaux de différentes couleurs, avec dominance de rouge, d'un pied de lotus et, sur la face opposée, d'une gerbe de chrysanthèmes, autour de laquelle volent des hérons et des papillons.

>Époque des Ming.
>
>> Hauteur, 0m,32.

420. Bol hémisphérique en émail peint : oiseaux, papillons et branches fleuries de pivoines et de cerisier sur fond blanc.

>Très beau travail chinois. Époque de Young-tching.
>
>> Diamètre, 0m,15.

421. Coquille de nacre bivalve, dont le couvercle est très finement sculpté et gravé d'un dragon au milieu des flots. Belles taches vertes au revers.

>Travail japonais.

LAQUES

ÉCRITOIRE DE KORIN
n° 422
DU CATALOGUE.

LAQUES DU JAPON

XVIIe SIÈCLE

« *Quel est le peuple du monde ancien ou moderne qui a inventé une industrie où la main-d'œuvre soit poussée à un fini qui paraît irréalisable par des mains humaines ? Dans quel pays a-t-on trouvé une matière à meubles et à bimbeloterie d'une perfection si merveilleuse ? Où a-t-on créé une chose d'un si beau poli que, dans l'orgueil de la pureté de son travail, l'artiste laqueur n'y veut point d'ornement, satisfait d'avoir réussi un laque-miroir ? Et quand, ce laque, les Japonais l'ont décoré, l'artistique imagination que celle de cette nation, imaginant de faire, sur une couche de gomme durcie, de petits tableaux à moitié bas-reliefs, qui, par des saillies, des oppositions, des contrastes d'ors divers, se trouvent à la fois peints et sculptés, dans la riche monochromie du plus beau métal de la terre ! Et le choix et le goût et la distinction, avec lesquels le Japonais associe au laque le jade, la nacre, le burgau, l'ivoire, les microscopiques ciselures du fer et de l'or. Et dans le laque qu'on appelle laque d'or, l'étonnante transformation de cette couche de poudre d'or appliquée sur un cartonnage, et qui prend l'intensité sourde et profonde d'une épaisse surface de vieux métal !* »

422. **Kôrin.** — Écritoire carrée à angles abattus. Sur un fond d'or mat qui recouvre toutes les surfaces de la boîte — face, intérieur et revers — se répand un somptueux décor de branches de cerisier épanouies, dont les fleurs et les tiges se modèlent en léger relief d'or, tandis que les feuilles saillissent vigoureusement en incrustations de nacre ou d'étain. — A l'intérieur de la boîte, toute cette floraison se combine avec le charmant décor d'un ruisseau, dont les souples méandres d'or serpentent sur un fond d'argent. Au revers se lit, en caractères d'or sur or, la signature magistralement tracée : *Hôkio Kôrin.*

Cette célèbre boîte est incontestablement une des plus belles pièces de Kôrin venues en Europe.

423. Grand plateau rectangulaire à bords élevés, sertis d'étain, avec angles arrondis. C'est, dans le style le plus puissant de Kôrin, l'un de ces simples et larges décors, qui représentent une série de vieux arbres de pin, dont les troncs, incrustés dans le fond noir du laque, sont d'étain, tandis que leurs couronnes se synthétisent en vigoureuses masses d'or ou d'argent.

424. **Ritsuô.** — Superbe écritoire en laque noire. Sur le couvercle, légèrement bombé, parmi des algues en relief d'or pavé, un crabe, d'un large et beau dessin, se modèle incrusté en faïence verte. — Au-dessus de ce motif se lit une poésie en reliefs d'or, formée de caractères archaïques. L'intérieur de la boîte est nuagé d'aventurine.

<small>Le cachet de l'artiste est laqué en relief sur le côté à gauche.</small>

425. Meuble étagère, à fond d'aventurine. Entre le plateau, formant base, et le plateau supérieur, reliés l'un à l'autre par quatre montants à angles droits, sont irrégulièrement disposées en escalier deux tablettes de demi-largeur. En bas, un compartiment que ferment deux portes à coulisses, forme cabinet. Le dessus de toutes les surfaces horizontales, ainsi que les côtés et les deux portes du meuble, sont somptueusement décorés d'un paysage en laque d'or d'un très vigoureux relief. Chaque motif se compose d'un paysage, où se voient de majestueux cryptomérias, qu'entourent les bambous légers poussant sur des rochers au bord de l'eau; tout cela animé soit de familles de cigognes, soit de tortues à longues queues fantastiques, symbole de longue vie. Ferrures finement ciselées; les encoches des portes, en forme du paulownia impérial, faisant office de *Mon*.

On se trouve ici en présence d'un de ces objets prin-

ÉCRITOIRE DE RITSUO

n° 424

DU CATALOGUE.

ÉCRITOIRE DE RITSUO

n° 424

DU CATALOGUE.

ÉCRITOIRE DE RITSUO

n° 424

DU CATALOGUE.

ÉCRITOIRE DE RITSUO
n° 424
du Catalogue.

ÉCRITOIRE DE RITSUO

n° 424

DU CATALOGUE.

ciers, estimés à si haut prix au Japon que peu d'entre eux ont quitté le pays.

426. Écritoire rectangulaire en laque frotté, à fond poudré d'or. Derrière une légère barrière de bambou en or se dresse un plant de chrysanthèmes aux fleurs diversement colorées, et dont les feuilles se teintent de toutes les nuances automnales. A l'intérieur, sur le même fond poudré, des fougères et des feuilles d'érable flottantes. Godet quadrilobé, à l'imitation d'une théière plate en bronze. Les bords du couvercle et de la boîte sont sertis d'argent.

427. Plateau sur quatre pieds, de forme rectangulaire à angles rentrés. Sur un fond aventuriné d'or, une clôture de jardin, descendant en terrasse et, derrière cette clôture, en vigoureux reliefs d'or pavé, le tronc d'un vieux prunier, dont les branches noueuses portent des fleurs ciselées en argent ou sculptées en nacre, alternant avec des boutons en corail.

428. Écritoire rectangulaire à angles arrondis, portant en incrustations d'argent, de nacre et de corail, sur fond d'aventurine, un plant de chrysanthèmes fleuris, derrière un terrain rocailleux où repose une Chimère. Tous les longs poils de la bête, queue et crinière, figurés en argent, sont ciselés avec une stupéfiante dextérité. Dans le ciel, quelques nuages en légers reliefs de laque, et la lune en incrustation de chibuitchi. Tout l'intérieur de la boîte est richement décoré, en incrustations de même nature, d'un paysage chinois avec rochers, cascades, pagodes, etc. Le godet représente un fruit avec deux feuilles.

La présente pièce et la pièce qui précède constituent des types absolument parfaits de ces séduisants laques incrustés où excellait le xviie siècle.

429. Écritoire rectangulaire à angles biseautés. Sur le couvercle, le décor en laque d'or sur fond noir représente des grues volant au-dessus des flots, ou posées sur un rocher, au milieu des vagues agitées. A l'intérieur, un décor analogue en laque d'or sur fond d'aventurine. Godet à eau en métal, représentant un pin.

430. Boîte plate, irrégulière de forme, représentant une courge à demi couverte de son feuillage, qui est d'une extraordinaire souplesse de modelé. Somptueux travail de mosaïque d'or et d'or finement pailleté, avec de petits clous d'argent qui figurent des gouttes de rosée. Au fond de la boîte, des canards mandarins sur les eaux, et gros pailleté d'or au revers du couvercle.

 L'artiste semble s'être ingénié à réunir sur les parois de cette petite pièce le maximum de richesse et de goût auquel les arts merveilleux du laque japonais ont pu atteindre.

431. Petit brûle-parfums cylindrique, décoré de vignes en laque d'or, apposé, en un relief très gras, sur un gros pailleté d'or. Les raisins sont figurés par des incrustations d'ivoire et de petites pierres de couleur, et le tout produit un effet d'une rare somptuosité. Le couvercle est en argent, imitant une vannerie ajourée.

432. Brûle-parfums à six lobes, décoré, sur un pailleté à fond noir, de larges feuilles en laque d'or parsemé de caractères d'une poésie en reliefs d'argent. Le couvercle est en bronze ajouré, gravé de branches de pin.

433. Petite boîte représentant la poétesse Onono Komatchi en grand costume de cour, accroupie devant un livre ouvert. Laque d'or de différents tons. L'intérieur est dé-

INRO n° 579 DU CATALOGUE.	INRO n° 555 DU CATALOGUE.	INRO n° 580 DU CATALOGUE.
CABINET DE LAQUE n° 439 DU CATALOGUE.		BOITE DE LAQUE n° 430 DU CATALOGUE.

CABINET DE LAONE
n° 439
DU CATALOGUE.

BOITE DE LAONE
n° 430
DU CATALOGUE.

URNO
n° 519
DU CATALOGUE.

URNO
n° 555
DU CATALOGUE.

URNO
n° 580
DU CATALOGUE.

coré, sur un fond d'aventurine, de rinceaux en laque d'or et de petits médaillons noirs, portant des fleurettes d'or.

434. Petite boîte bilobée et haute, en laque noir chargé de fougères en laque d'or. Le couvercle est ajouré d'une ouverture de tire-lire, en forme de virgule, indiquant que cette petite boîte appartenait au jeu des parfums, auquel s'amusent les dames nobles de la société japonaise.

435. Petit pot couvert, à cendres, de forme cylindrique côtelée. Il est semé, en or sur laque noir, de branches de sapin et du *Mon* des Tokougawa, trois fois répété. Intérieur doublé d'argent.

436. Petite boîte en forme d'écran à main, portant sur le couvercle des pivoines épanouies et des fleurettes en incrustations d'or, d'argent, d'ivoire teint et de burgau.

437. Petite boîte plate en laque d'argent. Forme de coquille, frangée de l'écume des flots et portant de petits coquillages en incrustations d'or, de bronze, de nacre, etc., mêlés, comme sur une plage, à des algues marines, figurées en laque d'or.

438. Deux petites boîtes plates, l'une en forme de feuille d'éventail, décorée d'oiseaux de Hô sur fond pailleté, et l'autre, rectangulaire, incrustée de chrysanthèmes d'argent.

439. Petit cabinet rectangulaire en laque d'or avec porte latérale. Travail d'incrustations en or, argent, nacre, corail. Sur toutes les faces un décor de plantes et d'arbres fleuris, au milieu desquels se voient des lapins, de petits oiseaux,

des papillons. Charnière, serrure et poignée en argent gravé. A l'intérieur, six tiroirs, dont les deux plus grands contiennent : l'un, un plateau décoré de fleurs incrustées, et l'autre, trois petites boîtes décorées en or de branches fleuries. Le revers de la porte offre également une riche incrustation de fleurs et les poignées sont formées chacune d'un petit chrysanthème en argent.

« Une merveille de travail compliqué et délicat que ce petit cabinet, avec son panneau minuscule représentant, sous des iris fleuris, une troupe de lapins, aux oreilles peureusement dressées, et au milieu desquels est un lapin d'argent, qui s'apprête à boire dans l'eau d'un étang. Le meuble, qui a une hauteur de sept centimètres sur six de largeur, contient dans l'intérieur six tiroirs, dont l'un renferme un petit plateau décoré d'un bouquet de fleurs de métal et de pierre dure sur un fond de laque d'or qui est le plus extraordinaire travail dans l'infiniment petit. Et l'un de ces six tiroirs du cabinet renferme trois petites boîtes, des chefs-d'œuvre de fabrication lilliputienne, des boîtes qui ont une largeur de deux centimètres sur une profondeur d'un demi-centimètre. »

440. Petite boîte haute en bois naturel, à trois compartiments. Le décor représente, en laque d'or pavé, des branches de cerisier dont les fleurs sont d'argent ciselé, incrusté en saillie.

441. Pot à cendres ovoïde en laque d'aventurine, richement décoré en laque d'or, sur tout le pourtour, d'un paysage rocailleux planté de pins et de pruniers fleuris. Sur le corps et le couvercle de la pièce, le *Mon* des Tokougawa trois fois répété.

442. Petite boîte en forme d'un écran à main, décorée richement, sur fond aventuriné, de bambou et de prunier fleuri en laque d'or pavé. Le plateau intérieur, qui porte deux oiseaux de Hô au vol, est entouré d'un cadre en or mat semé de fleurs de cerisier sur les méandres d'un ruisseau.

443. Boîte hexagonale élevée, en bois naturel, portant en laque d'or un décor de vigne avec ses grappes. Dans le couvercle est découpée l'ouverture où se glissent les bouts de poésie dans le jeu des parfums.

444. Petite boîte cylindrique en bois naturel, portant sur le côté deux pins aux cimes cachées par les nuages, en laque d'or très rouge, qui couvrent en partie le couvercle. Le disque entamé de la lune, figuré sur le couvercle, est aussi à demi voilé par les nuages. Intérieur aventuriné.

445. Écritoire rectangulaire en laque rouge bordé de laque noir, à traits d'or incrusté. Les coins de cette boîte sont en bronze émaillé à gouttelettes par **Hirata**. Intérieur aventuriné.

446. Écritoire rectangulaire, en bois naturel avec inscrustations de bois de différentes essences, de corail rose, de nacre, d'or, d'argent et d'ivoire teint. Le sujet représenté figure un groupe de bétail, paissant dans un pré jonché de fleurettes, tandis que le soleil couchant disparaît dans les flocons de nuages, et qu'un vol d'oies sauvages plane dans le ciel.

447. Cuillère à riz décorée, au revers, en or, d'un *Mon* qui représente une pivoine stylisée dans une couronne de feuillage.

448. Petite boîte rectangulaire, en bois naturel, à deux compartiments superposés, contenant un grand nombre de petits jetons de bois, qui portent en laque d'or un sujet très finement exécuté. Sur le couvercle de la boîte est figurée une scie en laque d'or et d'argent.

449. Carquois, formé d'un très long tube en laque noir, sur lequel court le puissant décor d'une plante de courge, très en relief, dont les feuilles sont grassement modelées partie en étain, partie en laque, tandis que les fruits appendus à la tige sont de laque vert et ressortent en forte saillie. Le tube se termine en haut et en bas par une large bande de mosaïque de burgau, et le couvercle, qui ferme l'embouchure, est revêtu de la même ornementation.

LAQUES DU JAPON

XVIII° SIÈCLE

450. Sceptre bouddhique, dont la crosse est formée d'une tête de champignon naturel durcie et laquée, et dont le manche tortueux dissimule sans doute, sous un beau laque noir tacheté de brun, une tige également naturelle. En cette pièce, il y a la saveur de ces éléments rustiques présentés sous un habillage prodigieusement raffiné. Sur le dessus de la crosse sont appliqués, avec les apparences de la vie même, un coléoptère en chakoudo et une fourmi en fer, tandis qu'une seconde fourmi, qui semble avoir passé par un trou, s'empresse au revers et que d'autres fourmis encore, mais d'une espèce différente et exécutées en chakoudo, grouillent sur le manche. Dans sa partie médiane, ce manche est entouré d'un revêtement de chakoudo mat, pourvu d'un petit anneau d'argent, qui retient une tresse de soie violette, et cette partie de métal se trouve en outre ornée d'un *Mon* princier en or ciselé. Enfin le bout inférieur de la tige est serti d'un manchon en fer, bordé d'argent ciselé, et enrichi de quatre ornements en or incrusté.

451. Petit panneau rectangulaire. Sur un fond de bois naturel, en relief de laque d'or et d'argent, deux Chimères, pleines de mouvement, jouent avec une boule enveloppée d'une housse richement décorée. Cadre noir laqué d'or.

452. Boîte dont le couvercle représente, en laque d'or, le dessus de deux tambourins. Sur l'un d'eux est imité la housse brochée garnie de cordelières. Le pourtour de la

boîte est enrichi d'un paysage où des arbres fleuris poussent parmi des rochers, des cascades et des ruisseaux.

453. Boîte en laque d'or, en forme de sac, représentant une riche étoffe nouée, dont le nœud fait poignée au couvercle. Elle est décorée, en laques d'or différents, de fines branchettes de pins dont les extrémités sont de laque d'argent.

454. Petite boîte en laque d'or, imitant deux raquettes posées l'une sur l'autre. Celle du dessus représente une scène de cour à plusieurs personnages et est ornée d'un *Mon* princier.

455. Petite boîte cylindrique. Le dessus du couvercle est décoré, sur fond d'or mat, d'un saint bouddhique traversant les eaux sur un grand poisson fantastique, et tenant dans ses mains un bâton terminé en tête de dragon. Pourtour aventuriné.

> Sous la boîte l'inscription : L'une des onze (de la série des onze boîtes).

456. Petite boîte de contours irréguliers, en laque d'or plein, imitant trois radeaux qui portent des branches de cerisier fleuri. Sur les côtés de la boîte sont figurées les ondes d'un ruisseau qui entraîne des fleurs de cerisier.

457. Boîte lenticulaire en laque d'or, décorée en laque d'argent, sur le pourtour, d'une frange de flots écumants. Le couvercle imite, dans un dessin nerveux, le dessous d'une fleur de chrysanthème, avec sa tige garnie de deux feuilles.

458. Table basse rectangulaire à quatre pieds. Sur fond aventuriné, un ruisseau, baignant deux rochers, charrie des

feuilles d'érable et de petits radeaux. — La pièce est ornée en outre du semis irrégulier du *Mon* de deux familles. Coins et garnitures d'argent.

459. Boîte quadrilobée. Sur fond pailleté d'or, une glycine fleurie en laque d'or, couvrant le couvercle et tout le pourtour de la boîte.

460. Boîte circulaire et plate en laque d'or, décorée au revers, sur le pourtour, ainsi qu'à l'intérieur, de feuillages d'or, recouvrant le bord du couvercle, qui porte une branche de chrysanthèmes en fleurs.

461. Petite boîte en forme de losange, imitant du papier plié, et décorée sur toutes ses faces de chrysanthèmes et de rinceaux en laque d'or sur fond nuagé.

462. Petite boîte circulaire et plate, portant, sur un fond sablé d'or, deux fagots dans lesquels sont piquées des branches de cerisier fleuri. Les fleurettes de cerisier sont incrustées en argent.

463. Petite écritoire en laque d'or, décorée, sur le couvercle, d'un plant de chrysanthèmes fleuris, au-dessus duquel volettent deux papillons. A l'intérieur du couvercle, des groupes de cryptomérias abritent un Toriï au bord des flots.

464. Boîte lenticulaire, dont le couvercle représente, en laque d'or, une grande fleur de chrysanthème. La partie inférieure est décorée, sur un fond finement aventuriné, d'une tige de chrysanthème garnie de feuilles et de fleurs.

465. Boîte hexagonale, en laque d'or, à relief de pins et de prunier fleuri. Sur deux des côtés est fixé un petit anneau en argent.

466. Boîte rectangulaire en laque d'or, parsemée, en léger relief, d'éventails décorés de sujets divers. Plateau intérieur, enrichi d'un motif qui représente une voiture seigneuriale parmi des touffes de fleurs. L'intérieur et le dessous sont aventurinés.

467. Petite boîte carrée et plate, en laque brun sablé d'or. Le décor, en laque d'or finement pavé, en laque rouge et en incrustation de burgau, représente des morceaux d'étoffe et des branches de pruniers fleuris, qui se prolongent à l'intérieur du couvercle.

468. Petite boîte, représentant trois carrés engagés les uns dans les autres et décorés, soit d'un dessin géométrique, soit de caractères de poésie sur fond d'or, soit d'arbres fleuris derrière une palissade, sur fond aventuriné.

469. Petite boîte plate en laque d'or. Forme de courge avec ses feuilles en léger relief, incrustée de clous d'argent simulant des gouttes de rosée.

470. Petite boîte carrée et plate à deux compartiments superposés. Elle est décorée, en laque d'or sur fond d'aventurine, d'un petit paysage, où de vieux pins abritent des rochers au bord d'un torrent.

471. Petite boîte rectangulaire, à angles arrondis, en laque d'or, avec un semis de fleurs de cerisier, laquées d'or à deux tons. Ce décor se répète exactement semblable au revers.

472. Petite boîte rectangulaire, plate, en laque d'or, décorée, sur le couvercle, de bambous mélangés à des fleurs. Intérieur richement aventuriné. Petite pièce d'une fermeté d'exécution tout exceptionnelle.

« Une merveille de forme, de décoration, d'exécution, un miracle de jointoiement dans l'infiniment petit, que cette boîte, qui n'a pas un centimètre d'épaisseur, indépendamment du laque qui joue absolument le métal. »

473. Deux très petites boîtes rectangulaires en écaille, décorées en laque d'or, d'arbres fleuris ou de *Mon*.

474. Très petite boîte de forme irrégulière, en bois laqué noir, couverte d'insectes ailés, exécutés avec une surprenante vérité de vie; au revers, une feuille en laque d'or.

475. Petite boîte en forme de coquillage bivalve; laque gris portant en laque d'or quelques herbes marines. Intérieur pailleté d'or sur fond noir.

476. Boîte rectangulaire à coins rentrés, en laque gris portant en laque d'or un semis de différentes fleurs de chrysanthème stylisées.

477. Plateau rectangulaire à bords élevés et à angles arrondis. Il est en bois naturel, les bords en laque aventuriné. Le fond du plateau est parsemé d'incrustations de toute espèce : bois d'essences différentes, servant à figurer des fagots, une rame et des branchages ; faïence imitant des coquillages ; étain représentant la lune. De son côté, le pourtour est très finement orné en incrustations d'argent, de burgau et d'ivoire teint, pour représenter des roseaux émergeant de l'eau et pliant sous le vent.

478. Petite boîte circulaire et plate, imitant une fleur de chrysanthème, sur laquelle sont posés des papillons. L'aile de l'un d'eux se soulève et découvre une petite boussole, logée dans l'épaisseur du couvercle. Sous celui-ci, une feuille de chrysanthème est incrustée en faïence verte. L'intérieur et le revers de la boîte sont décorés d'une manière analogue.

479. Petit Kogo de forme lenticulaire, en laque rouge de Tsuichi, représentant, dans un modelé très gras, une pivoine et ses feuilles.

480. Boîte à parfums, ronde et plate, légèrement bombée. Laque noir, sur lequel se détache, en or, le vol d'une libellule et d'un papillon. Une grande fleur de chrysanthème est modelée et sculptée en laque rouge sur le côté de la boîte. Elle contourne la tranche et prolonge ses pétales jusqu'au revers, où les extrémités d'une seconde fleur de chrysanthème, figurées par une incrustation d'ivoire, apparaissent sous la première.

Collection Burty.

481. Plateau de laque noir, dont les bords sont laqués de lignes d'or, et qui porte, en décor, un prunier fleuri.

LAQUES DU JAPON
XIX^e SIÈCLE

482. Deux flûtes. La première porte, en laque d'or, une longue tige fleurie sur un fond de laque noir de la plus belle qualité, et l'autre est rayée, en laque noir sur bois naturel, de lignes polychromes simulant des tresses enroulées, et ornée de caractères d'or.

483. Petite boîte trilobée, en laque d'or, portant sur le couvercle deux libellules dont les ailes, en laque peint, donnent une sensation de fine transparence.

484. Kogo en forme de tortue. Au milieu du ton sombre dont toutes les superficies sont revêtues, ressort en laque d'or le bout de la tête de l'animal, petite tête presque rentrée sous la carapace. L'intérieur de la boîte est aventuriné et les bords sont laqués d'or.

Signé : *Hissaïyé*.

485. Boîte de bois naturel, à trois compartiments, et décorée, sur ses quatre côtés, de tous les attributs de la danse de Nô en laques d'or et d'argent, en noir et en incrustations d'ivoire ou de nacre. Trois masques de Nô se voient au revers du couvercle, dont le dessus représente, en sculpture d'ivoire et en riches incrustations de toutes sortes de matières, le fidèle général Takanori, inscrivant sur le tronc de cerisier les célèbres vers chinois, par lesquels il prévient secrètement l'empereur Go-Daïgo que l'heure de sa délivrance approche.

486. Petite caisse ajourée, de forme cubique, servant à renfermer le Koro et les autres ustensiles à brûler les par-

fums. Travail de marqueterie; toutes les tranches sont recouvertes de fines lamelles d'ivoire décorées de grecques; sur les quatre faces sont appliqués en bois, nacre et ivoire de couleurs, deux navets, une branche d'érable, une branche de chrysanthème et des fleurs de cerisier.

487. Petite boîte circulaire et plate, décorée, sur fond rouge, d'un semis de feuilles d'érable en laque d'argent et d'or de différents tons. L'intérieur, laqué de noir, offre au revers du couvercle, en laque d'or frotté, d'une délicatesse d'exécution extrême, un héron vu de face dans un ruisseau.

488. Boîte à cinq lobes en laque gris violacé, portant un bambou en laque ivoirin. Le dessous du couvercle est laqué, en or pavé sur fond aventuriné, d'un décor de cascade et d'arbres fleuris parmi des rochers, où se précipite une cascade.

489. Petite boîte circulaire et plate, en laque noir, avec une large partie d'incrustation en burgau, simulant le terrain sur lequel court un bœuf, figuré en étain.

490. Bouteille à saké en laque brun, imitant une potiche dont le couvercle serait maintenu par une riche étoffe, simulée en laque d'or à décor de fleurs et de rinceaux.

491. Kogo formé d'un nœud de bambou au naturel. L'intérieur de cette petite boîte offre un charmant décor de fleurettes de cerisier rouges, avec détails en or. Elles sont d'une exécution à la fois très souple et précise et le rouge est d'une qualité rare. Les bords intérieurs sont finement aventurinés, et à l'avers du couvercle un insecte en laque noir se détache sur le ton

fauve du bambou. Pièce non signée, mais qui semble de la main de **Zéchinn**.

492. Deux pièces : 1° Petite bouteille en forme d'une courge, décorée, en relief de laque d'or et de couleur, de deux grandes feuilles très souples. Sur l'une d'elles s'aplatit une mouche en écaille et le couvercle, laqué sur bois très mince, imite à s'y méprendre le pédoncule du fruit ; 2° Gourde sphérique, formée d'une courge naturelle, sur laquelle se voient, en laque d'or, deux sauterelles.

Signée : *Tençaï Dokenn*, demeurant à Chikouchi.

493. Deux pièces : 1° Petite boîte hexagonale à couvercle plat en bois naturel, décoré, en léger relief de laque, d'un prunier dont les dernières feuilles achèvent de tomber. Intérieur aventuriné. Le pourtour de cette boîte a été fait d'une seule planchette courbée aux six angles ; 2° Petite boîte ronde, en laque noir mat, portant, en reliefs de laque brun et or, des bâtons d'encre de Chine et des pinceaux. L'intérieur est tout entier laqué d'or. Probablement par **Zéchinn**.

494. Très petite boîte en laque gris, portant sur le couvercle une jardinière qui contient une branche de corail imitée en laque rouge ; des plumes de paon, en laque d'or, au fond.

495. Bouteille formée d'une courge naturelle à double renflement, recouverte d'un laque de ton gris sur lequel court en or une longue liane de liseron fleuri. Un anneau de métal fixé au renflement supérieur sert à suspendre le vase.

496. Grande coupe en laque rouge uni, portant, en reliefs de laque de différentes couleurs, des chauves-souris, des nuages et des chrysanthèmes. Ce même décor répété au revers.

497. Deux pièces : 1° Plateau rectangulaire en laque noir, supporté par quatre pieds et servant à poser les pinceaux. Une arête médiane le divise dans le sens de sa longueur en deux parties concaves. Les angles sont ornés de rinceaux en laque d'or ; 2° Grand plateau ovale creusé dans un seul morceau de bois et laqué noir avec une large incrustation de burgau, représentant des roseaux fleuris.

498. **Kennya**. — Panneau étroit et en hauteur, offrant sur une planche de bois naturel un cartouche, laqué et incrusté, en faïence, d'un perroquet sur son perchoir, et au-dessous un motif avec incrustation de coquilles, également en faïence.

<div style="text-align:center">Un cachet de faïence donne la signature de l'artiste.

Hauteur, 0m,63.</div>

499. Panneau en laque noir décoré, en or et couleurs, d'une armure princière, dressée sur son coffre de laque, et, passant derrière, la longue lance munie de sa gaîne. Travail d'une remarquable perfection technique.

500. Une sébille décorée, en relief sur laque noir, d'une branche de châtaigne garnie de fruits.

LAQUE DE LA CHINE

501. Petite boîte en laque de Pékin, représentant une double pêche, avec sa branche fleurie teintée de différentes couleurs et sculptée en fort relief sur un fond rouge, gravée d'un dessin de swastika.

COUPES A SAKÉ

502. Coupe à saké aventurinée, décorée, en laque d'or, d'une touffe de roseaux et du *Mon* de Tokougawa à feuilles de mauve. Le même *Mon* est répété trois fois au revers de la coupe.

503. Coupe à saké en laque d'or. Elle est décorée, en laque d'or, d'argent et de couleurs, de deux cigognes sous les bambous. Le revers est laqué rouge et orné de menues branchettes de pin en laque d'or.

 Signée : *Ban Rin Saï.*

504. Coupe à saké, en laque gris. Elle est décorée d'un croissant de laque d'or et d'une touffe d'herbes fleuries, en laque d'argent et d'or. Le revers est de laque rouge, et quelques fleurs de cerisier, en laque noir, parsèment le fond rouge.

505. Petite coupe à saké en laque rouge, décorée d'un paysage en laque d'or et en différents tons de laques. C'est, au clair de lune, la vue d'un temple, enfoui sous de vieux arbres, sur une petite île qui est reliée à un promontoire par un petit pont.

 Signé : *Matsuyama Yachikouni.*

506. Petite coupe à saké, en laque rouge, décorée d'un vaste paysage en laque d'or. De grands arbres et des bambous ombragent un enclos de temple shintoïste, vers lequel s'avance un cortège seigneurial en traversant sur un pont la rivière placée au premier plan.

507. Deux coupes à saké, en laque rouge, décorées, l'une de cigognes au bord d'un ruisseau, et l'autre d'une grande fleur de chrysanthème.

508. Petite coupe à saké en laque rouge ; décor de laque d'or et d'argent représentant, au bord d'un ruisseau, un vieux cerisier en fleurs, où se pose un faisan.
 Signée : *Chiûkiçaï*.

509. Deux grandes coupes à saké : 1° Une coupe rouge décorée, en laque d'or, d'une carpe nageant au milieu d'herbes aquatiques ; 2° Une coupe laquée d'or en plein, et décorée, en relief, d'un aigle sur un rocher au bord des flots.

510. Deux coupes à saké en laque rouge ; la surface de l'une est entièrement couverte d'aiguilles de pin en laque d'or, et l'autre présente une vue du faubourg Chinagawa, un paysage où le laque noir, mélangé au rouge, donne comme un jeu de lumière à la surface de l'eau.

511. Petite coupe à saké en laque rouge. L'intérieur de cette coupe offre pour tout décor une petite touffe d'herbes, à peine perceptible dans le bas ; et tout en haut une minuscule cigogne, planant. Mais, sur la face postérieure, s'ébat nombreuse la troupe des cigognes dans les postures les plus variées, debout dans les marais ou prenant leur vol dans l'atmosphère.

512. Deux coupes à saké. L'une d'elles porte, sur laque rouge, le groupe des sept dieux du bonheur, tracés comme par un coup de pinceau cursif, d'après un dessin de *Jôchinn (Kitao Massayochi)*, avec la signature *Tatchibana Giokousan ;* l'autre, en laque d'or, est décorée

dans l'intérieur, de deux éventails et d'une tige de chrysanthème, piquée dans un vase.

Signé : *Jusen*.

513. Deux coupes à saké, dont l'intérieur en laque gris porte deux poissons en léger relief de laque d'or. La face postérieure est d'un rouge orangé, avec des ondes de laque d'or et la signature *Choju*.

514. Coupe en laque rouge, portant, en laque d'or et d'argent, la grue posée sur la tortue, emblèmes de longévité.

Signée : *Kakoçaï*.

515. Petite coupe à saké, en bois naturel, décorée, en laque d'or et d'argent, de deux poupées devant une branche de prunier fleuri.

Signée : *Yamada Rito*.

516. Deux coupes à saké : 1° Coupe en laque rouge, portant, en laque et incrustations d'or, un paysage, où l'on voit, au fond, le Fouji, puis une rivière et des grues et, au premier plan, un vieux prunier en fleurs.

Signée : *Heisençaï Sadachighé*.

2° Coupe en laque rouge semé, en laque d'argent et d'or, de feuilles de prunier et d'aiguilles de pin.

Signée : *Yousan*.

517. Deux coupes à saké : 1° Coupe à fond d'or, sur lequel se détache en relief un gros poisson, dont l'œil est rendu en émail. Des feuilles de roseaux et un petit poisson complètent le motif. 2° Autre coupe en laque rouge, finement décorée, en or, de trois éventails, et, au revers, de

plusieurs faisceaux de ces fils que les Japonais ont coutume de nouer autour de leurs cadeaux.

Signée : *Oukifouné*.

518. Coupe à saké en laque rouge, décorée, en relief de laque, d'une carpe parmi des ondes. Le décor se continue très riche au revers, où l'on voit une autre carpe émergeant de l'écume.

519. Deux coupes à saké : L'une est aventurinée et décorée, en laque d'or, de deux tortues sacrées au milieu des flots. Au revers, le *Mon* au paulownia deux fois répété et un autre *Mon*. L'autre coupe est en écaille, avec deux cigognes en laque.

520. Coupe à saké, en laque rouge, finement décorée, en laque d'or et de couleurs, du tambour, sur lequel sont perchés un coq et une poule.

Signée : *Sounrinçaï*.

521. Coupe à saké, en laque, entièrement d'or uni à l'intérieur, et en laque rouge au revers, avec semis de feuilles d'érable et de graminées en laque d'or et d'argent.

522. Coupe à saké, en laque, entièrement d'argent uni à l'intérieur, et décorée à l'extérieur, sur fond de laque rouge, de diverses fleurs, enveloppées de cornets en papier.

523. Coupe à saké en laque rouge, décorée, en laque d'or, d'un paysage suggérant l'idée de l'automne ; sur le rivage, où poussent des roseaux, deux oies en relief de laque d'or ;

au loin, dans l'eau, sur pilotis, un kiosque relié à la terre par une passerelle.

Signée : *Chôkwaçaï*.

524. Coupe à saké, en laque rouge, décorée, en laque d'or et d'argent, d'un important paysage figurant la grande route, animée de personnages ; au premier plan, se trouve un gros et tortu prunier en relief.

Signée : *Kaçaï*.

PEIGNES

525. Peigne cintré en laque d'or, décoré, sur ses deux faces, de fleurs de cerisier double, en laque d'or et d'argent.

526. Peigne cintré en laque d'or, décoré, sur un côté, de deux boîtes laquées à reliefs et incrustées d'or, derrière lesquelles court en méandres une cordelière rouge, et, sur l'autre côté, de coquillages.

527. Peigne cintré en laque d'or, décoré, sur ses deux faces, de coquilles en relief, avec incrustations de nacre.

528. Peigne cintré en laque d'or, décoré, sur les deux faces, d'une pivoine, placée sur la tranche.

 Signé : *Tansaï*, nommé autrefois *Kwansaï*.

529. Peigne en forme de croissant. Laque d'or avec fleurs de prunier en laque d'or et incrustations de burgau.

530. Peigne en forme de croissant, en laque d'or. Sur une face, la lune derrière des herbes, et, sur l'autre, des fleurs de cerisier et des baies rouges.

531. Peigne cintré en laque gris de fer, avec un décor de coloquintes en laque d'or.

 Signé : *Tatsuki*.

532. Petit peigne d'ivoire en croissant, incrusté en burgau, ivoire et matières diverses, d'une brindille fleurie où se posent des insectes.

533. Peigne cintré, en laque d'or, décoré en relief d'un faisan près de rochers, sous un cerisier fleuri.

 Signé : *Kwaghetsu.*

534. Peigne cintré en écaille, laqué à fond d'or, dont le décor représente, en laque d'or et de couleurs, la porte qui s'ouvre sur le quartier Yoshiwara. Au revers, deux pipes.

 Signé : *Ringhiokou.*

535. Peigne cintré en laque d'or, incrusté sur une face, en ivoire de couleur et en burgau, d'une branche chargée de feuilles et de baies rouges, et portant, sur l'autre, une inscription en relief.

 Signé : *Ho-ounsaï*; incrustations par *Chibayama.*

536. Petit peigne cintré en écaille, imitant une tige de bambou avec ses feuilles, qui sont laquées d'or, et un petit oiseau en relief.

537. Peigne semi-circulaire, en écaille partiellement laqué en or, d'un ruisseau, dont les ondes entraînent des feuilles d'érable et des fleurs de cerisier.

538. Peigne cintré en bois naturel, avec partie en ivoire. Incrustation en diverses matières de jouets d'enfant.

 Signé dans un petit cartouche de nacre : *Docho.*

539. Peigne semi-circulaire en bois naturel, sculpté de l'oiseau de Hô sur un fond de paulownia.

540. Petit peigne cintré en laque d'or, orné en relief de grappes de glycines, d'une boîte à dépêche, d'un éventail fermé et d'un rouleau.

541. Petit peigne cintré en laque d'or avec, sur une face, un semis de fleurs de cerisier en laque usé, dont les étamines, seules, sont en relief.

542. Petit peigne rectangulaire en ivoire, incrusté en haut relief, sur les deux faces, d'une grappe de raisin en corne transparente avec deux feuilles en bois noir.

 Signé : *Kwaïghiokou*.

543. Petit peigne cintré en ivoire, orné sur les deux faces de médaillons de laques portant chacun un décor différent.

 Signé : *Matayama*.

544. Peigne en ivoire de forme rectangulaire, légèrement cintrée. Sur les deux faces sont richement incrustées à plat des touffes d'iris en nacre et burgau, où se jouent les tons les plus variés.

 Signé : *Jitokou*.

ÉPINGLES A CHEVEUX

545. Épingle à cheveux en ivoire, dont la tête est formée de trois cigognes au vol reliées entre elles.

546. Deux pièces : Épingle et bâtonnet à cheveux, en laque d'or, décorées de fleurs. L'épingle est incrustée de nacre et de corail.

547. Deux bâtonnets à cheveux, dont les extrémités sont en laque d'or. L'une d'elles est décorée d'un léger motif ornemental.

548. Deux bâtonnets à cheveux, de forme aplatie, laqués d'or, l'un portant un semis de fleurs de cerisiers, et l'autre offrant, sur des bouts d'ivoire, un délicat dessin de petites feuilles, où se détachent des papillons en laque d'or plein.

549. Deux bâtonnets à cheveux, de forme carrée. Ils sont en bois naturel à coins d'ivoire et décorés, en incrustations des matières les plus diverses, de jouets d'enfant de toute nature.

550. Deux bâtonnets à cheveux. L'un, en ivoire, formé de deux parties réunies par une boule d'agate. Il est laqué d'or dans chaque bout d'un riche décor de feuillage de glycine. L'autre est en laque d'or et noir nuagé d'or, décoré, en laque rouge et or, de fleurs et de feuillages.

INRO

« *Ces boîtes, qui sont en quelque sorte, avec les deux sabres, la pipe, la blague à tabac, les bijoux que les riches Japonais étalent sur eux, et qui ont été choisies parmi plus de douze cents, sont des plus belles qui soient venues à Paris...* »

« *Mais avant tout, ces boîtes à médecine, et plus que tous les autres ouvrages de ce genre, sont des morceaux de laque, où l'artiste se plaît à détacher, sur les ors du fond, des reliefs en porcelaine, en ivoire, en jade, en argent, en or, en fer, sur lesquels, en un mot, il met sa gloire à faire œuvre de laqueur-mosaïste.* »

551. **Ritsuo**. — Inro quadrangulaire à trois cases, figurant en laque brun verdâtre un vieux bâton ébréché d'encre de Chine, sur lequel ressortent, en relief, des caractères archaïques, accompagnés du cachet de l'artiste. Sur le plat opposé un groupe de rochers. Le sommet central s'élargit en terrasse, et sur ce point dominant est érigé un autel dont l'encens se circonscrit dans la forme compacte d'un ballon elliptique. Sur une face latérale, la date *Kiôho* (1720) et une strophe poétique qui signifie : *Brise du soir dans la retraite de la montagne*.

552. **Ritsuo**. — Inro à trois cases, en laque noir. Dans un marais, dont les ondes et les herbes sont de laque d'or, un héron en faïence blanche est posé sur des pierres de nacre parmi des plantes aquatiques en céramique jaune et verte. Netzuké de bois naturel à fleur en céramique et en nacre.

> Sur la boîte le cachet de *Ritsuo* et sur le netsuké celui de *Chôko*.

553. **Hanzan.** — Inro à deux cases, en laque noir, décoré, en laque d'or, en incrustations de nacre et de céramique, d'un pavot en fleur parmi des roseaux. Au-dessus s'envole le coucou de nuit.

Cachet en céramique, avec signature difficile à déchiffrer.

554. Inro d'une seule case, en laque noir incrusté. Il est décoré en relief laqué, dans une facture très puissante, d'une plante qui supporte sur une de ses larges feuilles une sauterelle en corne; la tige contourne le dessus de la boîte pour enrichir la face opposée, d'une grande fleur de nacre, sculptée avec souplesse.

555. Inro à quatre cases, en laque noir incrusté. D'une part, un coq en nacre, à crête de laque rouge, perché sur le dessus en paille d'une porte de jardin; d'autre part, un chrysanthème à fleurs de nacre et de laque rouge. La pièce s'accompagne d'un netzuké en porcelaine bleutée de Hirado, figurant une feuille de lotus repliée, et d'un coulant de métal à fleurettes.

Signé : *Bakouchouhan Ounpei*.

556. Inro à quatre cases, en laque noir, décoré d'or et d'incrustations de burgau. Devant une chaumière, un baquet à demi renversé, au-dessus duquel volent des moineaux.

Signé : *Tokaçaï*.

557. Inro à quatre cases, en laque noir, décoré, en burgau, étain et laque d'or, de diverses plantes fleuries.

558. Inro à quatre cases, en laque noir, semé d'une fine aventurine qui se dégrade vers le haut. Il est décoré, en burgau, étain et laque d'or, de diverses plantes fleuries et d'un papillon.

Signé : *Chuncho*.

559. Inro de laque noir à trois cases, décoré, d'un côté, en nacre, d'un grand poisson mort, couché sur le dos, ayant une pousse de bambou enfoncée dans la bouche, et, sur l'autre face, en incrustations en relief, de gros coquillages parmi des algues.

Signé : *Bakouchiu Hantchoçaï* d'après le dessin de *Kano Taniu.*

560. Inro à trois cases, en laque noir incrusté. Parmi des algues en laque d'or, deux poissons, dont l'un de nacre et l'autre d'écaille. Coulant d'argent en imitation de tresse. Netsuké de bois naturel, formé d'une tête de poisson mort, que ronge un petit rat.

561. Inro à trois cases richement incrusté. Un aigle en nacre d'un vigoureux relief est posé sur un rocher battu par les flots; sur l'autre face, au-dessus du rocher dans la mer, une branche est secouée par le vent. Coulant de chakoudo à incrustations d'or et d'argent. Netzuké en laque aventuriné, portant un papillon d'écaille sur une fleur de chrysanthème de nacre à feuillage de laque d'or, rouge et gris.

Signé : Pour le travail du laque : *Kôami Nagataka.*
Pour le travail d'incrustation : *Takéo Keibi.*
Le Netsuké : *Oumpei.*

562. Inro en galuchat, à trois cases, décoré, en laque d'or et noir, de deux cigognes picorant dans une vasque et d'une troisième au vol.

563. Inro d'une seule pièce, en bois naturel imitant un tronc et portant une grosse cigale en chakoudo, un léger feuillage de vigne en burgau et sur l'autre face, un colimaçon en chakoudo et bronze.

Signé en un cartouche de bois noir : *Minnko Yentokou.*

564. Inro à trois cases en laque noir nuagé d'or. Un dragon d'or, incrusté à vigoureux relief se contorsionne en des nuages de laque noir et or. Coulant de fer, à fleur en incrustation d'argent et d'or. Netsuké taillé dans un gros morceau de cornaline et représentant un singe minuscule sur un fruit.

 L'Inro porte cachet et signature : *Yochiokatomo Kajikawa.*
 Le coulant : *Guanyei.*

565. Inro à quatre cases, en laque noir, sur lequel s'enlève en laque de couleurs à léger relief, un coq de grande allure, très fièrement posé. La face opposée offre en noir sur noir un corbeau et, sur le côté, la signature *Hôkio Kôrin* comme l'auteur du dessin.

 Signature de la boîte : *Saïoumsaï.*

566. Inro à trois cases. Derrière la rouge palissade d'un jardin de temple s'étendent les branchages touffus d'un grand cerisier, dont la floraison opulente dissimule presque totalement la construction du temple ; seuls restent visibles une large colonne et un bout de toit, qui émerge. Le coulant est fait d'une grosse boule en or ciselée d'un dragon dans les nuages. Netsuké d'ivoire, incrusté, en matières de toute nature et de toutes couleurs, d'un vol d'insectes et de papillons.

 Cette importante pièce est faite et signée par : *Kôma Kiuhakou.*

567. Inro à quatre cases, en laque noir finement sablé d'or. Au bord d'un ruisseau sinueux, des chrysanthèmes se dressent en fleurs. Coulant de métal ajouré en feuilles de bambou. Netsuké d'ivoire sculpté et ajouré, représentant des tiges de roseaux et des nuages avec le vol d'une oie en incrustation d'argent.

 Signé : *Koma Kiyoriu.*

568. Inro à trois cases, en forme d'un barillet aplati. Toutes les surfaces extérieures de la pièce et toutes les surfaces intérieures sont pavées de gros paillons d'or qui, juxtaposés en manière de mosaïque, sur un fond d'aventurine éclatant et profond, couleur d'écaille, réalisent une grande somptuosité d'effet. Et à ce premier décor s'ajoutent, tout autour de la boîte, des caractères chinois, de nacre, sculptés en forte saillie.

Signé : *Hacégawa Chighéyochi.*

569. Inro à cinq cases, en laque d'or, semé, à profusion, de caractères mêlés à des fleurs de chrysanthèmes. Ce sont, en style ornemanisé, les caractères *Yu* et *Harou*, signifiant : longue vie et printemps. Coulant cloisonné, et très joli netsuké d'ivoire, figurant un petit chien jouant avec la cordelière d'un grelot plus gros que lui.

Signé : *Ghiokouyoçaï.*

570. Inro à quatre compartiments, en laque aventuriné. Chaque compartiment porte, sur un fond d'aventurine différent, un motif de feuillages, de fleurs ou d'ornements divers. Coulant en filigrane d'argent. Netsuké de bois naturel à deux tons et incrusté de divers objets en burgau, corail, ivoire et laque d'or.

Signé : *Yamada Taïghiyo.*

571. Inro de laque d'or à six compartiments, en forme de tube hexagonal, décoré sur tout le pourtour d'un fouillis serré d'iris fleuris.

572. Inro à quatre cases, de forme aplatie, en laque d'or. Décor de branches entrelacées de bambou, de cryptomeria et de prunier, coupées de nuages longs et minces.

573. Inro à trois cases, en laque de Tsuichi, dont toute la surface est recouverte de fleurs de chrysanthème taillées dans la matière rouge. Coulant de vieux corail rose, avec petits crabes en incrustations d'argent. Netsuké de bois de laque rouge, représentant des feuilles de chêne et leurs glands.

574. Inro à quatre cases, arrondies en forme de bourrelets. Il est décoré, en or sur noir, d'un paysage escarpé où l'on voit un paysan tirant un bœuf chargé de fagots. Deux hirondelles au vol sont incrustées en ivoire, de même que le chapeau du paysan.

575. Inro à quatre compartiments, en forme de tube quadrilobé. Laque noir et or. Du dessus du couvercle, qui est tout jonché de petites fleurs de prunier en or et en corail très finement ciselé, descendent, à travers un nuage d'or dégradé, de grosses branches de prunier du même travail. Pièce des plus délicates.

576. Deux inro. Le premier est décoré d'or sur fond noir. Un sanglier recule à la vue d'un serpent, qui s'enroule autour d'une branche de pin et semble prêt à s'élancer vers lui.

Signé : *Koma Kiuhakou*.

L'autre, également noir et or, figure des instruments de musique et une coiffure de cour parmi des branches d'arbre. Netsuké d'ivoire gravé en forme d'éventail.

Signé : *Kikoukawa*.

577. Inro à quatre cases, en laque noir, décoré, en laque d'or, de trois coquilles, dont deux présentent leur face intérieure ornée de sujets de fleurs ou de personnages.

Signé : *Gióho*, en collaboration avec *Kòkio*.

578. Inro à cinq cases, de forme arrondie, en aventurine à décor de laque d'or, formé de feuilles de dessins et d'albums épars sur le fond sablé d'or.

579. Inro de laque d'or, à quatre cases, décoré en laque noir, à l'imitation de l'encre de Chine, de trois corbeaux posés sur les hautes branches d'un arbre. Sur l'autre face, deux autres corbeaux s'envolent, devant l'orbe légèrement indiqué de la lune.

Signé : *Koma Kiôriu.*

580. Inro à quatre cases, à fond d'or mat, sur lequel voltigent cinq libellules, dont les ailes sont finement poudrées d'or et dont les têtes, qui sont de nacre ou de corail, se modèlent en relief.

Signé : *Hacégawa Kiôrinsaï.*

581. Inro à quatre cases. Sur l'un des plats, en laque d'argent, se profile en noir une branche de vieux prunier fleuri ; l'autre face est, par contraste, en laque d'or mat sur lequel un dragon émerge des nuages noirs, qui imitent un dessin à l'encre de Chine.

Signé : *Inaba.*

582. Inro à quatre cases, en laque d'or plein, et décoré de trois cigognes au vol, prêtes à s'abattre sur un cryptomeria.

Signé : *Tadayouki.*

583. Inro à quatre cases, à riches incrustations dans le laque aventuriné.

« C'est une boîte où, sur un fond bronzé au semis d'or, des grues grandes comme des insectes, formées de

pierre dure, volent au milieu de fleurs de cognassiers en corail et de pivoines en nacre, dont la nacre est rosée par des dessous de métal. Il y a sur cette boîte des diaprures d'ailes de minuscules papillons, obtenues avec des parcelles de poussière brillantée, qui sont de la grosseur d'une pointe d'aiguille. La splendeur, le fini, le goût de cette incrustation dépassent tout ce qu'on peut imaginer.

« C'est un bijou d'art qui peut tenir sa place à côté d'un bijou de Cellini. Cette boîte à médecine est signée, sur une petite bande de burgau, du nom de l'incrusteur *Chibayama*, qui jouit d'une grande réputation au Japon. »

584. Inro à quatre cases, en laque d'or, décoré de sept médaillons sur lesquels sont figurés les six dieux du bonheur et Bichamon, dieu de la guerre. Coulant d'agate et netsuké de métal émaillé en forme de bouton rond et plat.

<small>Signé : *Kajikawa*.</small>

585. Très petit inro d'une seule case, en laque d'or, décoré d'un camélia de nacre à feuillage de laque d'or.

<small>Signé : *Yoyousaï* d'après le dessin de *Hôtlsu*.</small>

586. Inro à quatre cases, en laque d'or, décoré d'une branche de prunier, dont les fleurs sont de nacre. Coulant cloisonné et netsuké d'ivoire.

<small>Signature des deux artistes : *Kakôçaï* et *Chibayama*.</small>

587. Inro à quatre cases, en laque d'or avec appliques d'argent et autres métaux. Le décor, qui couvre toute la surface, représente la légende de cet homme d'État chinois qui

mit à l'épreuve l'humilité de son disciple, en lui faisant repêcher à plusieurs reprises son soulier, jeté dans l'eau, et que vient lui disputer un dragon.

 Signé : *Iyou Tokouçaï Giok'Kô*, cachet *Guik'Kei*.

588. Inro à quatre cases, en laque d'or incrusté, décoré du groupe des six poètes célèbres, dont les têtes et les mains sont d'ivoire et les costumes en laque de couleurs. Coulant d'argent, incrusté d'herbes et d'oiseaux en or et argent. Netsuké de bois, figurant une fleur de lotus sur laquelle est sculptée une petite tortue d'eau.

589. Inro de laque d'or, à quatre cases, avec inscrustations d'ivoire. Yébissu et Daïkokou s'évertuent à la danse que les Manzaï ont l'habitude d'exécuter au premier jour de l'année. Dans le haut se tend la torsade sacrée qui indique la venue du premier de l'an.

 Signé : *Hok'Koçaï*.

590. Inro en laque d'or, à quatre cases. Sur un rocher au bord de la mer, le dieu de la longévité et un jeune enfant contemplent un couple de cerfs broutant à leurs pieds ; des cigognes planent au-dessus des vagues. Un coulant en argent ajouré maintient la cordelière.

591. Deux inro en bambou. L'un, à trois cases, est délicatement semé d'aiguilles de pin et de pommes de pin en laque d'or et de fleurettes de prunier en nacre. Netsuké en même bois, signé *Mitsuhiro*, et coulant d'ivoire, signé *Minnkokou* ; l'autre est à un seul compartiment et porte en sculpture des motifs de chrysanthèmes et de fruit chinois.

592. Deux inro en bois sculpté : 1° Inro à quatre cases, offrant, sur un fond très finement losangé, l'artistique et ner-

veuse sculpture en relief d'un groupe de bambous, et, sur l'autre face, de jeunes bambous derrière une roche. Netsuké de même matière, représentant une coquille d'awabi ; 2° Inro composé de trois compartiments à pivot renfermés dans une gaîne de bois côtelé en forme de courge garnie de feuilles.

593. Inro d'une seule case, en ivoire, portant un gros sanglier sculpté, dont le corps contourne la tranche de la boîte pour se terminer sur l'autre face. Il est couché sur un lit de feuillage et semble endormi. Autant la bête est d'une facture souple, autant les feuilles et les herbes, que l'on voit au revers de la boîte, sont nerveusement traitées.

Coulant de fer incrusté d'ornements d'or. Netsuké de laque d'or, formé d'une tige repliée de chrysanthème avec ses fleurs.

Signature du netsuké : *Yeinami Souwa*.

594. Inro à trois cases, en ivoire sculpté, portant, d'une part, deux personnages entourant de leurs bras le tronc d'un cryptomeria géant et, d'autre part, trois personnages de la campagne à la promenade. Coulant d'argent incrusté d'or. Netsuké d'ivoire, décoré, en laque d'or, de deux oiseaux au vol sous une branchette de bambou.

Signé : *Chiyouçaï Minnkokou*.

595. Inro à trois cases, en terre de Satsuma, décoré, en émaux polychromes relevés d'or, de faisans et de petits oiseaux parmi les fleurs. Coulant d'or ajouré, représentant un dragon. Netsuké de malachite incrusté d'une Chimère d'or.

596. Inro à trois cases, en porcelaine bleue décorée, sur laquelle se croise un vol de grandes libellules exécutées en laque rouge et or, en céramique et en burgau, parmi

des tiges de riz garnies d'épis. Netsuké en porcelaine bleue de Hirado représentant un groupe de coquillages et de crabes.

Signé : *Yeikan.*

597. Inro, mi-partie fer, mi-partie chibuitchi, renfermant trois compartiments d'argent. Le décor représente une légende connue : Le souverain des mers, accompagné de sa fille, fait ses adieux au jeune Ourachiyama qui, monté sur un gros poisson, emporte la boîte que sa fiancée lui a remise avec défense de l'ouvrir. Très fin travail de ciselure et d'incrustation.

Coulant d'argent en forme de feuille de lotus et netsuké en fer, orné d'un paysage.

USTENSILES DE FUMEURS

USTENSILES D'ÉCRITURE

PANNEAUX DÉCORATIFS

OBJETS EN BOIS

USTENSILES DE FUMEURS

« *C'est cette bimbeloterie d'art où, sur toutes les matières, mais principalement sur le bambou, les Japonais se sont montrés des ouvriers-artistes incomparables. C'est chez eux une spécialité de décorer le bois naturel en introduisant, dans la sculpture, la pierre dure, la nacre, le jade, l'écaille, l'ivoire colorié, avec une fantaisie adorable, et avec, je le dis bien haut, la sobriété et la retenue du goût le plus pur en la richesse de l'ornementation. Les Japonais font enfin, de ces bois sculptés et mosaïqués en relief, des choses qui n'ont d'équivalent chez aucune nation.* »

598. Deux boîtes à tabac : l'une en bois clair, creusé et très habilement sculpté, imitant à s'y méprendre un travail de vannerie ; l'autre faite d'un bout de tige de bambou : il imite le tronc d'un grand bambou, dans le creux duquel se dissimule un moineau travesti, finement gravé au trait sur une petite lamette de bois noir qui figure le creux du tronc. Les feuilles sont rendues en laque frotté d'or.

 Signée : *Zéchinn*.

599. Boîte à tabac creusée et taillée dans un vieux bois de forme irrégulière, portant, en laque d'or et d'argent et en céramique, des crabes et divers coquillages.

600. Boîte à tabac en bois naturel, décorée, en incrustations de bois, d'ivoire et de malachite, d'une figure vue de dos qui semble représenter la poétesse Komatchi en vieille mendiante. Le disque de la lune est incrusté en burgau sur le couvercle.

 Signée : *Hahiô, à l'âge de 61 ans*.

601. Poche à tabac en bois naturel, s'ouvrant par une charnière. Elle simule la pochette de cuir garnie de son

kanamono, qui est ici figuré par une petite figure en incrustation d'ivoire.

602. Boîte à tabac, en bois naturel à veines accentuées. Elle est ornée d'un sujet qui représente un navet incrusté en bois clair, que vient ronger un rat, figuré par une incrustation de bois d'essence encore différente des deux autres. Les feuilles du navet sont en laque vert.

603. Trousse de fumeur se composant : 1° d'une boîte à tabac de bois naturel, incrustée, en corail, en céramique et ivoire de diverses couleurs, en bois et en métal, d'un semis de fruits et de légumes que viennent ronger les souris ; 2° d'un étui de pipe en bois, sculpté et incrusté d'un rocher où poussent des plantes fleuries ; 3° d'un coulant formé d'un singe d'ivoire, grimpant sur le cordonnet qui rattache la boîte à l'étui.

Signé : *Ghiokousan.*

604. **Gamboun.** = Trousse de fumeur composée : 1° d'une boîte à tabac faite d'un nœud de bambou, à laquelle, par l'addition d'un couvercle en bois sculpté, l'artiste a donné l'aspect d'un gros champignon, sur lequel un champignon de petite taille serait tombé. Le dessous de la boîte est orné, en travail d'incrustation, d'une tige de roseau, contournée en forme de palme, dont les feuilles serrées et superposées sont exécutées en fer, en argent et en bronze de différents tons. Des fourmis en chakoudo, en bronze et en fer, courent à l'avers et au revers de la pièce, qui est trouée, de ci et de là, comme par de petites piqûres de vers. Cette pièce, qui porte la signature du maître *Jiyou Gamboun*, se trouve suspendue par un cordonnet de soie à un tuyau de pipe en bois sculpté, qui représente un tronc de pin garni de quelques feuilles, et qui est signé : *Choukou Choukousan Jinn.*

605. Grande trousse de fumeur : Pochette à tabac en un admirable cuir européen ; le Kanamono représente, en métaux d'une très belle ciselure, les démons des tempêtes et de l'orage. On voit la bourrasque se déchaîner sur la plaque intérieure du fermoir, qui porte cette double signature : *Koriusaî Tchô* et *Itchi Oumsa Kôminn*. Une troisième signature est gravée sur le bronze doré de la charnière intérieure : *Chinndaïcha*.

L'étui de pipe est fait d'un cuir imitant l'écorce du sapin, avec applique d'une grosse libellule en bronze ciselé.

Ces pièces principales sont reliées par deux médaillons de bronze, où les sept dieux du bonheur sont spirituellement gravés au trait. Une pipette est insérée dans l'étui.

606. Étui de pipe en bambou un peu aplati, couvert de libellules aux ailes d'émail cloisonné, dont les têtes et les corselets sont de corne et d'écaille.

Signé : *Ikko*.

Le travail de cet étui est d'un luxe, d'une beauté, d'une originalité tout extraordinaire, avec des dégradations et des éloignements de second plan, obtenus par l'opposition de libellules seulement sculptées dans le bois un peu teinté, et de la libellule d'émail et de nacre du premier plan.

607. Étui de pipe en bambou, sculpté d'un vol de gros moineaux et décoré d'une touffe de feuilles de bambou en laque d'or.

Signé : *Itchiko*.

608. Étui de pipe en bambou sculpté, représentant la scène légendaire, où les petites Chimères sont jetées dans

l'abîme par la grosse Chimère. Paysage de rochers où poussent d'opulentes pivoines. Monture en fer niellé d'or pour le haut, le bas et l'anneau d'attache.

Signé : *Ikko*.

609. Étui de pipe en bambou. Il est très richement décoré, en incrustations à relief, de six tortues dont la carapace est en écaille sculptée; les têtes et les pattes, en ivoire verdâtre. L'une de ces tortues se hisse sur une roche et les autres courent près d'un ruisseau, où poussent des roseaux, exécutés en gravure. Une septième tortue, aplatie sur le sommet de l'étui, fait office de couvercle.

Signé : *Ikko*.

» Rien de plus heureux que l'agencement de ces tortues surprises dans le naturel de leurs poses, et rien de plus ingénieusement charmant que le couvercle composé d'une tortue aplatie dans le repos, ses pattes repliées sous elle. »

610. Étui de pipe en bois sculpté, creusé dans toute sa longueur d'une rigole et représentant un tronc de cryptomeria avec toute la rugosité de l'écorce. Au bas de l'arbre, se tient le seninn qui fait échapper un cheval de sa gourde.

611. Étui de pipe, formé d'une tige de bambou naturel dont le nœud est utilisé comme fond. Pour tout ornement, des caractères sculptés en relief et un cachet gravé au feu.

612. Étui de pipe en bambou, enrichi d'une tige pendante, garnie de ses feuilles, et de plusieurs très longues gousses de fèves, en laques de diverses couleurs, en ivoire vert et en écaille. Ce décor se complète par le vol d'une abeille en matières transparentes et par un anneau d'attache en

argent ciselé. Le tube supérieur, qui forme bouchon, est d'un style trop différent pour avoir appartenu originairement à cet objet, qui serait d'ailleurs parfaitement complet sans cela.

Signé : *Tchôhei.*

613. Deux étuis de pipe en bois à appliques de métaux, dont l'un porte une libellule d'argent et l'autre une pivoine d'or placée dans un vase d'argent. Un petit papillon vole au-dessus de la fleur.

614. Étui de pipe en chakoudo décoré et incrusté.

« Le seul que j'aie vu fabriqué de ce métal, employé en général pour de petits objets. Sur le beau bleu violacé de l'étui, sont niellées des fleurettes en argent, en or, en émail rouge brique. »

615. Étui de pipe en laque noir de la plus fine qualité, sur lequel se détache le vol élégant de trois libellules, dans un beau ton de laque d'or.

616. Étui en os, sculpté, dans un travail nerveux et précis grandes tiges de grenades, portant leurs fruits.

617. Étui en os, sculpté de tiges de pivoines en fleurs, au-dessus desquelles vole une abeille. Une chenille, émergeant du dessous de l'une des fleurs, sert d'anneau pour passer le cordon d'attache.

618. Étui en ivoire, imitant un tronc de cerisier, au pied duquel, en incrustations d'or, le guerrier Takanori inscrit la poésie légendaire (Voir la boîte à gâteaux n° 485).

Signé : *Riuminn.*

« Étui fait d'un ivoire particulier, d'un ivoire fossile. de Sibérie peut-être, ou plutôt d'un ivoire ordinaire rendu transparent par un procédé inconnu et appartenant aux seuls Japonais. »

619. Pipe de lutteur en argent. Les deux parties dont elle se compose, et qui sont montées sur un jonc, sont de forme renflée et portent en ciselures d'un vigoureux relief le riche décor de deux dragons, qui semblent se menacer au milieu des flots.

620. Pipe en argent ciselé, gravé et incrusté de divers métaux. Le décor représente deux paons sur un rocher où poussent des pivoines en fleurs.

621. Pipe en argent, dont toute la longueur du tuyau disparaît sous une épaisse jonchée de chrysanthèmes, ciselés avec une incomparable maîtrise.

622. Pipe en argent, faite de deux pièces jointes, et portant, en gravure, ciselure et incrustations de bronze et d'or, un coq, des lapins et des branchettes de bambou.

 Signée : *Atsuôki, habitant d'Yédo.*

623. Pipe en argent, formée de deux pièces réunies par un tuyau de roseau, et portant, en ciselure et incrustations de divers métaux, des faisans et des branches de cerisier fleuri.

624. Pipe formée de deux parties de fer, finement polies et réunies par un tube d'ivoire, sur lequel est sculptée une branche de magnolia.

 Signature gravée : *Tokokou-Ranzoui*, accompagnée d'un cachet d'or incrusté.

USTENSILES D'ÉCRITURE

625. Étui à pinceaux en chibuitchi à couvercle de chakoudo. Cet étui est couvert de nombreux cachets gravés et de signatures qui ne sont autres que des noms de peintres célèbres, tels que : Sechiu, Chiouboun, Sôtatsou, Mitsunori, Mitsuchighé, Mitsuoki, Taniu, Itcho, etc.

626. Écritoire portative en bambou, composée du tube à pinceau et de la boîte à encre ; les deux pièces gravées, au trait, de diverses scènes enfantines. Cet objet fut fabriqué par l'un des célèbres quarante-sept Roninn (Voir à ce sujet le récit d'Edmond de Goncourt publié dans le *Japon artistique*, livraison n° 6).

Sous le fond de la boîte à encre est incisée cette inscription : Sculpté par *Otaka Noboukiyo,* sujet d'Akaô, à la fin du printemps, deuxième mois de la troisième année de Tenwa (1683).

627. Écritoire portative, comprenant un pinceau à manche de roseau dans un étui de même matière, décoré, en nacre et burgau, de fleurettes de prunier ; et une petite boîte à encre taillée dans un nœud de bambou, décorée en écaille et en nacre, d'un semis de fleurs. Un coulant d'ivoire, faisant cachet, garnit le cordonnet qui réunit les deux parties de l'appareil.

628. Écritoire portative en bronze. Elle se compose d'un étui ajouré de nuages où se tortille un dragon à corps de serpent, et d'une boîte en forme de médaillon sur laquelle se voit, fondue en léger relief, la déesse Kwanonn, assise

sur un dragon et jouant de la biwa. Un petit cachet, faisant coulant, court sur la cordelière qui unit les deux parties de l'appareil.

629. Écritoire portative en argent, ornée de trois médaillons en relief, dont chacun porte, en ciselure, un portrait de poète.

Signé : *Minnkokou*.

630. Deux écritoires portatives en bronze : la première, affectant une forme de marteau, est enroulée d'une plante de courge, avec ses fruits; et l'autre est formée d'un fruit de kaki, dont la tige sert de tube à pinceau.

631. Deux pinceaux : l'un en laque rouge, finement sculpté d'un arbre de pin et de pruniers fleuris sur un fond gravé. L'autre, qui est en bois sculpté, s'enroule de deux dragons sur un fond imbriqué d'ondes.

632. Deux pinceaux : le premier est fait d'un tube d'ivoire, délicatement gravé d'un paysage montagneux planté de pins, et porte la signature : *Temminn*. Le second, qui est en bronze marbré d'or et enroulé d'un dragon gravé, porte un cartouche ciselé où se lit cette inscription qui se répète sur tant d'objets chinois ou japonais, même de provenance récente : *Ta Ming Sentokou Niensei* (fait sous les Ming à l'époque de Sentokou).

PANNEAUX DÉCORATIFS

633. Deux panneaux encadrés, en laque de Coromandel, et décorés, entre deux frises ornementales : l'un, d'un panier fleuri, et l'autre, d'attributs emblématiques.

<div style="text-align:right">0m,60 sur 0m,51.</div>

634. Deux panneaux de Coromandel, sans cadre, décorés de magnolias ou de pivoines blanches, vers lesquelles vole un cormoran, un petit poisson dans son bec.

<div style="text-align:right">0m,36 sur 0m,48.</div>

635. Deux panneaux à motifs de porcelaine polychrome, incrustés en des fonds laqués et offrant : l'un, une branche de magnolia, une tige de pivoine et deux petits oiseaux ; l'autre, un gros prunier fleuri sur les branches duquel deux oiseaux sont posés. Travail chinois.

<div style="text-align:right">Le premier, 0m,70 sur 0m,46.
Le deuxième, 0m,69 sur 0m,42.</div>

636. Deux petits panneaux incrustés, en burgau, en nacre et en ivoire teint, de motifs d'oiseaux et de plantes sur fond rouge.

<div style="text-align:right">0m,47 sur 0m,28.</div>

637. Dans un panneau de bois laqué et découpé en forme d'éventail, est encastrée une plaque ajourée en porcelaine bleu et blanc, qui représente la floraison d'un prunier, perçant des nuages de brouillard.

638. Panneau d'applique, formé d'une planche très vieille, de forme irrégulière, et criblée de cavités comme une

éponge. C'est peut-être un de ces morceaux de bois qui ont séjourné dans la mer pendant des siècles, et où des coquillages s'étaient incrustés. Ce bois est orné d'un motif modelé en haut relief de pâte laquée, représentant une langouste rouge flanquées de deux moitiés de kaki, l'une rouge et l'autre verte.

<div style="text-align:right">Cachet de burgau portant en laque d'or le nom de *Joshin*.</div>

Collection Burty. Longueur, 0^m,62.

639. Panneau d'applique, formé d'une étroite et très haute planche d'un vieux bois, dont toutes les irrégularités de surface sont laissées apparentes. Il s'enrichit d'incrustations de nacre, de burgau, d'ivoire de différents tons et d'écaille, reliées par des dessins de laque ; le motif représente dans le bas une hotte de pèlerin, vers laquelle descendent tout au long, depuis le bord supérieur de la planche, de souples rameaux de vigne.

<div style="text-align:right">Hauteur, 1^m,40.</div>

640. Panneau d'applique, offrant sur une planche laquée, en incrustations de matières diverses et de laque, l'imitation d'un vase de bronze, fleuri de magnolias, et autour de ce vase une grenade, une théière et une tasse dans un présentoir. Cadre en bambou, orné de parties ivoire, représentant des feuilles de bambou et un escargot rampant.

OBJETS EN BOIS

641. Plateau carré, formé d'une planche légèrement creuse, qui présente un curieux effet de veines. Il est orné d'une applique figurant en nacre un poisson séché, derrière lequel passe une tige, peinte en relief de laque, au bout de laquelle deux petits fruits sont incrustés en corail.

642. Plateau creusé dans une planche irrégulière, et représentant une feuille de lotus, sur laquelle se meuvent des grenouilles, des crabes, un escargot et deux insectes, tous ces animaux incrustés en matières diverses.

643. Plateau rond en bois naturel, décoré, en laque et en incrustation de faïence, d'une plante de lotus. Ce qui fait la curiosité de ce plateau, c'est que dans l'épaisseur du bois remue une goutte de mercure qui, vue au travers d'une petite cloison de verre, simule une goutte de rosée sur la feuille.

644. Grande écritoire ronde, en bois sculpté et incrusté de nacre, de burgau, d'or, d'écaille et d'ivoire, toutes ces matières formant, sur le dessus du couvercle, un très somptueux décor, où un perroquet, un kakatoës et un ara s'ébattent sur des rochers parmi de grosses pivoines. Le revers du couvercle porte, sur un fond de laque noir légèrement aventuriné, un vol de nombreux papillons, exécutés en laque d'or, tandis que le pourtour extérieur est sculpté, sur un fond à ornements géométriques, de grands papillons, alternant avec le caractère chinois du bonheur; à l'intérieur de la boîte sont encastrés la pierre

à frotter l'encre, de forme circulaire, et le godet à eau, qui est d'argent et représente un papillon,

C'est un spécimen hors ligne de cette production, célèbre au Japon, et qui, sans aucun doute, doit sortir des mains du créateur du genre : **Chibayama**.

645. Coupe taillée en un nœud de bambou. Elle figure, avec la souplesse de la nature elle-même, une feuille de lotus, garnie de sa tige, sa fleur et son bouton, et repose sur un socle en bois noir, dont l'ornementation est empruntée au même motif. L'exécution large et nerveuse de cette petite sculpture en fait un objet des plus parfaits.

Signé : *Gogochinn*.

646. Deux pièces : 1° Petite coupe taillée dans un morceau de racine, et qui représente, avec l'utilisation des accidents naturels du bois, une branche de pin sortant du tronc noueux ; 2° Petit plateau sculpté dans un bois clair et dont la construction assemble, de façon symbolique, le champignon, le bambou et la chauve-souris, pris comme emblèmes de longévité.

647. Petite statuette en bois sculpté. Elle représente la figure de Kouaninn dans le tronc creux d'un arbre, un panier de fleurs posé à ses pieds. La divinité tourne le regard vers la petite tête d'un dragon, qui émerge d'un trou de la racine.

648. Pitong formé d'un tronçon de bambou. Le nœud forme le point de départ d'une légère et gracieuse incrustation d'ivoire teint, qui représente de grands bambous, avec, sur le feuillage, une araignée d'ivoire clair et une cigale, rendue en différentes matières avec une perfection de vie stupéfiante. Au pied de l'arbre courent de petites fourmis noires. L'ensemble forme un petit morceau très délicat.

OBJETS EN BOIS.

649. Trois objets en bambou, savoir : deux tubes et un appui-main, tous trois habilement gravés de motifs de lotus et de diverses autres plantes.

650. Arc de salon à monture d'argent, ciselé d'un décor de pivoines. La poignée est en outre enrichie en laque d'or et en laque noire de deux sapèques et, sur la face opposée, d'un dragon.

651. Boîte rectangulaire de forme allongée, en bois naturel, dont toutes les surfaces extérieures sont complètement sculptées d'un fouillis de fleurs de cerisier épanouies, d'une exécution à la fois souple et serrée.

652. Petite boîte à rouge, en bois naturel, de forme carrée à angles arrondis. Elle est sculptée, sur le couvercle, de vagues écumantes, au milieu desquelles nagent des tortues sacrées. Bordure de bâtons rompus, gravés au pourtour.

653. Kogo circulaire et plat en bois naturel, incrusté sur le couvercle, en ivoire, métal et burgau, de deux moineaux volant au-dessus d'un de ces épouvantails à cliquettes qui se plantent dans les rizières et qu'agite le vent.

654. Deux sceptres de mandarin. L'un, en bois clair, est ajouré et sculpté, avec une remarquable finesse de modelé, d'une souple tige feuillue et fleurie ; l'autre, de bois brun massif, présente, vigoureusement taillé dans la masse, un dragon, longuement étiré et le cou replié en arrière.

655. Socle en bois massif de forme rectangulaire. Toute la surface du plateau qui forme le dessus de ce socle est niellée en argent des caractères d'une poésie et bordée sur ses quatre faces d'une frise de bâtons rompus.

656. Brasero creusé dans une buche de forme ovale. La simplicité de ce morceau de bois, dénué de tout ornement, forme un contraste voulu avec l'artistique richesse du couvercle hexagonal, qui est en bronze frotté d'or, et ajouré d'un dessin de bambou et de fleurettes de prunier.

657. Petite boîte en vannerie, de forme surbaissée, où le clissage, très ajouré, s'enlace curieusement sur un fond serré de fibres de bambous.

658. Coupe en vannerie, circulaire par le haut et prenant, vers la base, une forme octogone.

659. Grand pannier en vannerie, à col évidé, et dont les anses, montant en droite ligne depuis la panse surbaissée, se rattachent au plateau largement évasé du col, pour se joindre en une courbe très surélevée.

660. Coupe creusée dans un bois léger, et ornée, au pourtour extérieur, d'une sculpture souple et puissante, qui représente un cryptoméria, dont les ramifications feuillues se replient sur le bord et s'étendent à l'intérieur de la pièce sous le disque d'argent de la lune.

661. Paire de baguettes à manger, imitant, en un tout charmant travail, deux petites tiges de bambou, chargées de minuscules feuilles en ivoire vert, et sur lesquelles courent des fourmis, qui sont comme vivantes.

MÉTAUX

BRONZES CHINOIS

662. Petit brûle-parfums conique à quatre pans, décoré sur chaque face, en dorure, d'un même motif d'ornementation archaïque sur fond gravé; le couvercle, ajouré de deux dragons parmi les flots, est surmonté d'un bouton en forme de dé. Socle en bois sculpté.

 Cachet : *Ta-Ming Sentokou Nien-sei.*

663. Jardinière circulaire, à la panse turgide et côtelée, élevée sur trois petits pieds. Bronze jaune niellé d'argent. Au-dessous d'une bordure de bâtons rompus, un enroulement de pivoines.

 Même cachet que le numéro précédent.

664. Petite jardinière, à panse renflée et flanquée de deux anses en têtes de chimères. Bronze fauve martelé d'or.

 « C'est ce tour de main, inconnu de l'Europe, qui éclabousse la surface d'un bronze de petites scories d'or amalgamées dans la fonte. »

665. Jardinière sur quatre pieds, de forme rectangulaire et basse, à anses détachées et surplombantes. Patine claire, au milieu de laquelle apparaissent de vigoureuses taches d'or, parties mélangées à la matière, parties incrustées.

 Même marque que les précédents numéros.

666. Très petite jardinière en bronze doré, de forme circulaire, à panse renflée et portant, comme anses, deux têtes d'oiseaux de Hô.

 Même marque que les précédents numéros.

667. Brûle-parfums de patine fauve, représentant des tiges de bambou, qui se ramifient en relief sur le corps de la pièce. Le même motif se répète pour les anses, contourne l'orifice et forme la poignée du couvercle, dont la forme voûtée est ajourée de feuilles de bambou. Socle en bois sculpté.

> Même marque que les précédents numéros.

668. Deux pièces : 1° Pose-pinceaux en bronze, de patine foncée, représentant trois feuilles de bambou accolées, qui se fixent en un socle en bois sculpté et ajouré ; 2° Pose-pinceaux en bronze jaune, représentant un tronc de bambou, sur lequel sont deux poissons en relief.

> Une incision au revers donne la date : Kien-long.

669. Théière de forme cylindrique, à anse et à goulot d'aiguière persane. Bronze dit Tonkin. Sur les pans bombés, où courent des dessins découvrant le cuivre dans l'émail noir, sont encastrés quatre longs cartouches de bronze doré représentant, en un fin et délicat travail, des tiges d'arbustes fleuris. Le couvercle doré, comme le goulot, est surmonté d'un tortil de fleurs. « Pièce d'une charmante richesse. »

670. Boîte rectangulaire à coins rentrants. Bronze dit Tonkin ; même genre de travail que le précédent numéro.

671. Théière de bronze, de forme ovoïde. Le bec et l'anse figurent des pieds de vigne, d'où se dégagent des tiges chargées de grappes, qui décorent en relief le corps de la pièce ; deux petits écureuils courent autour du couvercle.

672. Cornet élancé, d'une silhouette particulièrement élégante. De forme hexagonale, avec un renflement médian enlacé

BRONZE JAPONAIS
n° 678
du Catalogue.

BRONZE CHINOIS
n° 672
du Catalogue.

BRONZE JAPONAIS
n° 680
du Catalogue.

BRONZE JAPONAIS	BRONZE CHINOIS	BRONZE JAPONAIS
0°80	0°75	0°75
DU CATALOGUE.	DU CATALOGUE.	DU CATALOGUE.

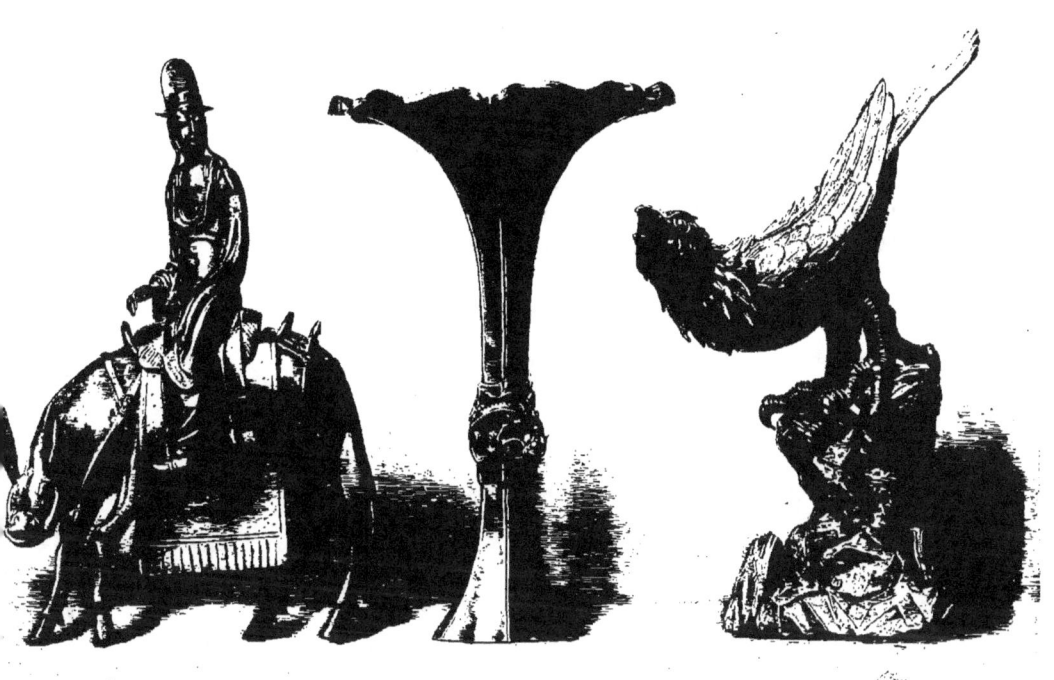

par un dragon souple et nerveux, ce vase s'épanouit en sa partie supérieure avec la souplesse d'une vraie fleur.

673. Brûle-parfums de bronze, en forme de pêche de longévité, posée sur un pied, qui simule la branche du fruit. Patine blonde.

674. Brûle-parfums de bronze représentant un éléphant couché; la couverture de l'animal, ajourée d'un dessin de dragon dans les nuages, forme couvercle.

675. Grand Fong-Hoang, oiseau de Paradis chinois; l'oiseau de prospérité et de bonheur est représenté avec sa tête de hocco, sa longue queue somptueuse et ses hautes pattes d'échassier. Socle de bois sculpté.

BRONZES JAPONAIS

« *Les bronzes japonais comparés aux vieux bronzes chinois sont d'une matière moins sérieuse, moins profondément belle, moins savamment amalgamée. C'est un amalgame fait beaucoup à la diable, et un peu d'instinct. Mais, à ce bronze défectueux, non compact, non dense, les Japonais mettent de si séduisantes enveloppes et l'habillent de patines si charmantes, patines imitant les rayures du marbre, imitant le satinage des bois, patines de toutes sortes, et jeunes patines simulant les plus vieilles patines. Puis les Japonais ont une plus grande et une plus riche imagination des formes : ils vous enchantent, dans l'architecture et la conjonction des lignes d'un vase, par un imprévu, un renouveau, une fantaisie que n'ont pas les Chinois. Enfin peut-être même la prédominance du plomb et de l'étain dans le bronze japonais donne à ce bronze une souplesse, un flou, un gras, en fait un métal dont la dureté n'a rien à l'œil du cassant européen, et semble l'onctueuse solidification de la cire, qui tout à l'heure emplissait le moule.* »

676. Très grand vase.

« Sur un trépied, figurant les vagues en colère de la mer, s'élève un vase de bronze, haut d'un mètre, un vase pansu se terminant en forme d'une margelle de bassin. Sur la panse, sillonnée de flots, se détache, en plein relief, un dragon cornu, aux excroissances de chair en langues de flamme, aux ergots de coq, le Tats-maki, le dragon des typhons, dont le corps tordu et contorsionné de serpent apparaît par places, au-dessus des ondes rigides. Rien de plus terriblement vivant par l'artifice de l'art, que ce monstre fabuleux dans ce bronze qui semble de cire noircie, et qui est beau de la plus sombre patine, et qui est sonore, ainsi qu'un métal de cloche plein d'argent. Un bronze pour lequel j'ai donné 2.000 francs, en un temps où la japonaiserie n'était point encore à la mode. »

677. Brûle-parfums, dont le corps est formé de huit pans sans ornementation, et dont le couvercle représente en découpages largement ajourés, un décor de nuage. Mais sa principale richesse décorative est donnée par la poignée, qui, attachée au bord de l'orifice du vase, figure un dragon d'une ligne pittoresque et d'une merveilleuse puissance de fonte.

678. Brûle-parfums de bronze, représentant un jeune seigneur chevauchant un mulet caparaçonné. Pièce d'une grande noblesse de style.

679. Statuette d'un personnage bouddhique, assis, portant le sceptre à crosse de champignon. Socle en bois.

680. Aigle sur un rocher formant brûle-parfums. Pièce de premier ordre par son expression de vie et la puissance de son exécution.

681. Paire de flambeaux. Ils sont formés chacun d'un échassier fabuleux, tenant en son bec une haute tige de lotus fleuri, à l'extrémité de laquelle s'élève le calice destiné à fixer la bougie; et chacun de ces oiseaux abaisse sa tête, avec une inflexion de cou infiniment gracieuse, vers son petit, posé près de lui. Genre de bronze qui a été souvent reproduit dans la production moderne, mais dont les spécimens originaux sont d'une grande rareté.

682. Grande cigogne, formant brûle-parfums. Elle dresse le cou, la tête retournée et marchant sur des rochers émergeant de l'eau, entre lesquels apparaît une petite tortue.

683. Brûle-parfums, formé d'un héron très haut sur pattes, et posé sur une vaste feuille de lotus. Bronze à frottis d'or.

684. Brûle-parfums en bronze frotté d'or, et représentant un cygne accroupi. La tête, tournée en arrière, est d'un modelé puissant et d'une singulière expression de vie.

685. Brûle-parfums de bronze, représentant une licorne dont la tête, montée sur charnière, regarde en arrière.

686. Brûle-parfums d'un ovale irrégulier. La partie supérieure représente un grand déferlement de vagues et le couvercle imite, en argent ajouré, un de ces brise-vagues en bambou natté, rempli de grosses pierres, que les Japonais dressent sur les plages.

 Collection de Morny.

687. Jardinière rectangulaire et basse, à bords droits et supportée par quatre pieds. Elle est décorée, au pourtour, des vagues de la mer, desquelles se dégage un dragon avec une grande puissance de relief.

 Inscripion : *Faite sur la demande de Chôgak'saï par Tantchosaï Jukakou à l'époque de Tempô.*

688. Brûle-parfums en bronze représentant un canard chimérique. Bronze de grande allure.

689. Brûle-parfums formé d'un coq chantant.

690. Petit coq à longue queue.

 Collection Burty.

691. Brûle-parfums de bronze, formé d'un héron marchant sur des feuilles de roseau.

692. Brûle-parfums de bronze, représentant une Chimère hurlant, prête à bondir, dans un mouvement de vie intense. Fonte remarquable.

693. Brûle-parfums en bronze, figurant une chimère, qui emporte sur son dos une jeune Chimère, cette dernière formant couvercle.

694. Vase de bronze, représentant avec un réalisme de très beau style, une tête de décapité, dont le crâne aurait été tranché.

695. Écran de table, monté sur deux pieds en forme de Chimères; il est ajouré, et représente une divinité planant sur une cigogne parmi les nuages. Pièce fort ancienne.

696. Brûle-parfums, de forme lenticulaire, supporté par trois pieds et flanqué de deux anses. Le couvercle, qui est ajouré trois fois du signe du swastika, est surmonté d'une Chimère couchée.

697. Brûle-parfums, affectant la forme d'une coiffure de danseur de Nô, forme qui, elle-même, a la silhouette d'un oiseau fantastique. Belle patine et fonte remarquable.

698. Vase de temple, de forme ovoïde, à large orifice, et portant, en un relief puissant, des caractères dorés, expliquant que c'est un vase à contenir l'eau sacrée. Cette inscription est suivie des mots : *Riu Kokou* (probablement lieu du temple); puis le lieu de fabrication : *Fouchimi* et la date : *11ᵉ mois de l'année Kokwa*.

699. Brûle-parfums sphéroïdal, complètement ajouré à l'imitation d'un panier d'osier, et sur le couvercle duquel s'étend un feuillage de vigne vierge avec fleurs dorées.

700. Deux suspensions; l'une figure un oiseau sur un perchoir, qui est formé de tiges recourbées auxquelles se rattachent des épis de maïs et l'autre, faite d'une courge naturelle, accrochée à une liane en bronze.

701. Porte-bouquet d'applique, imitant une feuille de lotus enroulée en cornet, et dont la tige, surélevée, sert d'anneau d'attache.

702. Porte-bouquet d'applique en bronze, en forme de courge garnie en haut relief de ses feuilles et d'une cigale. Pièce d'une fonte tout à fait remarquable.
 Signé : *Yochimitchi*.

703. Deux porte-bouquets d'applique. Le premier forme un éventail à demi déployé, et portant un décor d'habitations au bord d'un lac bordé de montagnes; l'autre simule un clissage, sur lequel courent les vrilles d'une liane.

704. Brûle-parfums sphéroïdal, garni de deux anneaux dorés en forme de nuage. Le corps de la pièce, qui est entouré, en fines niellures d'argent, d'un motif de paysage animé d'animaux chimériques, porte un couvercle à parties dorées dont les ajourages représentent un oiseau de Hô aux ailes éployées.

705. Brûle-parfums à panse surbaissée et montée sur piédouche. Il est niellé d'un délicat motif d'arabesques surmonté d'une bordure de dragons en reliefs dorés. Le couvercle porte, en decoupage, un médaillon de Chimère dans les pivoines.

706. Deux jardinières carrées, à quatre pieds, fixés sur un plateau de bois. Deux des côtés portent chacun un oiseau

. . de Hô en relief; les deux autres sont pourvus d'anneaux trilobés, fixés à des calices de fleurs renversés.

707. Miroir en forme d'écran à main, à l'imitation de vannerie avec manche simulant un bambou.
Signature : *Tenka-Itchi.*

708. Théière cylindrique, à l'imitation d'une section de bambou; l'anse et le bec simulent les tiges et le couvercle, portant pour poignée trois feuilles de la même plante.
Signature: *Nakao Mounéçada.*

709. Deux pièces : 1° suspension en bronze, formée d'une coupe accrochée à deux montants, ajourés à motifs de bambou, qui, à leur tour, s'emmanchent dans une rallonge, formée d'une branche de prunier, entourée de deux tiges de bambou; 2° pot dans la forme du classique vase à saké, avec l'imitation des coulées du liquide débordant.

710. Gros crabe en bronze.
Portant le cachet de : **Shôkwaken.**

711. Petit vase de bronze, de forme basse à panse surbaissée, avec un col court évasé, bordé d'une tige de bambou; ce vase est sur trois pieds, figurés par des tiges, dont le feuillage s'applique en fort relief sur la panse.

712. Rouleau à contenir les écritures sacrées dans les temples bouddhiques. Le cylindre, revêtu d'une très ancienne étoffe de soie, est très richement garni de bronze doré et gravé de pins, de bambous et de cigognes.

713. Vase de forme ovoïde allongée, surmonté d'une haute anse mobile. Gravure, en ornementations archaïques, d'une frise médiane, bordée de palmettes.

714. Petite bouteille en forme de burette sans anse. Elle est délicatement niellée argent d'un semis d'attributs et d'une poésie :

« Ton pinceau a le charme d'une fleur et ton audace est sans bornes. Si tu trempes ton pinceau dans ce vase, c'est comme si tu faisais prendre l'élégance d'une fleur à ta témérité.

« Es-tu écrivain de talent? Nous serons amis comme deux fleurs exhalant le même parfum délicieux. »

715. Porte-bouquet cylindrique, à l'imitation d'une section de bambou, sur laquelle est posée une sauterelle.

716. Petit vase en bronze à très long col droit, portant, au-dessus de sa panse, deux têtes de chimères ; à sa base, de forme évasée, sont des arabesques.

717. Vase piriforme à long col, avec petit évasement dans le haut; un coléoptère court sur sa panse.

718. Bouteille à long col, d'une remarquable patine verte marbrée rouge.

719. Bouteille à long col, patine verdâtre, marbré rouge.

720. Vase à col long, imitant un clissé de bambou irrégulier. Très belle fonte.

721. Vase de bronze, ajouré à imitation d'une nasse d'osier, au bas de laquelle jouent deux grenouilles. Pièce d'une très jolie fantaisie et d'une fonte étonnante.

722. Vase de forme balustre avec panse à dépressions, et imitant un clissage d'osier; deux anses latérales se recourbent au col et descendent le long du corps du vase.

723. Vase de forme balustre, orné de trois frises d'arabesques et flanqué de deux anses latérales, qui représentent des crevettes à longues antennes.

724. Petit vase à col évasé, autour duquel courent des ondes avec deux poissons faisant anses; la partie inférieure porte en relief un motif de vagues et de coquillages.

725. Vase en forme de losange et enrichi de trois zones d'ornements archaïques, d'une fonte remarquablement nette et fine.

726. Vase de bronze, à quatre pans, avec renflement médian et portant, en relief d'une fonte nerveuse, un enroulement de dragon, entouré d'ornements de palmettes.

727. Vase piriforme hexagonal, ceint d'une frise d'arabesques, avec anses en ailettes.

728. Cylindre de patine rouge, gravé et ciselé d'un groupe de trois grandes cigognes.

729. Deux vases cylindriques. Le premier est décoré, en gravure et ciselure, d'ondes où nagent de grosses tortues marines, frottées d'or. Le second, plus petit, imite un tronçon de bambou, et porte un semis de nombreux ménouki en métaux précieux : personnages, animaux et fleurs.

730. Deux vases. L'un en forme de balustre hexagonal, à anses, portant sur la panse une bordure de tortues, sur-

montée d'une frise d'ornements, qui contourne le col; l'autre, supporté par trois têtes de Chimères, porte sur sa panse renflée trois médaillons où se modèlent, en haut relief, un dragon, une Chimère et des tigres.

731. Deux vases : 1° forme cylindrique, à col évasé, et à piédouche. Sur un fond quadrillé, bordé d'une grecque, décor en relief à motif de dragons; deux tortues forment les anses; 2° tronc de prunier, dont un rameau, fondu en haut relief, porte des fleurs à frottis d'or.

732. Deux vases à bord évasé. L'un porte, sur un fond de dessin géométrique, un motif de lotus en léger relief; il est garni d'anses en forme de courges. — L'autre est décoré, sur la panse et dans l'encadrement, d'une rangée de palmettes, placées au col, et de diverses figures bouddhiques.

733. Deux petits vases : 1° bouteille de forme balustre, couverte de trois zones d'arabesques, d'une fonte très parfaite; 2° imitation d'un tronc de prunier fleuri.

734. Petit vase piriforme, décoré, en très doux relief, d'un paysage agreste avec habitation, pont et torrent, en face d'un haut rocher couronné d'arbres.

Une patine brune à taches rouges recouvre ce bronze, qui est d'une souplesse merveilleuse et dont l'ornementation a le moelleux d'une cire.

735. Vase de bronze martelé, en forme de courge, dont l'orifice à double renflement est bordé d'un lambrequin en tôle de bronze rapporté. La base est contournée d'un dessin de courges argentées.

736. Petit vase de bronze, de forme balustre aplati, tout entier couvert en relief d'un dessin de flots parmi lesquels des poissons, exécutés dans un relief plus saillant, sont disposés de façon géométrique; deux anses latérales en tête d'éléphant.

737. Vase de bronze ajouré, en forme de balustre, et composé d'un souple entrelac de feuillage de bambou.

738. Grand godet à eau, représentant un oiseau de Hô planant. Des rinceaux d'émail en cloisonné vert rappellent les plumes de la queue, et des émaux rouges imitent la crête et les plumes du cou. Les faces latérales sont gravées d'ondes.

739. Petite coupe de bronze, en forme de feuille. Elle est montée sur une tige, faisant socle, et dont s'échappent des fleurs, s'appliquant en haut relief aux flancs de cette pièce. Petite pièce d'une fonte exceptionnellement puissante.

740. Petite coupe représentant une feuille de lotus, formant calice et portant un petit crabe.

741. Godet à eau, représentant un melon en partie couvert de feuilles et de vrilles.

742. Godet à eau, forme d'une sphère, sur laquelle rampent trois dragons. Pièce d'une fonte extrêmement remarquable.

743. 1° Petit presse-papier représentant un escargot qui rampe,

portant un autre escargot plus petit; 2° Godet à eau en forme de pêche, sur laquelle est posé un frelon.

744. Deux pièces : 1° kogo formé d'une bergeronnette, aux ailes à demi éployées et à la queue haut dressée; 2° presse-papier représentant une branche de prunier fleuri, sur laquelle est posé un petit oiseau.

745. Deux godets à eau : 1° courge garnie de sa tige et de ses vrilles; 2° une coquille d'awabi, sur laquelle un crabe s'est posé.

746. Deux pièces : 1° godet à eau, en forme de courge, avec quelques feuilles; un insecte est posé sur le fruit; 2° petit grelot, portant en relief une ornementation de caractère archaïque.

747. Deux pièces : 1° petit pot en cône tronqué et orné au pourtour d'une très fine gravure de plantes avec rehauts de fleurs en argent; 2° petit vase à laver les pinceaux, en forme de feuille de lotus.

748. Presse-papier, formé d'une règle plate, en bronze niellé d'argent, à dessins géométriques et médaillons, offrant un tigre et des oiseaux parmi des fleurs.

749. Jardinière, dont le corps circulaire est en marbre rouge et la monture en bronze de patine foncée. Celle-ci se compose de cercles, enserrant le haut et le bas du vase, et de deux dragons faisant office d'anses.

Hauteur, 0m,32.

OBJETS EN FER

750. Petit fourneau, cylindrique, d'une fonte de fer curieuse. La base, de forme contournée, représente les flots de la mer, au-dessus desquels rampent des tortues dans les rugosités de la grève, indiquée par des rehauts d'or.

751. Deux pitongs en fer, décorés, en gravure, l'un d'iris, dont les fleurs sont d'or; l'autre d'arbres et de bambous d'où descendent des lianes.

 Cartouche d'or et signature : *Massatochi*. Cachet *Iki*.

752. Petite théière en fer, couverte, en léger relief, d'un prunier à fleurs d'argent; le manche imite une branche noueuse, également parsemée de quelques fleurettes d'argent, et le couvercle est surmonté d'une fleur en guise de poignée.

753. Théière en fer portant, en vigoureux relief de bronze, d'argent et d'or, une branche fleurie, et, sur l'autre face, deux sauterelles d'argent; le couvercle est décoré d'un papillon et d'une tige de fleurs en or et en argent. Sur le dessus de l'anse, deux fleurettes d'argent d'une exécution nerveuse.

754. Théière en fonte de fer, incrustée d'argent et d'or et ornée, en haut relief, d'une plante qui s'échappe d'un rocher, près duquel est un crabe. Couvercle en feuille de lotus, portant une grenouille.

755. Plateau de fer, à imitation d'une large feuille de lotus, rongée par places. Elle porte, en bronze, un petit crabe, et, en argent, trois gouttes de rosée.

756. Boîte en fer, de forme hexagonale, dont le couvercle est enrichi d'un semis de fleurettes, d'une torsade en or, d'une langouste de bronze et d'un kaki d'argent.

757. Petit gobelet à manche, en fer niellé d'argent, et portant de chaque côté, relevé d'un frottis d'or, le *Mon* aux trois feuilles de mauve.

ÉTAIN

758. Vase à thé à double couvercle, de forme basse et pansue, avec quatre petites anses qui se dressent sur l'épaulement. Il est décoré, en ciselure et gravure, d'une touffe de pivoines, derrière laquelle s'échappe une longue tige de prunier, qui contourne la panse pour décorer la face opposée.

OBJETS EN ARGENT

759. Coupe à saké, en argent moucheté noir, portant, en cuivre doré et en incrustation d'or, la cime du Fouji et le dragon qui sort des flots.

 Signature incrustée en or : *Yanagawa Naoharou.*

760. Paire de tisonniers, servant à saisir le charbon ardent dans la cendre de la chaufferette. Ces pièces sont incrustées de divers métaux et portent des branches de prunier fleuri, des pivoines, des chrysanthèmes et d'autres fleurs.

761. Deux pièces : un petit godet à eau, en forme de cigogne volant; et une petite cuillère, imitant une feuille de bambou avec sa tige.

762. Epingle à cheveux incrustée d'or. Éclairé par le disque de la lune, un haut roseau fleuri émerge d'un ruisseau et contourne souplement la forme aplatie de l'épingle.

 Signé : *Ichigouro Koréyochi.*

ARMES
ET ACCESSOIRES D'ARMES

SABRES

« *Au Japon, dans ce pays des Samouraïs, des chevaliers aux deux sabres, le sabre, la lame du moins, est l'héritage le plus précieux du mort, l'objet transmissible de père en fils, et même, dit-on, un objet inaliénable.* »

763. Petit sabre à poignée et fourreau de bois naturel, imitant un tronc noueux. Toutes les pièces de la garniture, en y comprenant le manche du kodzuka, sont d'ivoire sculpté et représentent des insectes, guêpes, mouches ou libellules. Une sauterelle, à côté d'une touffe d'herbes, qui forme bout de sabre, est appliquée à l'extrémité du fourreau.

764. Petit sabre, poignée et fourreau en bois naturel. Il porte à sa partie inférieure, en ciselure d'argent et de chakoudo, la figure d'une des musiciennes célestes, profondément encastrée dans le bois du fourreau, qui l'encadre d'une sculpture de nuages. De petits pétales de lotus blancs, rouges et verts flottent autour de la déesse et parsèment l'autre face du fourreau. La garde, en chibuitchi, est ornée d'une danse des Manzaï, sous la figure des dieux Daïkokou et Yébissu. Les Ménouki se composent, pour l'un, d'attributs en diverses matières, et d'une anguille de chakoudo sur une feuille d'ivoire, pour l'autre. Foutchi-kachira en chibuitchi, finement gravés de paysages, avec un petit cartouche ciselé d'une divinité dansante. Le bout de sabre, qui est en chakoudo avec incrustations de bambou en or, porte la signature : *Goto Mitsu-ichi* et le manche du kodzuka, dont la lame porte une très fine gravure de dragon émergeant des flots, est signé *Rakouçaï*.

765. Petit sabre, dont le fourreau est de laque noir, décoré d'un semis d'aiguilles de pin. Toute la garniture est d'argent, à motif d'insectes en or et chakoudo pour les foutchi-kachira; à motif de chrysanthèmes pour la garde et le kodzuka. Le bout du fourreau est en fleur de chrysanthème et les menouki représentent, en or et argent, l'un une libellule, l'autre une sauterelle. La lame est emmanchée dans une monture d'or.

Signature sur la lame du kodzuka : *Séki Kanéyouki.*

766. Petit sabre, dont la poignée, en laque brun, figure une tresse sur fond de galuchat. Fourreau annelé en laque noir à motif de méandres. L'anneau est en argent ciselé de vagues; les autres pièces de la garniture sont en fer, avec incrustations d'or sur le manche du kodzuka.

767. Petit sabre à poignée de bois, imitant une tresse, et dont le fourreau en laque mat simule un cuir gaufré. La garniture est en fer damasquiné ou frotté d'or, à motif de dragon, d'oiseaux et d'arabesques, excepté les kodzuka et les kogaï, qui sont d'argent ciselé d'un motif de vagues, et les menouki qui représentent des dragons enroulés en or plein.

768. Sabre à poignée de galuchat recouverte d'une tresse. Fourreau en laque noir, strié de veines en léger relief, anneau d'attache et bout de sabre en argent simulant chacun une feuille de lotus. Les autres pièces sont en chibuitchi. Garde gravée et ciselée, représentant un tronc d'arbre, avec, en incrustations de bronze et d'or, une guêpe et une plante grimpante. Foutchi gravé de deux figures de voyageurs dans un paysage rocheux. Pommeau ciselé en fort relief d'un buste d'ascète bouddhique rehaussé d'incrustations d'or. Menouki formé de deux médaillons de

cuivre, où sont figurés en métaux divers des sites montagneux. Kodzuka à manche incrusté de deux fleurs en argent, bronze et or, et à lame signée.

<small>Signature sur le manche du kodzuka : *Miyotchinn*.</small>

769. Petit sabre à poignée de bois simulant une tresse. Tous les détails de cette pièce, dont l'exécution est poussée au suprême raffinement d'une ciselure nerveuse et souple, concourent à évoquer le motif printanier cher aux artistes japonais. Sous les cerisiers fleuris, des chevaux broutent ou prennent leurs ébats. Le fourreau, recouvert lui-même d'une écorce de cerisier, ne comporte d'autre décoration que le jeu naturel des veines et des nœuds, et contraste, par sa rusticité, avec la richesse de la garniture d'argent incrustée d'or et de chakoudo. La lame est creusée d'un cartouche, offrant une branche de cerisier fleuri.

770. Petit sabre, dont la poignée en corne simule une tresse, et dont le fourreau de laque noir imite un bois veiné. Toutes les pièces de la garniture, en argent avec parties dorées, sont très finement ciselées d'un décor de chrysanthèmes, excepté les ménouki en or, qui représentent chacun une fleur de pivoine.

771. Poignard, par **Gamboun**, en bois naturel, incrusté de métaux variés. Sur un fond ridé et noueux, comme un vieux tronc desséché, quelques fourmis, au corselet de bronze ou d'argent, aux pattes d'or, courent, poussent leurs œufs, pénètrent dans les fentes du bois. Des incrustations de cuivre et de bronze figurent, à l'extrémité du fourreau, une branche de pin avec ses aiguilles, et un motif analogue est répété sur le côté. L'ivoire de l'anneau d'attache et le foutchi en fer sont à motifs de bambou, tandis que le pommeau, en fer, et le kodzuka, qui

est en bois à l'imitation du fer, suggèrent un effet nocturne, en offrant, dans un relief extrêmement doux, le vol d'oies sauvages devant une pleine lune d'argent.

Cette pièce représente, sous une apparence fruste, une des œuvres exquises du maître, par le charme de sa distinction et la grâce parfaite de son exécution, qui s'affirment jusque dans les moindres détails.

772. Petit sabre dont la poignée est couverte d'une tresse en osier laqūé noir. Fourreau en bois naturel à garniture d'argent, avec une tige de millet incrustée en or sur le kogaï et le kodzuka.

Signature du kogaï : *Itchisaï Tômio*.
— du kodzuka : *Oumriuchi Teï-itchi*.

773. Petit sabre à poignée en bois, gravée de stries horizontales. Fourreau en laque mordorée avec, pour applique, une pivoine d'argent ; le même motif se retrouve sur la poignée pour former les ménouki. Les autres pièces de la garniture sont d'argent, gravé de fleurettes et d'herbes.

774. Petit sabre à la poignée de galuchat, enroulée d'une tresse. Fourreau en laque d'aventurine, décoré d'un semis de feuilles d'érable. Toutes les pièces de la garniture, qui est en fer rehaussé d'or, portent ce même motif répété, excepté les ménouki, qui figurent deux sangliers. L'anneau intérieur, en or, est ajouré d'un *Mon* seigneurial, et la lame est creusée sur les deux faces d'une large rigole.

Le kodzuka porte la signature : *Yatsugou*.

775. Grand sabre à fourreau annelé, laqué noir uni. A part les ménouki — deux dieux du bonheur — qui ornent la poignée de galuchat blanc, toutes les pièces de

la garniture sont en fer incrusté d'émaux translucides, de la qualité la plus pure, enchâssés en de l'or. Ces émaux ornent de petits médaillons de formes variées, qui portent de minuscules dessins d'arbres au milieu d'un semis d'ornements. Pièce de haute distinction.

776. Petit sabre à poignée et fourreau en os; le fourreau simule, par le jeu naturel de la matière, autant que par le travail de l'artiste, un tronc noueux de vieux cryptomeria, dont une branche coudée se détache pour former l'anneau du sabre; au pied de l'arbre est sculpté le seninn Gama tenant son crapaud. La poignée est sculptée d'un motif de flots et d'attributs.

Signature : *Ominn Taï*.

777. Sabre de médecin, en bois naturel, sans simulacre de poignée ni de garniture, excepté aux extrémités, et portant trois libellules aux ailes d'étain en incrustations d'ivoire rehaussé de laque d'or, deux appliques en bronze, or et chakoudo, et une branche d'érable aux feuilles laquées or et rouge. Des vers du poète *Bachio* sont entaillés dans le bois.

778. Sabre de médecin, en bois naturel incrusté. Tous les ornements se rapportent à ce vieux conte japonais de la marmite qui se transforme en blaireau. Sur le bout de la poignée le prêtre, à qui l'aventure arrive; comme ménouki, le domestique qui s'enfuit; à l'endroit habituel de la garde, la marmite, figurée en très forte saillie d'argent, où déjà se dessinent la tête et les pattes de l'animal; l'entrée du kodzuka est ornée du chapelet du prêtre, et enfin, du bout inférieur du faux sabre sort, comme d'une cavité, le blaireau complète-

ment formé. Kodzuka à manche d'argent, ciselé d'un aigle sur un haut rocher. Sa lame est finement gravée du groupe des six poètes au-dessus duquel s'inscrivent de longues poésies. La pièce elle-même porte, gravée dans une plaque de métal, une poésie ayant trait au blaireau et au renard.

<div style="text-align:center">Le kodzuka est signé : *Itchitochi Chinno*.</div>

779. Deux sabres de médecin, de bois jaune ; l'un, gravé de pins et de bambous, a pour garniture des pièces en ivoire et bois sculpté, où sont représentés des coqs, une cigogne, une tortue et le lapin courant sur les eaux ; l'autre s'enrichit, dans une exécution très parfaite, d'un enroulement de dragons au milieu des nuages.

GARDES DE SABRE EN FER

780. Garde en fer, offrant, dans un riche décor, la représentation d'une légende bouddhique. Devant la mer agitée battant un rocher où pousse un arbre, un guerrier sauve des eaux un autre personnage, pendant qu'un dieu apparaît sur un nuage. Au revers, une cascade coule entre des rochers.

« Un travail de fer, exécuté avec une richesse d'or et d'argent, avec un relief, avec une profondeur d'entaille tout à fait extraordinaires. »

Signature en deux cartouches, l'un d'or et l'autre d'argent : *Itshihosaï Naoyochi.*

781. Garde en fer martelé, incrusté en chakoudo et en bronze des attributs de la danse de Nô : coiffure, masque, éventail, parmi un semis de feuilles d'érable.

Signature : *Koto.*

782. Garde en fer, presque entièrement damasquinée, sur les deux faces et sur la tranche, d'un motif de bambous et de branches fleuries. La partie inférieure de la garde est ajourée en treillage.

783. Garde en fer, ajourée, formée par un cercle nettement évidé, qui encadre un motif de navet avec son feuillage souple et touffu. Trois rats prennent leurs ébats sur la racine, déjà partiellement rongée par eux.

Signature : *Kobayachi Yasouké Motokiyo.*

784. Garde en fer. En relief de bronze, avec des incrustations d'or, une grosse branche sur laquelle est posé un **héron** d'argent.

785. Garde en fer ciselé et incrusté sur les deux faces d'un lotus fleuri au bord d'un ruisseau.

Signature : *Itsuriuken Mibokou.*

786. Garde en fer martelé, représentant, en incrustations de divers métaux, des roseaux couverts de neige, cependant que deux oies descendent vers le marais, au-dessus duquel brille le mince croissant d'argent de la lune.

Signature : *Ghekko.*

787. Garde en fer poli, ciselé sur les deux faces d'un lotus où s'abrite un héron.

Signature : *Osawa Hokiyo.*

788. Garde en fer plein. Elle porte en haut relief d'argent et de bronze, d'une touche puissante, une langouste et des coquillages parmi des herbes marines.

Signature : *Omori Yeichiou.*

789. Garde en fer, ajourée, formée par l'arabesque très souple d'une tige fleurie de chrysanthème.

Signature : *Yukinori.*

790. Garde en fer ciselé et ajouré, formée d'une langouste dont les antennes rejoignent la queue, donnant ainsi le pourtour circulaire de la garde.

Signature : *Sakouma Nobouhidé.*

GARDE EN FER
n° 820
DU CATALOGUE.

GARDE EN FER
n° 790
DU CATALOGUE.

GARDE EN FER
n° 799
DU CATALOGUE.

GARDE EN FER
n° 792
DU CATALOGUE.

GARDE EN SENTOKOU
n° 860
DU CATALOGUE.

GARDE EN FER
n° 791
DU CATALOGUE.

784. Garde en fer. En relief de bronze, avec des incrustations d'or, une grosse branche sur laquelle est posé un héron d'argent.

785. Garde en fer ciselé et incrusté sur les deux faces d'un lotus fleuri au bord d'un ruisseau.

Signature : *Itsuriuken Mibokou.*

786. Garde en fer martelé, représentant, en incrustations de divers métaux, des roseaux couverts de neige, cependant que deux oies descendent vers le marais, au-dessus duquel brille le mince croissant d'argent de la lune.

Signature : *Ghekko.*

787. Garde en fer poli, ciselé sur les deux faces d'un lotus où s'abrite un héron.

Signature : *Osawa Hokiyo.*

788. Garde en fer plein. Elle porte en haut relief d'argent et de bronze, d'une touche puissante, une langouste et des coquillages parmi des herbes marines.

Signature : *Omori Yeichiou.*

789. Garde en fer, ajourée, formée par l'arabesque très souple d'une tige fleurie de chrysanthème.

Signature : *Yukinori.*

790. Garde en fer ciselé et ajouré, formée d'une langouste dont les antennes rejoignent la queue, donnant ainsi le pourtour circulaire de la garde.

Signature : *Sakouma Nobouhidé.*

GARDE EN FER
n° 820
du Catalogue.

GARDE EN FER
n° 790
du Catalogue.

GARDE EN FER
n° 799
du Catalogue.

GARDE EN FER
n° 792
du Catalogue.

GARDE EN SENTOKOU
n° 860
du Catalogue.

GARDE EN FER
n° 791
du Catalogue.

GARDE EN FER	GARDE EN SENTOKOU	GARDE EN FER
n° 791	n° 800	n° 792
DU CATALOGUE.	DU CATALOGUE.	DU CATALOGUE.

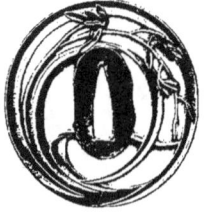 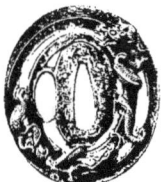 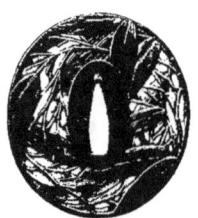

GARDE EN FER
n° 191
DU CAYLOUSE.

GARDE EN SANTOKOU
n° 890
DU CAYLOUSE.

GARDE EN FER
n° 193
DU CAYLOUSE.

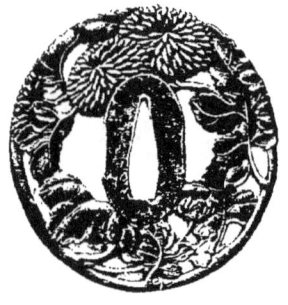 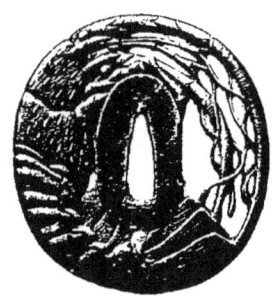 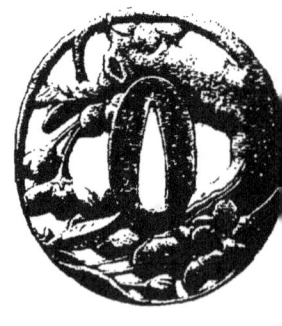

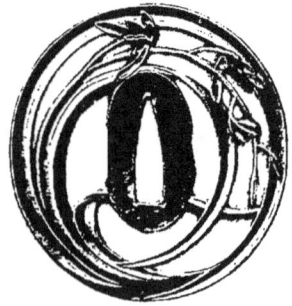 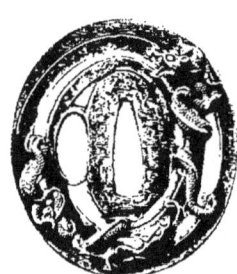 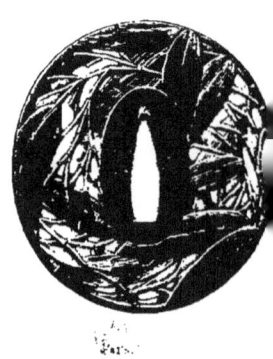

791. Garde en fer repercé et ciselé, formée de l'enroulement de branches de bambou enchevêtrées.

 Signature : *Nakahara Yukinori.*

792. Garde en fer, circulaire et ajourée. Elle est formée par un enroulement extrêmement souple d'une plante d'iris fleurie.

 Signature : *Tochisada.*

793. Garde en fer, ajourée, formée d'un entrelacs de feuilles de bambou.

 Signature : *Sakuma Nobouhidé.*

794. Garde en fer, très finement repercée d'un dessin vermiculé au milieu duquel quatre formes monstrueuses sont réservées. — Beau travail anonyme.

795. Garde en fer, ajourée. L'arabesque représente un crabe entouré d'herbes.

796. Garde en fer, ajourée, simulant des feuilles de lotus rongées par les insectes.

 Signature : *Hisatsugo, de Tcho-Chiou.*

797. Garde quadrilobée en fer et entièrement ciselée dans la masse, faces et revers, des branches touffues d'un vieux pin.

 Signature : *Massatchika.*

798. Garde circulaire, en fer découpé et ciselé sur les deux faces d'un oiseau de Hô planant.

 Signature : *Kawajigou no jo Tomotchika.*

799 Garde en fer, ajourée, dont l'arabesque est formée d'un cerisier fleuri, d'une exécution très souple.

Signature : *Sunagawa Massakitshi.*

800. Garde en fer, ajourée, formée de feuilles de plantes aquatiques, incrustées d'or.

Signature : *Siyouken.*

801. Garde en fer, ajourée, formée d'un enroulement de deux feuilles d'eau avec leurs tiges.

Signature : *Siyouken.*

802. Garde en fer, ajourée, formée de fleurs de prunier se touchant par les pétales; ceux-ci sont par endroits frottés d'or.

Signature : *Massayuki.*

803. Garde en fer repercé et puissamment ciselé d'un enroulement formé par une tige d'iris et sa fleur.

804. Garde en fer repercé et ciselé, offrant des fleurs de chrysanthème sur un fond de roseaux. La garde est dorée au pourtour et porte, en incrustation d'argent, un cachet.

Signature : *Tetsughendo Naochighé.*

805. Deux gardes en fer ajouré : 1° garde dont les ajours sont formés par la ramification touffue d'un pin. Pourtour damasquiné d'or; 2° garde formée d'un semis de quatre branches de prunier fleuries.

Signature : *Tochimassa.*

806. Garde en fer, ciselée d'un cheval lancé au galop et se retournant vers deux rats qui courent sur la tranche de la garde.

Signature : *Kaminori.*

807. Garde en fer. Le décor, d'un puissant relief, qui couvre les deux faces, représente le dieu Sousano-ô debout, sur le rocher, au moment où il va abattre les sept têtes du dragon, pour lequel il avait préparé les sept jarres de vin.

« L'assouplissement du fer dépasse tout ce qu'on peut imaginer dans cette garde, belle comme les plus beaux travaux de ferronnerie du xvie siècle, et la noble petite silhouette du dieu guerrier, posé sur un pied, vous fait involontairement penser à une figurine de Médor, au moment de délivrer Angélique de son monstre. »

Signature : *Tetsughendo Okamoto Naochighé*.

808. Garde en fer, portant, en relief, un dragon d'argent, se déroulant à travers les nuages, face et revers.

Signature : *Morito Kinobou*.

809. Garde en fer, gravée et creusée, avec une grande maîtrise, d'un vol de libellules.

Signature : *Haghi Massataka de Nagato*.

810. Garde en fer ciselé et incrusté d'argent et d'or. Le dieu des tempêtes, sortant de la nue, déchaîne le vent par les deux ouvertures de son outre, et l'on voit au revers les branches d'un pin tordues et des eaux soulevées par la violence de la tempête.

811. Garde en fer ciselé. La grosse Chimère, posée sur un rocher, regarde si son petit que, d'après la légende, elle vient de précipiter dans l'abîme, parviendra à remonter.

Signature : *Massayuki*.

812. Garde en fer, décoré, en chakoudo incrusté d'or, d'une grosse mouche en relief.

En incrustation au relief d'or, une poésie en caractère archaïque : « La cigale chante sur un viel arbre. »

Cachet : *Yeizui*.

813. Garde en fer, sertie de bronze rehaussé de légers frottis d'or, damasquiné et ciselé de fleurs et de feuillages couvrant entièrement les deux faces.

Signature : *Goto Tsunémassa*.

814. Petite garde lobée, en fer, décorée, en incrustation d'or, d'un dragon, dont la queue traverse la garde et reparaît au revers.

815. Garde en fer, avec un renflement en forme de bourrelet au pourtour. Sur les deux faces, incrustations ciselées, en relief, de pivoines épanouies et d'un papillon.

816. Garde en fer plein, incrusté de bronze. Elle simule un bois pourri, traversé par un long mille-pieds en relief, au milieu de tuiles de toitures.

817. Petite garde en fer, incrustée en relief de divers métaux, de fleurettes et d'un oiseau posé sur une branche.

818. Garde en fer, ajourée, avec parties dorées. Deux senninn, accompagnés d'un tigre, sont arrêtés dans un site agreste, près d'une cascade.

Signature : *Nomoura Kanénori Senyeishi*.

819. Garde en fer plein, décorée en reliefs d'argent et d'or d'un coq avec sa poule et ses poussins.

820. Garde en fer, orné d'un motif de chrysanthème en fleur, ciselé à même le fer.

821. Petite garde en fer, ciselée et incrustée, d'un prunier fleuri, au pied duquel poussent des herbes en fleur.

Au revers, parmi de petites incrustations d'or et d'argent, un cartouche.

Signature : *Otetsu Sanjin.*

822. Petite garde en fer, autour de laquelle s'enroule un serpent qui se mord la queue.

Signature : *Itchiriu Tomoyochi.*

823. Garde en fer, ciselée d'un gros poisson nageant au milieu des flots.

Signature : *Yuki Mitsusaku.*

824. Garde en fer; sur un fond granulé se détache, en léger relief, une souple libellule.

Signature : *Massaharou.*

825. Deux gardes de sabre en fer plein : 1° garde décorée, en incrustations diverses, de deux perdrix parmi de petites herbes, et, au revers, d'un insecte sur un roseau ; 2° garde ronde, sur laquelle se voient, dans une anfractuosité de rocher, deux senninn dont l'un laisse échapper de sa sébille le dragon légendaire. La tête de l'autre personnage est d'un très remarquable modelé en argent. Au revers, une cascade se jette dans une mer écumante.

Signature : *Ihozoui.*

826. Petite garde en fer, ovale, cerclée d'une bordure dorée en forme de bourrelet, qui est richement ornée de pivoines d'or et d'argent.

827. Deux gardes de sabre en fer: 1° garde ajourée, formée par l'enroulement de trois éventails à incrustations d'or, diversement disposés ; 2° garde en fer plein, portant en relief un décor de roseaux, et sur l'autre face un vol de deux oies sauvages.

828. Deux gardes en fer plein : 1° garde décorée, en relief léger, d'iris en fleur.

<p style="text-align:center">Signature : *Minamato Sadamassa Bounriusai*.</p>

2° Garde quadrilobée, à incrustations d'or et d'argent; un rat cherche à atteindre une tête de hareng, qui se trouve piquée, au-dessus de lui, à une branche d'arbre.

<p style="text-align:center">Signature : *Kòriusaï*.</p>

829. Deux gardes de sabre en fer plein : 1° garde offrant, en reliefs incrustés de métaux divers, deux bateleurs en costume de peuple étranger ; 2° une garde incrustée, en divers métaux, d'une famille de cigognes.

<p style="text-align:center">Signature : *Otsuki-Mitsuhiro*.</p>

830. Deux gardes de sabre en fer plein : 1° garde en fer plein, offrant un vol d'oies au-dessus d'un marais et un cerisier en fleur ; 2° garde quadrilobée. Au premier plan une grosse aubergine, en relief de chakoudo et, tout au loin, le sommet d'argent du Fouji qui émerge; tronc de cryptoméria au revers.

<p style="text-align:center">Signature : *Yetshisen Taijo Nagatsuné*.</p>

831. Garde en fer, quadrilobée, décorée, en incrustations d'or, d'une liane fleurie.

832. Garde en fer, ajourée. Elle est faite de l'enroulement, un peu en forme de losange, d'un dragon se mordant la queue.
 Signature : *Kinaï*.

833. Garde en fer, ciselée d'un gros tronc de pin, d'où un serpent s'apprête à bondir sur un crapaud figuré au revers. Les deux animaux sont en relief de bronze incrusté.
 Iwamoto Konkwan.

834. Garde en fer, imitant, par un simulacre de veines, une vieille planche de bois. Une mouche, faite en relief de chakoudo incrusté d'or, y est plaquée.
 Signature : *Tansouichi Jankei*.
 Cachet : *Tansoui*.

835. Garde en chibuitchi, décorée, en gravure et incrustation d'or, d'un chrysanthème fleuri, au-dessus duquel vole une abeille.

836. Deux gardes en fer plein : 1° garde martelée et à reliefs incrustés. Lotus dans un marais où un héron vient s'abattre ; 2° garde en fer, entièrement recouverte sur les deux faces d'une ciselure de fleurs de cerisier.

837. Garde en fer, décorée, en gravure, du mont Fouji au sommet d'argent. Quelques arbres au premier plan.
 Signature : *Hakouô, âgé de 74 ans*.

838. Deux gardes de sabre en fer plein : 1° garde ciselée d'un tronc de prunier dont les fleurs, à peine écloses, sont incrustées en argent ; 2° garde décorée en gravure d'un tronc de cryptoméria.
 Signature : *Seiriuken Yeiju*.

839. Deux petites gardes de sabre : 1° petite garde ovale en fer, décorée, en relief frotté d'or et en incrustation d'argent, d'une libellule ; 2° petite garde en fer ciselée. Lotus au bord d'un ruisseau.

 Signature : *Sanzoui*.

840. Deux gardes de sabre en fer plein : 1° garde à surface irrégulière, comme modelée à dépressions; au milieu de rochers, de nuages et de cascades serpente un dragon ; quelques incrustations d'or.

 Signature : *Shôzoui*.

 2° Garde ronde, ciselée dans la masse d'une mer furieuse où s'agitent deux immenses dragons.

 Signature : *Tetsughendo Naôchighé*.

841. Deux gardes de sabre en fer : 1° petite garde ovale dont le renflement au pourtour représente les branchages d'un cryptoméria.

 Signature : *Okada Massatoyo, à 62 ans*.

 2° Garde en fer, dont l'ornementation, ciselée dans la matière, représente un gros cryptoméria, derrière les branches duquel apparaît le disque doré de la lune. Au revers, fleurettes de cerisier au fil de l'eau.

 Signature : *Naoyochi*.

842. Deux gardes de sabre en fer incrusté : 1° une garde ciselée en relief d'une selle, d'une cravache et de feuilles ; 2° garde en fer, sur laquelle, en relief, un montreur de singe marche en regardant la lune qui sort des nuages.

843. Deux gardes de sabre en fer ajouré : 1° garde dont les fines découpures imitent les mailles d'un filet, au-dessus

duquel, en appliques d'or ou d'argent, de petits oiseaux, volant; 2° garde formée d'un enroulement de fleurs.

Signature : *Massakata de Bouchi.*

844. Deux gardes en fer plein : 1° une garde, affectant la forme classique du pot à saké avec, au col, une incrustation qui simule le débordement du liquide.

Signature : *Naoyetsu.*

2° Une garde, incrustée en relief d'argent d'un motif de cigogne.

Signature : *Otsuriuken Mibokou.*

845. Trois gardes en fer : 1° garde gravée et ciselée, en relief, d'un cerisier fleuri.

Signature : *Tomotsugu..*

2° Garde, ornée en relief d'une grande oie sauvage qui s'ébat sur un étang.

Signature : *Banchuken.*

3° Garde représentant un coin de jardin, sur lequel donne une fenêtre circulaire à treillages de bambou. En avant, le réservoir d'eau dans un tronc d'arbre, au-dessus duquel une araignée a tissé sa toile. Prunier en fleur au revers.

Signature : *Kawaji Tomotomi.*

846. Deux gardes de sabre : 1° petite garde quadrilobée, en fer, ciselée de flots stylisés, sur lesquels est jeté cinq fois le *Mon* au paulownia; 2° petite garde ajourée, dont l'arabesque est formée par une cosse de fèves, garnie de ses feuilles.

847. Deux gardes en fer plein : 1° garde à surface granulée, sur laquelle une araignée poursuit une mouche, les deux insectes représentés en haut relief de chakoudo incrusté et d'argent.

 Signature : *Nakagawa Yochiharou*.

2° Garde ciselée, représentant le démon du tonnerre, faisant éclater l'orage sur le mont Fouji et sur la mer.

 Signature : *Hamano Hoȝoui*.

848. Trois gardes de sabre en fer plein : 1° garde, décorée, en incrustations de divers métaux, d'une pivoine en fleur; 2° garde lobée, ciselée d'un prunier dont les fleurs sont d'argent incrusté; 3° garde ronde, sur laquelle courent trois tortues ciselées dans la masse.

 Signature : *Nobouhidé*.

849. Trois gardes de sabre en fer : 1° petite garde quadrilobée, décorée, en relief de divers métaux, d'une construction de temple, précédée d'un Toriï; 2° garde lobée en fer plein et incrustée de tresses de cuivre ; 3° garde, dont le bord circulaire encadre un motif ajouré, qui représente un vieux pin.

 Signature : *Sunagawa Massakitchi*.

850. Garde quadrilobée, en fer ciselé, portant en relief, sur une face, un fantôme grimaçant et, sur l'autre, le malicieux blaireau légendaire parmi des herbes.

 Signature : *Tsukiya Massatchika*.

851. Garde en fer. Un gros aigle, en vigoureuse incrustation d'or, fond sur un singe, caché dans une anfractuosité de rocher.

 Signature : *Itchijosai Hirotochi*.

852. Garde en fer, décorée, en relief et incrustations de divers métaux d'une scène prise dans un conte populaire. On voit un pêcheur interpeller une tortue marine qui s'avance vers lui; au revers, en or, la lune à demi cachée par un nuage.

Signature : *Nagata Ikkin.*

853. Garde en fer, imitant un bois pourri, et décorée, en relief d'argent et d'or, d'un iris sur une des feuilles duquel glisse un colimaçon.

Signature : *Natsuô.*

GARDES DE SABRE

MÉTAUX DIVERS

854. **Yassutchika**. — Garde en sentokou, ajourée, gravée et incrustée. Au milieu des herbes, sous la lumière de la lune, à demi cachée par des nuages, se silhouette, en découpage, un lapin assis, l'oreille dressée. Pièce originale du maître, dont trop d'imitations ont jusqu'à présent paru dans les collections.

 Signature : *Yassutchika*.

855. Garde en bronze décorée, en léger relief et gravure, d'un héron debout sur une patte dans un marais, parmi des herbes.

 Signature : *Kensendo*.

856. Petite garde en bronze martelé, décorée, en relief de divers métaux, de canards mandarins dans les roseaux, sous le croissant de la lune.

857. Petite garde en bronze, ajourée, et formée d'un serpent enroulé.

 Signature : *Kouaiyoyen Chikacho*.

858. Garde en sentokou incrusté, sur les deux faces, en or, chakoudo, bronze rouge et argent, d'un plant de pivoines fleuries.

 Signature : *Gwaïyoundo Hamano Kôzoui*.

859. Deux gardes de sabre en sentokou : 1° une garde, incrustée en relief de chakoudo, d'une chauve-souris volant dans le ciel.

 Signature : *Toou.*

 2° Une petite garde ovale offrant, en haut relief d'argent et de bronze, un tronc de prunier fleuri.

 Cartouche : *Shomiyo, âgé de 62 ans.*

860. Garde en sentokou, ajourée. Autour des bandes de métal, ménagées par les évidages elliptiques de la garde, s'enroulent, se tortillent et se hissent trois dragons, étonnants de souplesse et de vie.

861. Garde en bronze ajouré, formée d'une multitude de petits singes gambadant en des poses variées à l'infini.

 Signature : *Mitsuhiro.*

862. Garde de sabre en sentokou ajouré. Un personnage étendu sous un bambou neigeux, un livre à la main. C'est l'histoire de ce jeune lettré pauvre de la Chine, qui profitait de la clarté qui émanait de la neige pour compléter ses études.

 « Un chef-d'œuvre d'agencement et une étude pleine de naturel, donnant à voir, au revers, l'abandon souple d'un dos d'homme plongé dans une lecture attachante. »

 Cachet : *Chôsui.*

863. Garde quadrilobée en sentokou, dont l'arabesque est formée de deux aubergines ajourées.

 Signature : *Massanaô.*

864. Deux petites gardes de sabre : 1° petite garde en sentokou, de forme ovale et lobée, décorée, en relief de chakoudo, d'or et d'argent, de deux oies piquant droit sur un marais planté de roseaux; 2° petite garde d'argent, de forme ovale, richement ornée d'un site où croissent des cryptomérias au bord de la mer. Au loin, quelques voiles de bateau et dans les nuages deux petits oiseaux.

Signature : *Hoansaï Jumeï*.

865. Garde en chibuitchi gravée et ciselée. Deux philosophes chinois devisent sous un arbre, un rouleau d'écritures à la main. Fond martelé.

Signature : *Itchisan Dojo*.

866. Garde en chibuitchi, richement incrustée d'or, de chakoudo et de bronze. Un héros, du haut d'un rocher, s'apprête à combattre un grand dragon dont la tête, en sortant des flots furieusement soulevés, crache la tempête par son haleine, simulée sur le métal de la garde par une poussière d'or. Des éclairs d'or sillonnent face et revers.

Signature : *Omori Yochihidé*.

867. Garde en sentokou, décorée en incrustations d'un martin-pêcheur perché sur un roseau.

Signature : *Guanyeichi Teinen*.

868. Garde en chibuitchi, décorée en incrustations de divers métaux, d'un bambou et d'un coq avec sa poule et ses poussins, au bord d'un ruisseau.

Signature : *Jurinsai Yochikiyo*.

869. Garde en chibuitchi, ciselée et incrustée d'un faucon à l'affût sur un cryptoméria, dont une branche se prolonge au revers de la garde.

« Un travail de la plus fine ciselure et digne d'être mis à côté de la ciselure des plus délicats bijoux de l'Occident. »

Signature : *Jukwakouchi Itchigouro Tadayochi.*

870. Garde en chibuitchi, décorée en relief de divers métaux, sur la face, d'un guerrier chevauchant sur une route escarpée et, au revers, de deux grands arbres au bord d'un torrent.

Signature : *Iyounsaï Hirotchika.*

871. Petite garde hexalobée, en chibuitchi, décorée sur les deux faces, en relief d'argent et d'or, de fleurettes d'argent, dont le cœur est formé de pierres de couleur; un papillon vole sur elles au bord d'un ruisseau.

Signature : *Tchikanobou.*

872. Deux gardes de sabre : 1° petite garde en chibuitchi, décorée, en relief de divers métaux, d'un bambou où s'agrippe un petit oiseau.

Signature : *Tshikoujòken Gwenju.*

2° Garde argentée à surface granulée, sur laquelle, incrusté en relief d'argent, un héron est prêt à s'abattre dans les roseaux.

Signature : *Shunmeï Hoghen.*

873. Petite garde en chibuitchi en forme de losange, décorée, en incrustations, d'un paysage qui représente l'île sacrée

de Yénoshima. Au revers, en très doux relief, le Fouji entouré de nuages, d'inscriptions et de cartouches en incrustations d'or.

Signature : *Jukwakou, d'après le dessin de Hoyoun Yeisen.*

874. Garde en chibuitchi, dont le décor, en incrustations de plusieurs métaux, figure toute la troupe des huit dieux du bonheur, en voyage. Ils descendent la pente du Fouji. Le terrible Bishamon a cédé à la belle Benten Sama son cheval, que Daïkokou conduit par la bride. Les autres dieux l'entourent, excepté le bonhomme Hotei qui, fatigué, traîne loin derrière.

Signature : *Hamano Kouzuï.*

875. Garde en chibuitchi, décorée en léger relief, et en incrustations de divers métaux, d'un rocher sur lequel s'abattent des cigognes; au revers, un arbuste sur un rocher au bord de la mer et une tortue marine.

Signature : *Massakaghé.*

876. Petite garde en chibuitchi, décorée, sur la face, en relief de divers métaux, d'une cigogne planant et, au revers, très finement gravée, d'une foule de personnages dont l'attitude dénote une violente stupéfaction.

Signature : *Hirosada.*

877. Garde en argent grenu, quadrilobée, richement décorée en relief et incrustations d'argent vif, d'un couple de faisans, picorant au pied d'un prunier fleuri.

« Une garde d'un travail, d'un précieux, d'un coloris, si l'on peut dire, qui défie toute notre armurerie moderne. »

Signature : *Mikami Yochihidé.*

878. Garde en bronze, dont les deux faces imitent un fin clissage, sur lequel sont réservés des cartouches de chibuitchi, gravés d'animaux chimériques ou de fleurs.

 Signature : *Tsutchiya Kounitchika, ciseleur.*

879. Garde en chakoudo, dont le décor, en relief ou ciselure, représente le légendaire Shôki, poursuivant un diablotin, qui se précipite par le trou pratiqué dans la garde pour passer le kodzuka.

 Signature : *Reifoudo Kouankei Shôzui.*

880. Garde en chakoudo ciselé, entièrement décorée en relief, sur les deux faces, d'un grand paysage montagneux de la Chine, au bord d'un lac; de nombreux temples émergent derrière les rochers, et les eaux s'animent de barques remplies de monde.

 Signature . *Tohira.*

KODZUKA ET KOGAÏ

881. Kodzuka à manche de chibuitchi granulé, portant, ciselé en relief, un grand coq chinois de très belle allure, dont la queue se termine en gravure au revers du manche.

<small>Signé : *Itchijosaï Hirotochi.*
Signature de la lame : *Chiẓousaburo Minamoto Kanéouji.*</small>

882. Kodzuka à manche de fer, richement orné en incrustations d'argent et de bronze, d'une scène bouddhique. C'est un bonze apparu sur un nuage et agitant une cloche, vers qui un diable tend les bras dans une posture suppliante. Sur la lame est, légèrement évidé, en gouttière, un cartouche portant, en incrustations d'or, l'inscription : *Naboukouni Yochimassa.*

<small>Signature : *Toriou Ken Nagayochi.*</small>

883. Kodzuka à manche de fer incrusté, en relief de chakoudo, d'un oiseau de proie sur un perchoir, guettant un moineau qui s'envole. Sur la lame est gravée une ornementation de style bouddhique.

884. Kodzuka à manche de fer à émaux translucides. Une branche coupée de prunier fleuri, piquée dans un vase, dont le pied a la forme d'un crapaud.

<small>La lame est signée : *Masatsuné.*</small>

885. Kodzuka à manche de chibuitchi, ciselé en relief d'une divinité, en riche costume chinois, qui tient une branche dans sa main. Une des faces de la lame est entièrement

couverte en gravure d'une inscription composée d'une infinité de minuscules caractères et d'un groupe de personnages, qui semblent représenter les six célèbres poètes.

> Signé : *Hamano Kouzuï.*
> La lame porte : *Munétchika.*

886. Kodzuka à manche de chibuitchi, ciselé en relief d'un bœuf monté par un enfant qui joue de la flûte.

> Signé : *Itchi no Miya Naôhidé.*
> Sur la lame est gravée une ornementation bouddhique.

887. Kodzuka à manche annelé et richement damasquiné. Dans une partie plane on voit un martin-pêcheur sur une branche. Sur la lame, dans un cartouche, un paysage aquatique avec des grues en incrustations d'or.

> La lame est signée : *Oumétada.*

888. Kodzuka à manche de fer, avec une libellule incrustée en relief d'or. Une face de la lame est entièrement couverte par une très fine gravure d'inscriptions, de cartouches portant des caractères et d'un groupe de personnages.

889. Kodzuka à manche de chibuitchi, portant sur une face, en relief de bronze, un pêcheur qui s'empare d'une pieuvre. La scène se continue au revers du manche, en travail de gravure. On y voit accourir l'enfant du pêcheur, émerveillé de la capture, laissant là son panier sur le sable de la plage, où s'avancent les flots de la mer montante.

> Signé : *Hirotochi.*
> La lame est signée : *Kawaoutchi no Kami Kounisuké.*

890. Kodzuka à manche de chibuitchi, décoré en un très remarquable travail de gravure et de ciselure d'un philosophe un outil d'ouvrier à la main.

> Sur la lame, deux cigognes sont gravées, ainsi qu'une inscription :
> *Itsuriuken Mibokou, d'après un dessin de Sechiu.*

891. Kodzuka à manche de chibuitchi granulé, portant ciselée en relief d'argent une cigogne volant les ailes déployées.

> Signé : *Hamano Kouzuï.*
> La lame porte : *Sanpo Tajima no Kami Kanémitsu.*

892. Kodzuka à manche de sentokou strié, portant, ciselés en relief de chakoudo, de bronze et d'argent, une branche de cerisier fleuri et le croissant de la lune.

> Sur la lame : *Mino no Kami Foujiwara Massatsuné.*

893. Kodzuka à manche de chibuitchi, portant incrustés en relief d'or, d'argent et de bronze, deux cailles et des régimes de maïs.

> Signé : *Nakajima-Harouchidé.*
> La lame est signée : *Massatsuné (1804). Fait en hiver à l'époque de Bounsei.*

894. Kodzuka à manche de chibuitchi, portant, en relief d'or, deux personnages, qui se montrent le disque d'argent de la lune derrière des branches de cryptoméria.

> Signé : *Tadayochi.*
> La lame est signée : *Foujiwara Tomochighé.*

895. Petit kodzuka à manche d'argent, ciselé, en relief, d'une branche fleurie de paulownia.

> Signé : *Mototochi.*

896. Kodzuka en fer, ciselé, en haut relief, à l'imitation d'un tronc de pin, au bas duquel se trouve couché un gros insecte, incrusté en bronze rouge.

> Signé : *Itsurioukne Massanobou.*

897. Kogaï double en chibuitchi, ciselé et incrusté, en relief d'or et d'argent, de fleurs de cerisier, entraînées par un ruisseau.

 Signé : *Tôounsaï.*

898. Deux kogaï en métaux divers : 1° l'un en chakoudo, décoré, en incrustations d'or, d'argent et de bronze, de fleurs de chrysanthème ;

 2° L'autre, petit, en fer, incrusté en or et en argent, d'un motif de roseaux fleuris, sous la lune.

 Signé : *Yassuhiro.*

899. Kogaï en chibuitchi, gravé d'une pivoine fleurie, vers laquelle vole un papillon.

 Signé : *Mitsumassa.*

900. Petit kogaï, décoré en relief d'un groupe de singes, pendus après un arbre et faisant la chaîne pour attraper la lune qu'ils croient voir (trompés par le reflet) au fond de l'eau.

 Signé : *Yassuhiro.*

901. Manche de kodzuka en sentokou granulé, incrusté en relief d'un personnage grotesque très maigre, qui semble être un bateleur.

 Signé : *Massatochi.*

902. Manche de kodzuka en fer, ciselé et incrusté d'or : le dragon dans les flots.

903. Manche de kodzuka en chibuitchi, ciselé et incrusté d'or, d'argent et de bronze. Paysage : deux personnages dans un bateau se dirigent vers la rive couverte d'arbres et de rochers.

904. Manches de kodzuka en bronze : 1° manche portant gravé, avec parties rapportées en relief, un plan de chrysanthèmes fleuris vers lequel vole un papillon.

Signé : *Tamakawa Massaharou.*

2° Manche représentant, avec les rugosités naturelles de l'écorce, un tronc de pin sur lequel une cigale s'est posée.

Signé : *Atsuhiro.*

905. Manches de kodzuka : 1° manche en chakoudo sertissant une plaque de fer sur laquelle deux moineaux sont ciselés en haut relief de bronze ; 2° manche en bronze, où se voit, de dos, un personnage en costume chinois, accompagné d'un petit garçon.

906. Manche de kodzuka, en sentokou gravé et ciselé du Chôki, qui vient de capturer un diablotin.

Signé : *Itchijoui.*

907. Manche de kodzuka, en chibuitchi, ciselé et incrusté en or de la carpe qui remonte la cascade.

Signé : *Omori Yeisho.*

908. Trois manches de kodzuka, en sentokou : 1° manche incrusté d'un cerisier fleuri.

Signé : *Massanori.*

2° Manche, portant en léger relief le senninn Gama, avec son crapaud ;

3° Manche, imitant un tronc d'arbre, où se cache un singe, que vient attaquer un vautour.

Signé : *Yassutchika.*

909. Manche de kodzuka en chibuitchi, ciselé et incrusté d'or et d'argent; le sujet représente une femme en costume de ville, portant un inro à la main.

 Signé : *Kichotei Mitsuhiro.*

910. Manche de kodzuka en chibuitchi, gravé et incrusté d'or et d'argent : deux papillons au-dessus de pivoines épanouies.

 Signé : *Goto Natsumassa.*

911. Manche de kodzuka en chakoudo et émaux translucides. Le motif représente le Fouji, ayant à sa base des rochers en reliefs d'or.

912. Manche de kodzuka en argent, richement ciselé : les flots de la mer.

913. Deux manches de kodzuka : 1° manche en chakoudo : sur fond granulé, en riches incrustations de bronze, d'argent et d'or, un plant de chrysanthèmes en fleur; 2° manche en fer, serti de cuivre. Des hérons en relief d'argent incrusté, au milieu d'un paysage aquatique, gravé dans le fer.

 Signé : *Yochihidé.*

914. Deux manches de kodzuka : 1° manche en chibuitchi, portant un insecte en relief de bronze; 2° manche en fer, portant en relief incrustées d'or deux oies parmi des roseaux.

915. Manche de kodzuka en chakoudo, incrusté en or, en d'autres métaux et en pierres de couleur, d'un inro et d'une poche à tabac, munis de leurs netsuké.

916. Petit kodzuka en argent, décoré en gravure d'un gros pin. Au revers, sont gravés un balai, un râteau et la signature.

 Signé : *Tchihô*.

917. Manche de kodzuka en sentokou, portant, en relief, le portrait d'un lutteur à mi-corps.

918. Manche de kodzuka en argent, incrusté d'émaux translucides sur or. Tuiles et liane de liserons.

919. Trois manches de kodzuka : 1° manche en fer, ciselé à l'imitation d'une vannerie et incrusté, en bronze, de chaumières dans un jardin ; 2° manche en fer où s'enlève, en relief d'argent, une pivoine, vers laquelle vole un petit oiseau ; 3° manche en chibuitchi, décoré en relief d'une forte branche de pin devant le disque lunaire.

 Signé : *Mibokou*.

920. Deux manches de kodzuka : 1° manche en fer, ciselé et incrusté d'argent et de bronze. Un ermite assis et lisant auprès d'une cascade, avec derrière lui un tigre.

 Signé : *Shôzuï*.

2° Manche en chibuitchi, offrant, en un souple relief, le senninn, dont l'haleine exhale un saint personnage.

 Signé : *Norimassa*.

921. Manche de kodzuka en chibuitchi, ciselé et incrusté, en relief de bronze, d'un petit oiseau posé sur une branche, au-dessus d'un ruisseau. Au revers, inscription.

 Signé : *Youçaï*.

922. Manche de kodzuka en fer, portant, dans un travail de ciselure et d'incrustations d'or et d'argent, un paysan jovial assis contre un rocher, auprès d'une petite cascade.

 Signé : *Ghio-ï*.

923. Manche de kodzuka en sentokou, ciselé de nodosités à l'imitation d'une branche, et incrusté en relief d'une cigale d'or.
 En incrustation d'or, inscription.

 Signé : *Rioutchikenn Yeizuï*.

924. Manche de kodzuka en chakoudo granulé, portant, en ciselure et incrustation d'or, une tortue grimpant sur un rocher qui surplombe la mer.
 Sur le revers, inscription.

 Signé : *Ghetsuko*.

925. Manche de kodzuka laqué. Le dessus, en laque d'or, est décoré et incrusté de cinq grosses fourmis noires, occupées à transporter leurs œufs.
 Le revers, laqué d'argent, représente dans un effet de nuit, une branche avec deux pommes de pin.

 Signé : *Jio-ô*.

926. Deux manches de kodzuka, l'un en fer, ciselé à l'imitation d'un vieux morceau de bois, sur lequel courent des fourmis, et l'autre en ivoire, dont les incrustations représentent des jouets d'enfant.

 Ce dernier est signé : *Kokouçaï*.

927. Manche de kodzuka monté en coupe-papier. Ce manche est de chibuitchi et porte, en gravure et en incrustation, la divinité Kouanonn, chevauchant un dragon.

928. Lot de onze lames de kodzuka.

PETITE GARNITURE DE SABRE

929. Deux pièces : 1° bout de sabre en argent ciselé, représentant une guêpe qui déploie ses ailes; 2° anneau de sabre en chibuitchi, où se voit le dieu Yébissu, qui vient de trouver un rouleau d'écriture.

NETSUKÉ

NETSUKÉ EN BOIS

930. Netsuké de lutteur, par **Gamboun**. Il est fait d'un morceau de vieux bois, qui imite une grosse fleur dans une feuille; travail d'incrustation en bronze, or et burgau, représentant une feuille de vigne, ses vrilles et ses grappes.

Sur l'autre face, la fleur, à étamines de métal, est grouillante de petites fourmis en divers métaux.

931. —— Par **Gamboun**. Un champignon, envahi de fourmis, incrustées en métaux divers.

932 —— Courtilière sur une coquille de noix.

933. —— Champignon à longue tige, sur laquelle rampe un escargot.

934. —— Feuille de lotus portant une petite grenouille.
 Signé : *Sessaï*.

935. —— Escargot dont le corps gluant, à demi sorti, se plaque sur la coquille et fait effort pour en atteindre le dessus du bout de ses cornes.
 Signé : *Toyomassa, âgé de 62 ans.*

936. —— Même motif, autrement traité.
 Signé : *Toyomassa*.

937. Netsuké représentant un dragon, à visage de femme exprimant la fureur, qui s'enroule autour d'une cloche. C'est la légende de *Kiohimé* changée en dragon et poursuivant de ses obsessions le prêtre Antchinn, qui avait cherché un refuge sous la cloche.

Signé : *Itchibounsaï*.

« L'allégorie se mêle ici à la légende et la composition cherche à rendre la laideur physique et morale que produit la jalousie chez une femme. Une femme jalouse, les Japonais l'appellent une *hanggia*, démon féminin. Rien de plus souple que l'étreinte de ce corps humain, de serpent autour de cette cloche, dans ce bois qui ne semble pas un bois, tant la sculpture en est floue, tant cela ressemble à une maquette de cire pour la fonte d'un petit bronze. »

938. —— Bonze accroupi, se grattant la jambe.

Signé : *Chioughétsu*.

939. —— Onono Komatchi, en vieille mendiante, assise au bord de la route.

940. —— Bois clair : crapaud sur un gros champignon.

Signé : *Sukénaga*.

941. —— Une cigale, posée sur un chapeau de paille aux bords déchiquetés.

Signé : *Haroumitsu*.

942. —— Noix dont toute la surface est sculptée de fleurs et de feuilles de lotus, d'un travail très souple.

943. Netsuké imitant un vieux morceau de bois pourri et criblé de trous. Une armée de fourmis, simulées à s'y méprendre en incrustations d'écaille, l'anime de ses grouillements.

944. —— Crapaud.
 Signé : *Massanao*.

945. —— Quatre petites tortues sur une grosse.
 Signé : *Chôïtchi*.

946. —— Un couple de cailles au milieu de touffes de maïs, jetées sur une natte.
 Signé : *Okatomo*.

947. —— Pieuvre étreignant un coquillage. L'un de ses tentacules se trouve pris entre les deux valves du crustacé. Exécution très nerveuse.
 Signé : *Saïtchisan Tokouko*.

948. —— Rat en boule.
 Signé : *Massanao*.

949. —— Un personnage, un gros bâton à la main, fait une forte grimace en sentant sauter sur son épaule nue un rat qu'il avait voulu prendre sous un couvercle de boîte.

950. —— Lapin aux aguets, une patte levée.
 Signé : *Massayouki*.

951. —— Un seigneur accroupi, coiffé de travers, avec le cordon d'attache de son bonnet passé en travers du visage, semble pris de vin.

952. —— Danseur de Nô, au masque finement expressif.

953. Netsuké. Deux hommes du commun, obligeant un lettré à ramper entre leurs jambes. (Légende chinoise.)
Signé : *Mitsumassa*.

« Bois d'une fine et large facture, où règne la jovialité et même un rien du dessin d'un tableau d'Ostade. »

954. — Carpe remontant la cascade.
Signé : *Massakatsu*.

955. — Sanglier couché.
Signé : *Takusaï*.

956. — Coq à longue queue, ramassé sur lui-même.

957. — Jeune fille accroupie, avec une jolie expression de rire. Le visage est d'ivoire.
Signé : *Hoyu*.

958. — Le démon du vent, accroupi sur son sac, son écran à la main.
Signé : *Ju Goriokou*.

959. — Ouvrier en train de tresser des nattes.
Signé : *Riourakou*.

960. — Dieu de la longévité, caressant la cigogne.

961. — Chôki, le héros chasseur de diables, penché sur un puits où l'un d'eux a disparu.
Signé : *Kamégokou*.

962. Netsuké. Il simule deux morceaux d'encre de Chine superposés, l'un carré, l'autre circulaire.

963. —— Sauterelle sur la tranche d'une courge.

Signé : *Rimou*.

964. —— Lapin.

Signé : *Okasumi*.

965. —— Attributs de la danse de Nô, casque, masque et bouquet de fleurs.

966. —— Personnage accroupi, à tête branlante.

Signé : *Itchisan*.

967. —— Une châtaigne, qui imite la nature avec une vérité étonnante.

Signé : *Massanao*.

968. —— Les deux coquilles d'une noix coupée; l'une d'elles contient encore le noyau qui est imité en ivoire à s'y méprendre.

Signé : *Riòtchotcho*.

969. —— Deux enfants jouant. L'un passe entre les jambes de l'autre.

Signé : *Massatochi*.

970. —— Amas d'escargots.

Signé : *Sari*.

971. Netsuké. Groupe de quatre petits crapauds autour de leur mère, formant boule.

　　Signé : *Massanao*.

972. —— Enfant s'amusant avec une meule.

　　Signé : *Massayuki*.

973. —— Le héros Ghentokou traversant les flots au galop rapide de son cheval.

« Toute la perfection des détails et le travail microscopique de la selle, des harnais, des étriers, font de ce bois le plus parfait netsuké que j'aie vu parmi les netsuké venus en France, une sculpture qui peut tenir à côté de tous les bois sculptés du musée Sauvageot. »

　　Signé : *Chighetsu*.

974. —— Deux pièces, dont l'une représente un fruit de kaki entouré de trois petites noix et l'autre un kaki simplement garni de sa tige.

　　Ce dernier est signé : *Sékian*.

975. —— Deux pièces, formées, l'une d'un kakémono à demi déroulé, l'autre d'un enfant endormi.

976. —— Deux pièces : 1° courge en bois, jointe à un cornichon en ivoire ; 2° cornichon en bois laqué noir, et châtaigne.

　　Ce dernier signé : *Mitsuhiro*.

977. —— Deux pièces : 1° noix ; 2° grenouille sur une sandale.

　　Signé : *Kokei*.

978. Netsuké. Deux fleurs de chrysanthème avec leur feuillage.

979. —— Petite statuette d'enfant rieur.

980. —— Acteur de Nô en laque rouge.

NETSUKÉ EN IVOIRE ET EN OS

981. Netsuké. Deux poussins se disputant un long ver.

« On ne peut trouver un plus heureux emprunt à la nature, et à la fois une plus jolie imagination décorative que le groupement, autour des tortils du ver vivace, de ces deux petits corps dodus d'oiseaux, qui n'ont encore de plumes qu'aux ailerons des ailes. »

Signé : *Tòçaï.*

982. —— Deux pièces : 1° le démon du Vent, son outre sur l'épaule, court sur les nuages; 2° masque d'Okamé.

Signé : *Shóʒan.*

983. —— Okamé sort d'un kakémono à moitié déroulé pour surprendre le diable et le chasser en lui jetant des fèves.

984. —— Tronc de bambou, le long duquel grimpe un petit singe, que le sculpteur a évidé dans la masse, de façon à le rendre mobile.

Signé : *Massayouki.*

985. —— Feuille de lotus dans laquelle sont enroulés un poisson et deux grenouilles, dont l'une est couchée sur le dos.

986. —— Feuille repliée, portant une mouche et une araignée.

987. —— Deux pièces : 1° jeune tigre sur une tige de bambou renversée; 2° statuette de philosophe chinois.

Signé : *Massanao.*

988. Netsuké. Groupe des sept dieux du bonheur.

989. —— Sur une natte en vannerie, une branche de chrysanthème en fleurs, où s'agrippe une abeille.

990. —— Groupe de bateleurs.
 Signé : *Itchicenn.*

991. —— Un gros poisson, sortant à demi des flots furieusement soulevés.
 Signé : *Riouko.*

992. —— Deux lettrés chinois se penchent hors d'un tronc de bambou, pour deviser sur un écrit que l'un deux déroule.
 Signé sur un cartouche de nacre : *Sékiran.*

993. —— Pièce très curieusement évidée en forme de grelot, dont le haut est fait de deux têtes de Chimères affrontées, qui tiennent dans leurs gueules une bille mobile, teintée rouge.

994. —— Homme du peuple dansant, et renversant une gourde d'où s'échappent les pièces d'un échiquier.
 Signé : *Tomotada.*

995. —— Statuette d'un ivrogne aux longs cheveux, debout sur un socle.

996. —— Grosse cigale sur deux feuilles d'arbre.
 « Travail d'une admirable perfection, où la toile d'araignée membraneuse des ailes, en train de se

soulever et de battre, est comme tissée dans la matière solide. »

997. Netsuké. Bonze à demi nu, accroupi, sa queue de bœuf à la main.

« Et vraiment il n'est guère possible de mieux et plus savamment sculpter une ostéologie, recouverte d'une peau desséchée et ridée, que dans cette figurine. »

Signé : *Kiouïtchi Také no outchi*.

998. —— Armurier, en costume de gala, en train de forger un sabre.

Signé : *Shô oun saï*.

999. —— Jeune sanglier couché parmi des roseaux, dans un nid de feuillage.

1000. —— Grenouille en incrustation d'argent, sur des feuilles de lotus.

1001. —— La déesse Benten Sama jouant du koto, l'instrument posé sur le dos d'un dragon.

Signé : *Ikkosaï*.

1002. —— Gros poisson mort, couché à côté d'un campagnol.

1003. —— Grillon posé sur une longue courge.

1004. —— Deux pièces : 1° perdrix sur un régime de maïs; 2° groupe de deux lapins.

1005. —— Deux pièces : 1° groupe de colimaçons sur une feuille de lotus; 2° groupe de trois tortues.

Signé : *Kokusaï*.

1006. Netsuké. Trois pièces : 1° singe couché; 2° singe accroupi; 3° deux singes sur une châtaigne.
 Signé : *Tadamouné*.

1007. —— Bœuf couché.
 Signé : *Okatomo*.

1008. —— Deux pièces : 1° rat sur un sac; 2° singe dans une châtaigne.
 Signé : *Minchû*.

1009. —— Deux pièces : 1° rats sur un poisson sec; 2° rat couché sur une de ces queues de bœuf à manche, qui sont l'attribut des prêtres bouddhiques.

1010. —— Deux pièces : 1° singe sur une coquille; 2° petit chien.

1011. —— Deux pièces : 1° danseuse de Nô; 2° poète accroupi devant un écran, au revers duquel se trouve gravée une longue poésie.
 Signé : *Sadatsugou*.

1012. —— Deux pièces : 1° enfant affublé d'un masque; 2° enfant jouant avec une peau de Chimère.

1013. —— Deux pièces : 1° enfant jouant du tambour; 2° enfant s'amusant avec un crapaud.

1014. —— Deux pièces : 1° fumeur; 2° vieille marchande ambulante.
 Signé : *Hidémassa*.

1015. Netsuké. Trois pièces : 1° groupe de femme et enfant ; 2° femme luxurieuse; 3° Chimère.
>Signé : *Choukoutousaï*.

1016. —— Deux pièces : 1° Djoro en promenade, accompagnée d'un enfant; 2° personnage déroulant une poésie.

1017. —— Deux pièces : 1° femme et enfant.
>Signé : *Masatsugou*.

2° Homme et femme.
>Signé : *Riucen*.

1018. —— Deux pièces : 1° pieuvre étreignant une femme; 2° deux enfants jouant.
>Signé : *Hirotada*.

1019. —— Deux pièces, personnifiant le dieu de la longévité.
>Signé : *Horiou*.

1020. —— Deux pièces : 1° groupe de musiciens des rues; 2° enfant avec une souris; ce dernier netsuké forme cachet.
>Signé : *Hòminn*.

1021. —— Deux pièces : 1° fumeur; 2° personnage dansant, qui amuse un enfant.
>Signé : *Massatsugou*.

1022. —— Deux pièces : 1° grenouille, portant ses petits dans une feuille en forme de hotte ; 2° singe en pèlerin.
>Signé : *Settei*.

1023. —— La déesse Benten Sama assise sur sa Chimère à laquelle un seigneur apporte à manger.

1024. Netsuké. Sur un morceau d'ivoire, coq, tortues et feuillages, en décor de laque noir, rouge et or.

1025. —— Divinité ailée, tenant la fleur de lotus.
Signé : *Jiyoriu.*

1026. —— Couleuvre enroulée sur une feuille et happant une grenouille qui cherche à s'échapper.
Signé : *Kojima Seisan.*

1027. —— Un squelette soulève curieusement une feuille de lotus, sous laquelle un petit serpent se trouve caché.

« Un des plus beaux et des plus parfaits ivoires japonais, où l'étrange curiosité de la Mort est rendue avec un naturel, une vie, si l'on peut dire, un peu effrayante. Ce netsuké servait à la fois d'attache et de cachet. »

1028. —— Assemblage de sept masques.
Signé : *Tomotchika.*

1029. —— Groupe représentant un empereur, traîné dans une voiture par trois guerriers; un quatrième la pousse par derrière.
Signé : *Rakouyeisaï Tomotada.*

1030. —— Forme d'écran, représentant le seninn Gama avec son crapaud.

NETSUKÉ D'IVOIRE

EN FORME DE BOUTON

1031. Deux pièces : 1° famille de diables.
 Signé : *Moritaka* et *Souzouki Kòçaï*.

 2° Chôki et les diables.
 Signé : *Koçaï*.

1032. Deux pièces : 1° Tokiwa avec ses enfants ; 2° un artisan fumant.
 Signé : *Hoguiokou-Meikeisai Hôitsu* d'après un dessin de *Hanabouça Itcho*.

1033. Sur l'ivoire un décor en laque d'or. D'une part, des dieux du bonheur, et, d'autre part, une tortue et une cigogne.
 Signé : *Tatchibana Guiok'kou*.

1034. Deux pièces : 1° incrustations en nacre, en différentes matières. Escargot, guêpe, fourmi, et lucioles.
 Signé : *Chibayama Josounoyou*.

 2° Jeux d'enfants, gravés dans l'ivoire.
 Signé : *Hakou-ouçaï*.

1035. Deux pièces : 1° enfant chinois, jouant à la toupie ; 2° grenouille à la promenade, tenant son parapluie.

1036. Sculpture en creux ou en relief de sept cartouches de formes variées, dont trois sont garnis de plaques d'or ou d'argent, finement gravés.

1037. Sur un rocher au bord des flots, le dieu Sosano-ô combattant le dragon. La figure du dieu est en incrustation d'or.

 Signé : *Dòsaro.*

1038. Incrustation en nacre d'un vol de cigognes au milieu des nuages.

 Signé : *Chibayama.*

1039. Travail d'ajourage. Sur un fond d'arbres de pin et de bambous, est appliquée, en argent et or, une plante fleurie, dans une corbeille d'argent.

 Signé : *Hakouçaï.*

1040. Fleur de pivoine avec ses feuilles, d'un modelé très souple.

 Signé : *Tomotchika.*

1041. Un scarabée est couché dans le cœur d'une pivoine, dont les pétales, habilement évidés, se recroquevillent.

1042. Deux pièces : 1° guerrier sauvage couvert d'une peau de buffle; 2° senninn et dragon.

 Signé : *Tohôguen.*

1043. Oiseau de Hô enroulé sur lui-même.

 Signé : *Nobuaki.*

1044. Une fleur de chrysanthème très rongée, et qui laisse apparaître par les déchirures deux de ses feuilles.

1045. Deux pièces : 1° bouton avec plaque d'argent, incrusté, en divers métaux, d'un personnage faisant chauffer une marmite suspendue à une crémaillère; 2° bouton à plaque de chibuitchi ciselée d'un coucou au vol, incrustée en or du croissant de la lune et bordée de fer à incrustation d'or.

1046. Bouton à plaque d'or, ciselée et incrustée, en divers métaux, d'un danseur de Nô.

Signé : *Noboukaten.*

1047. Deux boutons à plaque de métal : 1° le pèlerin Saïghia, assis au bord du chemin et contemplant l'envolée d'un oiseau. Travail de gravure ; 2° incrustation, en argent et en or, d'une branche fleurie de cerisier double.

1048. Bouton à plaque de chibuitchi ciselée et incrustée, en divers métaux, de deux femmes aveugles passant un gué.

Signé : *Riuminn.*

1049. Deux boutons à plaque de chibuitchi : 1° cigogne et tortue emblématique.

Signé : *Itchikouaçai.*

2° Jeune seigneur jouant à la balle.

Signé: *Minnkokou Chokwçai.*

1050. Bouton à plaque d'argent, patinée et gravée. C'est le reflet d'une cigogne dans un marais.

Signé : *Chiûrakou.*

1051. Deux boutons à plaque de chibuitchi : 1° prunier en fleur et le disque en argent de la lune; 2° Dharma sur les flots.
>Signé : *Shiourakou*.

1052. Deux boutons: 1° oie sauvage s'abattant dans les roseaux; 2° un éléphant avec un enfant chinois à côté de lui.

1053. Bouton à plaque de chibuitchi, gravée, ciselée et incrustée d'or et d'argent. Un sage de la Chine est accoudé à sa fenêtre et parle avec un enfant, qui tient un balai à la main.
>Signé : *Minnkokou*.

1054. Deux boutons à plaque de métal ciselé : 1° à côté d'un prunier fleuri, la fenêtre de papier d'une maison sur laquelle se projette l'ombre d'une joueuse de chamisen; 2° une jeune poétesse en grand costume de cour.

1055. Bouton à plaque d'or; figure en haut relief, représentant Daïkokou, en train de ficeler son sac de riz.
>Signé: *Tokourio*.

1056. Bouton à plaque de chibuitchi, gravée et ciselée d'un personnage sous la pluie, muni d'une lanterne en incrustation d'or.
>Signé : *Mimmyô*.

1057. Travail d'ajourage, représentant une cage d'oiseaux et des fleurs, parmi lesquelles une grande pivoine, en or ciselé, forme la plaque centrale qui retient le cordonnet du netsuké.

NETSUKÉ DE BOIS

EN FORME DE BOUTON

1058. Fleur de paulownia, sculptée avec une grande souplesse de modelé.

1059. Imitation d'une pierre meulière, portant en incrustation le bol à thé, avec l'ustensile pour battre le liquide et la plume qui sert à activer le feu.

1060. Dans un fin travail d'incrustation, un jeune chien au cou duquel est fixé par une corde une coquille de nacre.

1061. Bouton de laque rouge sculpté, avec plaque de métal gravée, représentant les deux personnages saints, Kanzan et Jittokou.
 Signé : *Minnyô*.

1062. Bouton à plaque de métal, sur laquelle se déroule un gros serpent modelé en demi-relief.
 Signé : *Seiju*.

1063. Bouton à plaque d'argent ciselée et gravée d'une branche de pivoine épanouie vers laquelle vole un papillon.
 Signé : *Kouzui*.

1064. Bouton à plaque de métal. De derrière une cloison de papier, se tendent deux mains, finement gravées dans le

métal, et qui cherchent à saisir, par le bas de sa robe, une fille joufflue, qui se tient à la porte de l'habitation.

Signé : *Riuminn*.

1065. Bouton à plaque de métal ciselée et incrustée d'un crapaud et d'une araignée.

1066. Bouton à plaque de chibuitchi, incrustée du vol d'une oie, devant une lune d'argent, à demi cachée par les nuages.

1067. Bouton à plaque de fer, incrustée, en divers métaux, d'une cigogne, à l'arrière d'une embarcation.

1068. Bouton à plaque de métal portant, en incrustations d'or et d'argent, un cerisier fleuri et deux poupées.

Signé : *Kuzui*.

NETSUKÉ DE MÉTAL

1069. Netsuké de fer, en forme de bouton, sur lequel courent, en incrustations d'argent, des insectes, et dont la plaque centrale, en argent, est ciselée et gravée d'une grosse araignée à l'affût dans sa toile.

 Signé : *Yuko*.

1070. —— d'argent à bordure de chakoudo, gravé et ciselé d'un paysage, où sont, d'une part, une tige et des feuillages de bambou en incrustation d'or, et, d'autre part, un dragon et le même feuillage.

1071. —— de fer en forme de bouton, gravé et ciselé d'un paysage montagneux, incrusté de quelques parties de bronze et d'argent.

 Signé : *Massaaki*.

1072. —— en fer. Coquillage, dont l'intérieur est gravé de nuages, traversés par un dragon.

COULANTS

1073. Quatre coulants en métaux divers, soit ajourés, soit incrustés. Modèles de fleurs, de vase à fleurs ou de boules.

1074. —— en métaux divers, soit cloisonnés, soit incrustés. Modèles d'insectes ou de boules.

1075. —— en métaux divers. Un personnage en bois sculpté. Une boule d'or ciselé, représentant des hirondelles de mer. Une boule filigranée. Un tube ovoïde signé sur plaque d'argent.

1076. —— en métaux divers. Boule en or ajouré, boule en fer incrusté. Aigle sur une branche.

1077. —— en divers métaux incrustés. Une boule, représentant un tigre près d'une cascade. Une torsade d'argent. Une boule de bois où s'incruste un crabe de métal. Une courge d'or, portant une mouche; cette dernière pièce signée.

ÉTOFFES

FOUK'SA

« *Au fond, la qualité supérieure de ces broderies et leur remarquable originalité, c'est d'être des choses tissées, tenant d'une manière intime au grand art du dessin, et dans lesquelles les brodeurs japonais luttent avec les peintres, travaillent à obtenir sur la soie des effets qui sont du domaine exclusif de la peinture, tentent, — le croirait-on ? — avec l'aiguille à broder, l'ébauche, l'esquisse, la croquade. Vous trouvez dans des fouk'sas des parties restées volontairement à l'état de première idée, au milieu du fini du reste, des lointains touchés avec quelque chose de la liberté heureuse et volante d'un pinceau qui pose des tons, sans les assembler, et dans les ciels, des volées d'oisillons pareils à ces accolades faites en courant de deux coups d'une plume écrasée.* »

1078. Tapisserie de soie, représentant, sur fond écru, une pivoine arborescente, poussée derrière un rocher bleu.
« L'envers des parties brodées est absolument l'envers du travail des tapisseries des Gobelins. »

1079. Tapisserie de soie et or, représentant, sur un fond bleu ciel, deux grandes langoustes rouges, largement dessinées.

1080. Un grand bouquet de chrysanthèmes, dont les fleurs toutes blanches, puissamment modelées, et les feuillages verts s'enlèvent sur un fond rose damassé.

1081. Sur fond lilas, des carpes nagent au milieu de branchages de presles brodées en or. Les poissons eux-mêmes sont gris perle, laissant apparaître le ventre en dégradé blanc.

1082. Sur fond rose, une composition curieuse. C'est un prunier, qui affecte la forme du caractère « Bonheur » par la ramification contournée de ses branches, lesquelles sont garnies de fleurs en broderie de soie blanche.

1083. Sur une soie gros bleu, sillonnée de bandes pourpre, imitant les vapeurs éclairées par les rayons du soleil couchant, se silhouette une bande de cigognes, indiquée seulement par des traits brodés, tantôt en soie noire, tantôt en soie blanche, tantôt en or.

« Un fouk'sa qui donne l'illusion d'un croquis d'artiste, où il n'y aurait encore sur le papier que de vagues contours et des taches. La broderie conçue et exécutée ainsi n'est plus de l'industrie, mais bien un peu de l'art. »

1084. Devant le disque rouge d'un soleil énorme, coupé par des nuages blancs où pointent des aiguilles de pins en or, volent, toutes ailes éployées, deux grandes cigognes au plumage nacré.

1085. Sur fond bleu, un coq, sa poule et ses poussins brodés en couleurs chatoyantes, sous des bambous noirs.

« Voici l'échevèlement du plumage pleureur du coq, le duvetis de la plume naissante d'un poussin monté sur le dos de sa mère, la chair caronculeuse des crêtes et, à toutes les pattes, des ongles faits d'une soie qui joue la corne, de vrais ongles. »

1086. Deux pigeons sur fond noir, l'un entièrement blanc, l'autre mi-blanc; tous deux avec des pattes et des yeux roses.

« Je ne sais pas comment c'est fait, et par quel artifice des fils de soie arrivent à être de la plume si

réelle, mais la lumière joue sur le plumage des deux pigeons comme sur un plumage naturel. »

<small>Signé : Chiko.</small>

1087. Sur fond bleu ciel, une broderie d'or, qui représente un dessin de tortues marines aux longues queues, emblèmes de longévité, au milieu desquelles se silhouette en réserve le caractère *Foukou* : Bonheur.

1088. Vaste paysage brodé sur fond bleu clair. Au premier plan, c'est une hutte de paysan, située au bord de la mer semée de voiles nombreuses et bornée au loin par la cime neigeuse du mont Fuji, qui monte dans les nuages.

1089. Broderie d'or sur fond rose. Une voiture princière d'où sortent de longues draperies d'étoffes, décrivant des volutes pittoresques.

1090. Sur fond cendre verte, trois éventails d'or éployés, avec, chacun, le petit cornet fleuri qui accompagne, au Japon, l'envoi des cadeaux.

1091. Sur fond rose, sont brodées d'or deux grandes boîtes hexagonales, de celles où l'on serre les coquillages enluminés, servant dans les jeux de la poésie. Les cordelières dénouées, brodées en soie bleu clair, complètent le décor par le pittoresque de leurs enroulements serpentins.

1092. Sur fond bleu sont brodés trois kakémonos, représentant une vue du mont Fouji, le dieu des lettrés, appuyé sur un cerf blanc, et un arbuste fleuri.

1093. Sur un fond rose turc, sont déployées deux feuilles d'éventail blanc brodées de paysages. Le fond laisse voir, jusque dans les réserves blanches des éventails, le dessin de bambous dont il est damassé.

1094. A un grand caractère, brodé en or sur satin blanc verdâtre, se mêle la ligne courbe d'un chrysanthème rose au feuillage vert.

 Signé : Korénobou.

1095. Sur fond de soie azur, le vol d'un faucon. Au loin, la cime du Fouji-Yama, couronnée de neige.

1096. Sur un très grand carré gros bleu, deux puissants troncs de bambou, coupés par les légers feuillages de quelques jeunes tiges, sont brodés d'or.

1097. Sur fond rose, dans un mélange de peinture et de broderie, est représentée la scène du vieux couple, qui symbolise la fidélité conjugale.

1098. Deux cigognes brodées d'or, en vigoureux reliefs, sur un très vieux morceau de soie rose, tissé d'un Mon à tête de cigogne alternant avec des branches de pin.

1099. Hotei et les enfants, brodés sur soie bleue damassée.

1100. Grandes fleurs de pivoines, brodées sur velours rouge.

1101. Sur fond bleu, trois grosses tiges de bambou au feuillage noir, dont le haut se perd dans les brouillards.

1102. Sur un fond vieux bleu un marais où poussent des plantes d'espèces différentes, vers lesquelles volent deux oiseaux.

1103. Sur fond bleu clair s'enlèvent deux grandes cigognes et un vieux pin d'or.

1104. Satin bleu clair, brodé d'un panier, d'où s'échappent des tiges de chrysanthème.

1105. Fond gros bleu. Deux carpes dans la vague bouillonnante.

1106. Un panier imitant l'osier, dont les fleurs s'échappent dans tous les sens comme un feu d'artifice et, à côté du panier, une boîte à dépêche, entourée de ses longues cordelières, sont brodés sur fond écru.

1107. Sur fond vieux rose, une troupe drolatique de rats travestis, tirant à elle, au bout d'un câble d'or, une immense rave blanche.

1108. Sur fond vieux rose sont jetés, au milieu de fleurs de camélia, des albums à riche reliure; et, dans le bas de la composition, se voient répandus des aiguilles de pin, ainsi que le balai et le râteau, par allusion au vieux couple légendaire qui symbolise la fidélité conjugale.

1109. Sur satin blanc crème, un très beau travail de broderie, qui figure un de ces présentoirs qu'en envoie en présent, tout chargés d'une pyramide de friandises surmontées de branches de pin et de prunier. De chaque côté descendent, brodées d'or, des colonnes de poésie en caractères cursifs et fluides.

1110. Sur un petit carré jaune maïs, un fouillis de fleurs des champs et de petits fruits de biwa, à côté de plusieurs albums et d'une écritoire.

1111. Fouk'sa peint. Une grande carpe, réservée dans un fond rouge et rehaussée d'or.

1112. Crêpe peinte. Devant l'orbe d'un soleil rouge, sur fond gris bleuté, le tournoiement de sept cigognes au plumage noir.

1113. Peinture sur soie blanche mouchetée d'or. C'est une langouste rouge dont toute la carapace est éclaboussée de parcelles dorées.
 Signée : *Matsoutani Kitsoubeï*.

1114. Soie peinte. Sur fond maïs, sans aucun détail de terrain, deux grandes cigognes blanches, à la petite crête rougie de vermillon. Tout le reste à l'encre de Chine.

1115. Fouk'sa non monté. Satin crème. Une cigogne, posée sur une gerbe de riz en or.

1116. Trois Fouk'sa non montés : 1° crêpe rouge, décoré en peinture et en broderie de deux kakémonos ; 2° satin gros bleu, brodé de caractères en or et en blanc ; 3° soie bleue, brodée d'un prunier en fleurs.

1117. Fouk'sa monté en portière, satin rose richement brodé d'un décor de bambous verts au-dessus desquels plane un vol de grues.

ÉTOFFES DIVERSES

1118. En un large encadrement, où des médaillons de chauves-souris stylisées alternent avec des branchettes de pivoines épanouies, se dresse, dans un paysage rocailleux, un grand pin, tout peuplé de cigognes. D'autres volent entre les branches, se posent sur un terrain fleuri, où une grande cigogne abrite, sous ses larges ailes éployées, ses petits. L'art de la broderie est ici poussé à une extrême perfection de finesse et à une symphonie de tons ineffable. Sur la soie jaune impérial, c'est, dans la bordure, la séduisante association des roses et des verts mourants, isolant, par un contraste harmonieux, le motif principal, où se fondent les bleus pâles des rochers, les chatoiements des plumages blancs et les verts pistache des feuilles. — Cadre en bois noir.

 Travail chinois.

1119. Morceau de satin blanc rectangulaire, orné d'une broderie, qui représente une étagère sculptée et plusieurs vases garnis de fleurs.

 Travail chinois.

1120. Lambrequin, composé de deux rectangles de satin bleu ciel, richement brodés de motifs de fleurs, et complété par deux bandes longitudinales de satin crème, également brodées de fleurs.

 Travail chinois.

1121. Quatre bandes de satin rose, finement brodées d'oiseaux chimériques.

>Travail japonais.

1122. Trois longues bandes, brunes ou rouges, brochées de fleurs, avec oiseaux ou papillons.

>Travail japonais.

1123. Une paire de portières, composée chacune de deux bandes de satin blanc brodé de fleurs et d'oiseaux.

>Travail chinois.

1124. Deux morceaux de soie brochée et brodée à motifs d'oiseaux et de fleurs, de travail japonais, formant le haut d'une paire de portières en satin blanc.

1125. Deux morceaux rectangulaires : 1° drap rouge brodé, en or et bleu clair, d'un très large motif de paulownia, de chrysanthèmes, de roseaux et de papillons; 2° velours noir, brodé de grosses chimères, gambadant au milieu des pivoines.

>Morceau provenant du plafond du *Grenier* d'Auteuil.

1126. Morceaux d'étoffes diverses.

1127. Kakémono brodé sur satin. Une grande pivoine épanouie dans un panier, sous des grappes de glycines. Quelques papillons volent autour.

>Travail japonais.

1128. Kakémono en tapisserie de soie. Cicogne debout, près d'un pan de rocher, d'où descend une branche de pin.

>Travail japonais.

1129. Deux kakémono en tapisserie de soie, représentant chacun une pivoine ornemanisée, sortant d'un vase d'or. Ce motif s'encadre de bordures d'un très beau style, où se voient des cigognes dans les nuages.

 Travail japonais.

MEUBLES

MEUBLES CHINOIS

ET MEUBLES COMPOSÉS

AVEC DES ÉLÉMENTS CHINOIS OU JAPONAIS

1130. Grand écran chinois en bois naturel, sculpté sur chaque face, dans l'épaisseur du bois, d'un ample motif de fleurs. Fleurs de cerisier d'un côté et fleurs de *Ran* (orchidée chinoise) de l'autre.

1131. Grand socle chinois rectangulaire à quatre pieds. Il est incrusté, en jade blanc, d'un dessin de bambous accompagné de poésies sur la partie supérieure, et d'un motif ornemental sur les montants et les moulures transversales.

1132. Trois étagères chinoises de dimensions différentes, en bois noir uni.

1133. Quatre piédestaux chinois en bois noir sculpté.
<div align="right">Hauteur, 0^m,90.</div>

1134. Bahut en bois laqué noir, et garni de ferrures dorées, finement gravées. Les portes sont formées de deux panneaux chinois en laque rouge, incrustés, en porcelaine bleu et blanc, de grands branchages de fleurs avec oiseaux. Tiroirs en haut et en bas.
<div align="right">Hauteur, 1^m,20. — Largeur, 1^m,23.</div>

1135. Cabinet, dont les deux portes sont formées de panneaux japonais en laque. A chaque panneau, un grand oiseau

de proie se détache, en relief d'or, sur un fond noir jaspé blanc, qui imite la peau de poisson. Tout l'intérieur du meuble est occupé par des tiroirs, au nombre de dix, variés de dimensions, et dont le devant est couvert d'une belle étoffe à ramage du temps de Louis XV, avec poignées en bronze doré du même style. Socle chinois en bois dur, sculpté et ajouré.

Hauteur, 0^m,94. — Largeur, 1^m,07.

VITRINES

1136. Grande vitrine en bois noir, avec trois tablettes à crémaillères, garnie d'une grande porte médiane et de deux portes latérales, permettant l'accès facile de la main dans toutes les parties du meuble.
<div align="center">Hauteur, 1^m,90. — Largeur, 2^m.</div>

1137. Autre vitrine de même construction, mais supportée par quatre pieds.
<div align="center">Hauteur, 1^m,10. — Largeur, 1^m,60.</div>

1138. Vitrine, dont le dessus forme vitrine plate. Le reste du meuble s'ouvre perpendiculairement jusqu'en bas par trois portes en glace, de même manière que les précédentes vitrines.
<div align="center">Hauteur, 1^m,20. — Largeur, 1^m,50.</div>

1139. Cabinet dont le dessus, en glace, se soulève et forme vitrine plate. Le reste du meuble, en bois plein, est divisé en trois parties perpendiculaires, dont chacune est munie de dix tiroirs.
<div align="center">Hauteur, 1^m. — Largeur, 1^m,15.</div>

1140. Trois vitrines plates en bois noir, reposant sur des pieds en forme de X.
<div align="center">Hauteur, 1^m,05. — Largeur, 1^m,20.</div>

1141. Deux petites vitrines murales d'applique, en bois noir, munies, l'une de quatre et l'autre de cinq tablettes.
<div align="center">Hauteur, 0^m,80. — Largeur, 0^m,65.</div>

PEINTURE

PEINTURE CHINOISE

1142. Grand panneau peint sur soie. Devant le péristyle d'un palais seigneurial, dans un vaste jardin planté de palmiers et de bambous, une nombreuse réunion de jeunes dames, en riches costumes, se divertit à prendre le thé. Les figures principales sont groupées de chaque côté d'un ruisseau qui leur apporte, au fil de son courant sinueux, les petites coupes pleines, placées sur la tête de figurines flottantes. A l'autre extrémité de la composition, on voit des servantes préparant le thé en une somptueuse vaisselle, et remplissant les coupes, que le tournant du ruisseau leur ramène à vide.

1143. Rouleau d'une très fine peinture sur soie, représentant, dans un paysage agreste, des figures de jeunes femmes ; puis, à la suite, un kiosque donnant sur une terrasse où d'autres jeunes dames entourent un philosophe en méditation, à qui on sert une collation, tandis que des hommes d'écurie lui présentent des chevaux.

1144. Six peintures sur soie à l'encre de Chine, partiellement rehaussées de couleur rose. — Cormoran sur les roseaux. — Plantes de lotus. — Hirondelles. — Iris avec leurs oignons. — Tige de pivoine. — Corbeau sur branche dénudée. — Tige de chrysanthème.

On se trouve ici devant une de ces anciennes reliques artistiques qui donnent la mesure de ce que fut le vieil art chinois avant sa décadence, cet art si réaliste par son intensité de vie, et si idéal par la noblesse de son style, ce grand art chinois dont est sortie toute la peinture japonaise.

1145. Quatre dessins de paysage à l'encre de Chine.

>Signés **Liou-oun sho**, peintre chinois du xviii^e siècle.
>Ces dessins sont accompagnés de cinq pages de manuscrit.

1146. Deux écrans à main, peints sur soie, l'un d'un oiseau sur tige de pivoine fleurie, et l'autre d'un pêcheur à la ligne, assis parmi les roseaux.

PEINTURE JAPONAISE

ÉCOLE BOUDDHIQUE

1147. Kakémono. La divinité Kwanon aux huit bras, debout sur un rocher baigné par les flots.

xvii^e siècle.

ÉCOLE DE KANO

1148. **Yassunobou** (1613-1685). — Kakémono. Le sujet représente, dans une exécution infiniment douce et fine, un panier fleuri. Ce sont des fleurs de chrysanthèmes en gouache d'une blancheur amortie et d'autres fleurs de chrysanthèmes dont le rose évanoui se confond presque avec le ton du papier crème qui sert de fond. Quelques toutes petites fleurs rouges, piquées au centre, gardent cette œuvre délicate de tout défaut de fadeur.

Signé : *Hôgan Yeishin* (autre nom de Yassunobou).

1149. **Morikaghé** (1650). — Kakémono. Esquisse à l'encre de Chine sur papier. Dans un marais, au milieu des roseaux, un héron, la patte levée, se détache, en réserve blanche, sur le fond gris du brouillard.

ÉCOLE DE KANO.

1150. **Tshikanobou** (1659-1728)—Kakémono. Encre de Chine sur soie. Sous le haut calice d'un lotus, un héron, dont la blancheur est réservée dans le gris des vapeurs, marche dans l'eau.

Signé à gauche.

1151. —— Dessin monté sur carton. Paysage à l'encre de Chine. Derrière quelques bouquets d'arbres, au pied d'une haute montagne, émerge un kiosque, vers lequel se dirige un voyageur, au clair de lune.

1152. **Kano Korénobou** (1753-1808). — Paire de kakémono non montés. Peinture sur soie à l'encre de Chine. Dans la grisaille d'une atmosphère mouillée de brouillard et de pluie, des hérons se silhouettent en réserves blanches. L'un des kakémono représente l'oiseau au point de s'abattre sur un pin.

Signature : *Yôsen inn Hoïm* (autre nom pour Korénobou).

L'autre kakémono montre deux hérons perchés sur un gros tronc, sous des feuillages de bambou.

Signature : *Ikawa Hoghen*.

1153. **Kano Sôsen** (1780). — Deux kakémono : 1° dame en promenade, peinte avec beaucoup de virtuosité dans un lavis d'encre de Chine, rehaussé de détails en or et de quelques couleurs tendres.

Signature à droite.

2° Jeune femme du Yochiwara se promenant sous les cerisiers en fleurs, où flottent les banderoles de poésie.

Signature en caractères d'or et cachet rouge.

1154. **Akinobou** (1800). — Kakémono. Un moineau se balance sur une tige de bambou feuillue. Exécution libre et spirituelle, sur papier, à l'encre de Chine, relevée de quelques touches fauves.

Signé : *Kano Akinobou.*

ÉCOLE DE TOSA

1155. **Mitsuoki**. (1620-1691). — Kakémono. Un petit oiseau se balance sur une frêle tige de graminées, entourée de quelques fleurs des champs d'un bleu tendre. Peinture sur papier.

A droite un cachet rouge authentique, accompagné d'une signature, qui semble postérieurement ajoutée, sans rien ôter d'ailleurs à la valeur artistique de cette très jolie œuvre du dernier des grands artistes de Tosa.

ARTISTES INDÉPENDANTS

1156. **Kôrin** (1660-1716). — Kakémono. Jusqu'en haut du grand panneau de papier, des touffes serrées d'iris étagent leurs feuilles lancéolées, au milieu desquelles les fleurs bleues ou blanches piquent leur note vigoureuse.

Cachet *Kôrin* à gauche, certifié par la main d'Edmond de Goncourt.

Si cette belle et habile peinture n'est pas de la propre main de Kôrin, elle doit tout au moins sortir directement de ses ateliers.

Kakémono reproduit dans le *Japon artistique*, t. V.

1157. **Gankou** (1749-1838). — Kakémono. Sur un quartier de roche surplombant, est posé un grand oiseau fantastique, exécuté en grisaille. Seules des taches chatoyantes d'un bleu saphir viennent diaprer le riche panache de la queue, d'où se dégagent deux très longues plumes qui s'effilent dans une silhouette de suprême élégance. Peinture sur soie.

Signature en bas, à droite.

1158. —— Kakémono. Tigre sur le bord d'un rocher. Vu en raccourci, la gueule largement ouverte, il semble au point de se jeter sur sa proie.

1159. **Tani Bountcho** (1763-1840). — Kakémono. Devant le plein disque de la lune, épargné dans un vaporeux fond à l'encre de Chine, se dressent les tiges délicates de quelques fleurs des champs et de graminées. Peinture sur soie.

Œuvre dans le style de Kenzan, très curieuse chez cet artiste, plutôt connu pour ses paysages d'un classique style chinois.

Signature à droite : *Bountcho*.

ÉCOLE OUKIOYÉ

1160. **Soushi** (1780). — Kakémono. Deux cigognes dans les marais, au milieu des roseaux.

Œuvre d'une exécution large et vivante par ce disciple réputé de Hanaboussa Itsho.

1161. **Yeishi** (1800). — Kakémono. Une jeune courtisane poète, le pinceau à la main, est accoudée à une table basse, dont le rouge vif contraste avec les tons délicats de sa robe. Une plume de paon émerge d'un vase, placé derrière une pile d'albums.

A droite, la signature *Tchôbounsai* (autre nom de Yeishi), et au-dessus une poésie, où l'amour est comparé à deux torrents impétueux à leur naissance, et qui se calment dès qu'ils se sont joints, pour couler, en fleuve paisible, dans la vallée riante.

1162. —— Kakémono. Jeune élégante, contemplant le paysage hivernal, qui se découvre par une fenêtre circulaire, percée dans la cloison de l'appartement. La dominante du costume est une ceinture rouge, que mettent en valeur les pans ouverts d'un surtout noir, à somptueux décor de pivoines et d'éventails.

Non signé.

1163. **Outamaro** (1754-1806). — Kakémono. Une courtisane, plongée dans la lecture d'un rouleau longuement déployé, dont elle tient un bout en mains. Elle porte, sur une robe lilas à décor d'iris, une ceinture noire, ornée de petits oiseaux, dont l'envolée forme un dessin régulier de

rayures obliques. A ses pieds est posé un *Kôto* (la harpe japonaise).

A gauche, la signature du poète *Heykyo-an Kohio*, qui, dans un vers ajouté à cette peinture, proclame que la souplesse du rouleau que lit la jeune personne, et dont l'écriture ressemble à la chute délicate des fleurs de cerisier, fait songer aux « serpentins » dont les rues vont s'orner à la prochaine fête de *Tanabata*.

Cette peinture et la suivante sont parmi les très très rares kakémonos authentiques d'Outamaro qui soient parvenus en France.

1164. **Outamaro.** — Courtisane en promenade, vue de dos, la tête tournée à gauche. Encre de Chine sur papier, avec quelques touches de vermillon indiquant le dessous du costume.

<small>Signé à gauche.</small>

« Dans ma collection, il est une Japonaise, vue de dos, représentée avec ce mouvement dans la marche, du ventre en avant, mouvement habituel à la femme de là-bas, et soutenant, d'une main qu'on ne voit pas, la lourde retombée de sa robe et de sa ceinture relevées.

« Une pochade à l'encre de Chine, sur un papier qui boit, et exécutée avec la furie, l'emportement, qu'un artiste européen met seulement parfois à son fusinage. De noirs écrasis de pinceaux mêlés, à deux ou trois balafres de vermillon, ressemblant à des dessous de sanguine, et où s'entrevoit, dans le barbouillage artiste, en bas de la queue de la robe, des toits de temples couronnant des tiges de cryptoméria, et en haut, une frêle nuque de femme aux petits cheveux tortillonnés, au-dessus de laquelle s'étale une coiffure, ayant l'air d'un grand papillon, les ailes ouvertes. » (Edmond de Goncourt, *Outamaro*, p. 148.)

1165. **Shikimaro** (1780). — Kakémono. Jeune femme de la classe bourgeoise, en costume de ville, l'hiver. Elle est coiffée d'une ample cape noire et tient son bras droit enfoui dans un grand parapluie refermé, où se voit encore un reste de neige.

Signature à gauche.

1166. **Hok'saï** (1760-1849). — Kakémono. Jeune femme du Yochiwara en costume de promenade. La tête, inclinée vers le sol, émerge, avec une jolie ligne de la nuque, du riche costume, où des cigognes blanches volent au milieu de pins.

En ce beau spécimen de la première manière de Hok'saï, déjà toute la délicatesse de touche du maître s'associe à cette sûreté merveilleuse de pinceau, que les falsificateurs ne parviendront jamais à égaler.

Signature : *Gwakiojin Hok'saï*.

Au dessus de la peinture est tracée une poésie dont voici la traduction approximative :

Bouddha vend sa foi,
Le sôchi [1] vend Bouddha,
Le bonze vend le sôchi,
Toi, femme, tu vends ton corps.

Mais la beauté n'est qu'une idée imaginaire.
Elle est comme le vert éphémère du saule,
Ou comme le rose fragile de la fleur.

La lune, qui visite toutes les nuits
La surface de l'étang,
Ne laisse de son passage
Trace de son cœur,
Ni trace de son reflet.

1. Chef suprême du clergé bouddhique.

1167. **Hok'saï** (attribué à). — Kakémono. Courtisane en promenade; peinture exécutée avec une grande habileté en tons souples et chatoyants.

 Signé : *Gwakiojin Hok'saï.*

1168. **Hok'saï.** — Feuille d'éventail. Un hoche-queue, picorant sur un tronçon d'arbre, tout couvert de neige. A droite, une poésie, et à gauche, en bas, la signature du maître : *Gwakio Rôjin Man.* Environ 1840. Cadre en bambou.

1169. —— Petit panneau, formé d'une feuille de papier, sur laquelle se trouvent jetées cinq crevettes, les unes à l'encre de Chine, les autres en couleur rouge. On chercherait vainement en aucun art une hardiesse de facture plus libre et plus sûre d'elle-même, alliée à une pareille acuité d'observation dans le rendu de la structure compliquée et souple de ces petites bêtes. Environ 1800.

 Signature : *Katsushika Hok'saï.*

1170. —— Aquarelle encadrée. Au milieu du bleu pâle du ciel crépusculaire apparaît en réserve une pleine lune, figurée par le gris doux et blafard du papier. Et devant le disque, énorme, se profile la vigoureuse branche d'un vieux prunier noueux, sans feuilles, et dont les fleurs sont en train d'éclore.

 Œuvre puissante du maître, qui doit dater de la période de 1825 à 1830, où son talent était arrivé à son plein développement.

 Non signé.

1171. —— Très importante série de cinquante petits dessins, préparés pour la gravure, en vue d'un ouvrage intitulé:

Hok'saï Gwakô, qui n'a jamais été publié. Le titre manuscrit s'accompagne de la signature *Katsushika Taïto*, que Hok'saï prit dans les environs de l'année 1817.

« Ces cinquante dessins sont enfermés dans une double circonférence, formée par l'allongement des deux caractères *Hokou*, avec deux cartouches sur les côtés, contenant répété le caractère *Saï*. » (Annotation d'Edmond de Goncourt.)

ÉCOLE DE SHIJO

1172. **Okio** (1733-1795). — Kakémono. Trois jeunes chiens. L'un deux prête avec patience ses reins à la tête endormie du second, dont le poil fauve ressort entre la blancheur de ses deux compagnons, silhouettés en simple réserve, le petit chien de l'arrière-plan vu de dos.

La signature d'Okio semble ajoutée par une main dont l'inexpérience calligraphique contraste avec l'exécution parfaite de la peinture.

1173. **Mori Sôsen** (1747-1821) (Attribué à). — Kakémono. Un grand singe et son petit. Exécution très soignée, sur soie.

Signature à gauche.

1174. **Hoyen** (1820). — Kakémono. Pied de chrysanthème, fleurissant à côté d'un piquet en bambou, et au-dessus un petit passereau, qui pousse son vol rapide. Œuvre délicate de cet artiste charmant, le plus célèbre de l'Ecole de Shijo après son maître Okio. Soie.

1175. — Kakémono. Un grand coq blanc, suivi de deux petits poussins, guette le vol d'une abeille. Au-dessus une branche de glycines laisse pendre ses opulentes grappes bleues. Peinture sur soie.

Signature en bas, à gauche.

1176. **Keiboun** (1780-1849). — Kakémono. Petit oiseau, agrippé à l'extrémité d'une fine tige de saule. Papier.

Signé à droite.

1177. **Keiboun**. — Kakémono. Moineau, se balançant sur une tige de roseau; peinture sur papier.

Signature à gauche.

1178. **Yôsaï** (1787-1878). — Kakémono. Le reflet du disque lunaire dans le miroir de l'eau, vers lequel s'infléchissent quelques brins de roseau. Peinture sur soie.

Signé en haut, à gauche.

1179. —— Kakémono. Sur soie blanche, à l'encre de Chine, le vol de deux corbeaux; le premier exécuté dans un noir très vigoureux, tandis que l'autre indique le recul du plan par une pâleur de grisaille.

Signé : *Yosaï*, à l'âge de 90 ans, en la x^e année de Meiji (1887).

1180. **Ounkei** (1840). — Kakémono. Un gros singe s'accroche aux branches d'un arbre flexible, en se retournant vers son petit, assis sur une partie inférieure du tronc.

Signé à droite.

1181. **Oshinn** (1791-1840). — Kakémono. Deux oiseaux, au plumage brillant, perchent sur les branches fleuries d'un prunier, autour duquel s'enroule un rosier aux fleurs blanches. Peinture de style chinois sur soie.

1182. **Sôsan** (1850). — Kakémono. Une nuée de moineaux, les uns à terre, les autres s'abattant dans un froufrou d'ailes confus.

1183. **Kiôyen** (1850). — Kakémono. Grouillement de tortues. Peinture sur soie.

Signature en bas, à gauche.

1184. **Yoshifussa** (1850). — Kakémono. Aigle perché sur un gros tronc de cerisier, chargé de ses fleurs blanches, pleinement épanouies. Peinture sur soie.

Signé : *Yoshifussa* à l'âge de 15 ans.

1185. Makiyémono, offrant des études de tous les oiseaux les plus connus, tels que cigognes, moineaux, hirondelles, pigeons, cormorans, etc., en tout vingt et une espèces, exécutés, en une réunion de fête artistique, par vingt et un artistes différents, avec la signature de chacun et la date : 1843.

ÉTUDES

1186. Étude, sur papier, d'une grande cigogne, une patte levée et se grattant la queue de son long bec, avec un repliement du cou en arrière, très hardiment rendu.

1187. Études de truites. Passe-partout de soie et cadre de bambou.

1188. Étude d'un oiseau grimpeur. La tête est étudiée à part dans un premier croquis où le corps reste inachevé. Détail des pattes noté sur un côté de la page.

1189. Étude de grives, dont le plumage duveté est rendu avec une vérité étonnante. Mais l'intérêt de la page se rehausse encore par une esquisse de paons, par-dessus laquelle les petits oiseaux ont été peints. Cette légère esquisse est d'une exécution incomparable, comme souplesse et fidélité naturelle, dans un style de grande allure.

1190. Album, contenant deux grands dessins de faisan, accompagnés sur les mêmes feuilles de papier d'une étude de la tête de l'animal, représentée neuf fois, sous ses faces et ses aspects les plus divers. Et, à ces études de têtes, irrégulièrement semées sur la page, se mêlent de petites plumes naturelles de faisan, collées là comme ayant servi de modèles à l'artiste.

1191. Album composé de soixante-dix-neuf pages d'oiseaux et de plantes à l'aquarelle ou à l'encre de Chine. Cet album emprunte un haut caractère d'art à l'intérêt de ses marges, où sont étudiées séparément, et très agrandies, les têtes des mêmes oiseaux, et ces *remarques* sont exécutées avec une superbe maîtrise.

1192. Une réunion de quarante-quatre études de plantes, de poissons, d'insectes, d'oiseaux, etc.

Cette rare et précieuse collection est renfermée dans un somptueux portefeuille en satin brodé, datant du XVII^e siècle.

1193. Trois feuilles d'étude. — Coqs, libellule et souris. — Petit oiseau sur branche de cerisier. — Papillons sur tige d'œillet et libellule sur liseron.

1194. Cinq feuilles d'étude, fleurs et oiseaux.

1195. Pyrogravure. Toute une foule de petits oiseaux voltigent entre les branches d'un grand pin, se logent sur le tronc et entre le feuillage, sautillent d'un rameau à un autre ou tournoient autour de l'arbre.

Signé : *Minnriudo Jokei*.

1196 à 1201. Quatorze kakémonos, la plupart à sujets d'oiseaux et de fleurs, par des artistes divers.

ESTAMPES

Nota. — Pour la transcription des noms japonais, on a beaucoup mélangé jusqu'ici l'orthographe anglaise à l'orthographe française, sans qu'une règle bien nette semble avoir servi de guide. Il a paru à l'auteur du présent catalogue que, faute d'une convention universelle, il était préférable, chez nous, de s'en tenir à une orthographe logique, au point de vue français.

Cependant, pour la Peinture et pour l'Estampe, la crainte de dérouter le lecteur l'emporte. On trouvera donc encore, dans cette partie du catalogue, tous les noms d'artistes écrits dans l'orthographe devenue familière aux amateurs.

HARUNOBOU

(1765)

1202. Dame de la cour, tenant en laisse un chat.

1203. Jeune dame accompagnée d'une fillette et se retournant, au moment d'entrer chez elle, vers un vol d'oies sauvages dans le ciel nocturne.

1204. Jeune homme, arrêté devant une citerne, qui est ombragée d'une rangée de pins, située dans un jardin du temple.

1205. Dame noble, debout, dans le somptueux costume de l'ancienne cour de Kioto, ses longs cheveux déroulés sur les épaules.

1206. Joueur de flûte, donnant une sérénade, la nuit. Pièce encadrée.

1207. Deux planches : 1° jeune fille se lavant l'oreille à l'eau d'une cascade; 2° un jeune couple au bord d'une eau fleurie d'iris. Le jeune homme se baisse pour ramasser sa sandale.

1208. —— L'une en noir et blanc, représentant deux jeunes filles dans un intérieur ; l'autre, imprimée en couleurs, montre une jeune femme au seuil de sa chambre et poussant les portes à coulisse.

1209. Deux planches : 1° groupe d'amoureux; le jeune homme montre à sa compagne un corbeau qui passe; 2° jeune femme, sur le seuil de sa porte, se retourne vers un vol d'oiseaux au-dessus d'un lac.

1210. —— 1° Scène nocturne; une jeune fille, accoudée sur une lanterne de pierre, regarde son amoureux lui cueillir une branche de prunier; 2° jeune femme surprenant une fillette endormie sur le sol.

1211. —— 1° Dame noble debout sur la terrasse de sa maison, qui donne sur une pièce d'eau où poussent des iris; 2° au bord d'un lac, un voyageur arrange ses sandales, pendant que deux jeunes filles le contemplent.

1212. —— 1° Un jeune homme et une jeune fille, lisant ensemble un rouleau d'écriture; 2° jeune femme allumant sa lampe.

1213. —— 1° Dans un intérieur donnant sur la rivière, deux jeunes femmes se tiennent, l'une debout, sa pipette à la main, et l'autre allongée sur le sol et lisant; 2° jeune femme accroupie devant son brasero et, à côté d'elle, une jeune fille endormie.

1214. —— 1° Du haut d'une terrasse en balcon, une jeune fille regarde la rivière animée de barques de pêcheurs; 2° jeune fille sur une falaise, jetant des coupes à saké dans la mer.

1215. —— 1° Jeune fille, lisant une lettre d'amour et une autre, assise à ses pieds, s'interrompant de jouer du

shamisen; 2° deux jeunes filles, la nuit, chassant des lucioles, l'une tenant une lanterne, et la seconde cherchant les insectes sur les branches.

1216. Deux planches : 1° jeune fille écrivant, à laquelle une autre jeune dame apporte une branchette de pin sur un présentoir; 2° au bord de la mer, deux jeunes femmes, chargées de seaux, viennent puiser l'eau salée.

1217. —— 1° Deux jeunes filles contemplant un paysage du haut d'une terrasse de temple; 2° dame de la cour, à qui une enfant apporte des champignons dans un vase.

1218. Quatre planches : 1° fillettes jouant à la poupée sous les yeux de leur mère; 2° visite au temple, le père portant une fillette sur son épaule; 3° jeune femme rêvant à la lune, pendant qu'on lui apporte son shamisen; 4° sur une terrasse, donnant sur la rivière, est assise une dame; à côté d'elle, une fillette regarde à travers une longue vue.

1219. —— 1° Au seuil de la maison, une jeune fille suit du regard le coucou de nuit, qui s'envole au-dessus d'un étang; 2° jeune femme sortant de son habitation; 3° jeu de la raquette; 4° jeune femme se faisant coiffer.

1220. —— 1° Courtisane en promenade avec ses deux servantes; 2° une dame, qui, du bout de son épingle à cheveux, chatouille la nuque d'un jeune homme; 3° deux jeunes filles regardent, à travers les barreaux d'une

fenêtre, un jeune homme qui passe; 4° dans la cour intérieure d'une maison, une dame écrit, tandis qu'une jeune fillette lui tient l'écritoire.

1221. Quatre planches : 1° jeune fille se débattant contre un jeune homme qui veut lui prendre une lettre; 2° effet de soir; deux jeunes filles, dont l'une regarde au dehors sur la mer et l'autre prépare le thé sur un petit fourneau; 3° une musicienne, dont le koto et le shamisen sont appuyés au mur, reçoit un message des mains d'une petite fille; 4° une figure de singe, peinte sur un kakémono, s'anime et allonge un bras démesuré pour tendre une lettre d'amour à une jeune dame, qui est en train d'habiller une fillette.

1222. —— 1° Jeune homme regardant deux jeunes filles jouant; 2° jeune fille se faisant raser la nuque; 3° deux danseuses sacrées, sur la terrasse d'un temple; 4° au seuil de sa maison, un jeune homme joue du tambourin, pendant qu'une jeune fille lui jette une lettre d'amour.

1223. —— 1° Le dieu de la longévité se faisant raser le crâne par une jeune personne; 2° deux jeunes femmes dans un intérieur donnant sur le jardin; 3° une mère, la poitrine nue, endort son enfant, pendant qu'une vieille dévide des fils; 4° poétesse dans son intérieur, et à côté d'elle une jeune fille assoupie.

1224. —— 1° Deux jeunes filles en causerie, assises sur une banquette; 2° figure allégorique sous les traits d'une jeune femme lisant un rouleau, assise sur un éléphant blanc; 3° joueuse de kôto, à laquelle une jeune fille fait

la lecture; 4° deux dames sur la route, faisant des signes d'adieu à des personnes qu'on ne voit pas.

1225. Quatre planches : 1° joueuse de shamisen dans un intérieur; 2° baigneuse se faisant masser par une jeune fille; 3° jeune dame rêvant sur la terrasse de sa maison, un petit chien à côté d'elle; 4° joueuse de shamisen à laquelle une jeune dame vient causer.

1226. —— 1° Deux femmes pêchant à la ligne dans un bateau; 2° pêche nocturne à l'épervier, par un jeune homme monté sur une plate-forme à pilotis; 3° bataille d'enfants autour d'un jeu de gô; 4° jeune fille allumant sa pipe à la pipe d'un jeune homme.

1227. —— 1° Un archer causant avec deux jeunes filles qui nettoient la corde de son arc; 2° deux jeunes femmes travaillant à des morceaux d'étoffe; 3° colporteur d'éventails causant avec une jeune femme qui se tient sur le seuil de sa maisonnette; 4° jeune fille et jeune homme lisant ensemble un rouleau déployé.

1228. —— 1° Jeune homme cueillant une branche de pêcher; 2° deux jeunes filles sous un parasol, par un temps de neige; 3° une dame et deux jeunes filles faisant dans un jardin une grosse boule de neige; 4° deux jeunes filles suspendent des banderoles de poésies aux branches d'un cerisier fleuri.

1229. Six planches. Quatre représentent des scènes d'intérieur et deux des scènes en plein air.

KORIOUSAÏ

(1765)

1230. Deux planches, représentant des femmes du Yochiwara en costume de promenade, suivies de leurs fillettes de service.

1231. Trois planches, représentant des femmes du Yochiwara en costume de promenade.

IPITSUSAÏ BOUNTSHO

(1765)

1232. Jeune femme apportant sur un présentoir une boîte à dépêches en laque.

KIYONAGA

(1775)

1233. Deux planches : 1° marchand de fleurs ambulant, devant lequel s'arrêtent deux dames suivies d'un jeune garçon; 2° une dame en promenade, parée d'un riche costume et coiffée d'un grand chapeau de paille, est suivie de deux autres dames abritées sous un grand parapluie.

1234. Deux planches d'acteurs en représentation devant une estrade de musiciens.

1235. Une planche : sur une plage sont représentées deux femmes de haute et noble stature, venues, selon la légende, pour puiser l'eau salée.

1236. Deux planches : 1° deux femmes accroupies près d'un brasier, lisant une lettre; une autre, debout près d'elles, les regarde; 2° temps de neige : une femme s'amuse à abattre de sa pipe les stalactites de glace, tandis que sa compagne cueille les fleurs de cerisier, qui déjà éclosent sous le duvet blanc.

1237. —— 1° Scènes de la rue : deux jeunes dames, suivies de porteurs, se disposent à entrer dans un magasin; 2° dans un enclos de jardin, un joueur de flûte, entouré de deux dames, dont l'une éclaire le musicien de sa lanterne de papier.

1238. Triptyque. La Sérénade. A droite, dans une salle ouverte, se tient la dame de la maison, entourée de ses servantes. Elle écoute la mélodie d'un joueur de flûte qui se tient à l'entrée du jardin et vers qui s'avancent plusieurs jeunes femmes, des lanternes à la main, comme pour le conduire vers celle qui l'attend.

1239. Triptyque. Au pied du Fouji, halte d'un jeune prince, son faucon de chasse sur le poing, entouré d'une nombreuse escorte féminine.

1240. Triptyque. Sur la Soumidagawa, une grande barque de plaisance occupée par des acteurs et leurs invités. Devant un copieux repas la société écoute le divertissement de musiciennes, faisant danser un singe savant; de toutes parts, de petites barques accostent et amènent de nouveaux personnages.

1240 *bis.* Triptyque. Dans un jardinet, au bord de la rivière, des teinturières, les unes trempant des étoffes en des baquets, d'autres tendant les longues bandes, pendant qu'une dame, accroupie sous la véranda de la maison, devant son miroir, finit de se coiffer.

YEISHI

(1753 à 1808)

1241. Au seuil d'une maison, ayant vue sur la plage, un jeune homme, entouré de deux dames, s'amuse d'un chat qu'il tient en laisse.

1242. Deux planches : 1° une jeune femme s'est levée pour moucher une chandelle, placée sur un haut flambeau; une autre est accroupie devant son repas; 2° jeune dame écrivant; devant elle une fillette accroupie joue avec un chien.

1243. —— Poétesses. L'une accroche des banderoles de poésies à une branche coupée, et l'autre est vue dans un intérieur, installée devant sa table.

1244. —— Groupes de jeunes femmes réunies pour lire des vers.

1245. Grisaille. Promenade dans les champs : deux femmes, suivies d'un jeune garçon portant le parasol.

1246. Une jeune femme se tient debout derrière sa compagne, accroupie près d'un écran.

1247. Grisaille. Un prince, contemplant la mer, est debout sur la terrasse d'un palais, qu'anime une nombreuse société féminine. L'une des dames s'occupe à écrire des poésies, tandis que les autres vont et viennent sur la terrasse.

1248. Jeune femme représentée à mi-corps et contemplant une fleur de camélia qu'elle tient entre ses mains. Dans ses longs cheveux déroulés sont piquées de grandes épingles qui font comme un rayonnement d'auréole autour de sa tête.

1249. Jeune femme accroupie, tenant une poupée qu'elle vient de sortir de sa boîte.

1250. Deux planches, représentant des jeunes femmes en promenade.

1251. Diptyque. Dans la rue, devant l'éventaire d'un marchand de confiseries, une foule de jeune femmes et d'enfants.

1252. Deux planches. Jeunes femmes devant des plants de pivoines épanouies, et d'autres, représentées dans leur intérieur, se divertissant au son d'un tambourin.

1253. Diptyque. Jeune seigneur, à qui une fillette présente son sabre, tandis que trois jeunes dames lui servent une collation.

1254. Trois planches, dont l'une représente une jeune dame en riche costume d'intérieur, avec une fillette à ses côtés. Les deux autres planches donnent à voir des femmes du Yochiwara en costumes de promenade, avec leurs fillettes de service.

1255. Série à la coupe de saké. Six planches, représentant des courtisanes en costumes de promenade, avec leurs suivantes.

1256. Série marquée du cartouche aux lapins. Quatre planches, offrant le même sujet que le numéro précédent.

1257. Série au cartouche de fleurs. Cinq jeunes femmes : la Peinture, la Poésie, la Musique, le Dessin, la Méditation.

1258. Jeune dame accroupie devant un miroir, pour planter une épingle dans ses cheveux.

1259. Deux jeunes femmes, dont l'une tient un rouleau d'écriture.

1260. Diptyque. Trois jeunes femmes, assises autour d'un koto, tandis qu'une servante relève le store de l'appartement.

1261. Triptyque. Dame noble en visite. A droite, le jeune maître de la maison se tient sur le seuil, cependant qu'une jeune femme va au-devant de la visiteuse, qui vient de descendre de son norimon, abritée sous un parasol par une de ses femmes.

1262. —— Devant une villa, située au milieu des champs, une réunion de jeunes femmes, les unes donnant à manger aux oiseaux, les autres bavardant, ou préparant le thé.

1263. —— Halte, sous les arbres fleuris, d'une princesse, dans sa riche voiture. De jeunes femmes prosternées lui présentent des poésies ou apportent des rafraîchissements.

1264. —— offrant trois groupes de femmes, les unes faisant de la musique, les autres donnant à manger à une cigogne, et les dernières causant.

1265. Triptyque. Bateau allégorique, dont la proue est formée d'un paon aux ailes éployées et à la longue queue, couvrant les flancs de l'embarcation. A l'intérieur se groupent des musiciennes, abritées sous un grand parasol qui forme le centre de la composition.

1266. —— Au bord d'un ruisseau, des femmes abandonnent au courant, sur des bateaux de papier, les fleurs de cerisier cueillies à des arbres voisins.

1267. —— Devant une plage, à marée basse, sur une terrasse, des femmes causent ou se disposent au repas; l'une apporte des coquillages à manger, une autre contemple l'horizon.

1268. —— Dames occupées à divers travaux d'intérieur, d'autres écrivant, sur une terrasse, dont quelques stores sont levés et laissent voir la mer.

1269. —— Jeune seigneur près d'un puits, parmi des femmes dans un jardin clos.

1270. —— Bateau de plaisance, occupé par une société qui se divertit à la pêche.

1271. Grande composition de cinq feuilles. Un intérieur, au centre duquel un jeune daïmio joue de la flûte, en se faisant accompagner de trois musiciennes, tandis que derrière un grand store transparent, en lanières de bambou, la dame de la maison lui répond par les sons du koto.

GOKIO

(1790)

1272. Diptyque en noir, lilas et jaune. Beautés du Yochiwara, en promenade sous les cerisiers fleuris.

YEISHO

(1790)

1273. Grand buste de jeune femme ayant, sur l'épaule, un petit chat, qui joue avec une des épingles piquées dans sa coiffure. Le sujet se détache sur un léger dessin en grisaille, formant fond de tapisserie.

1274. Triptyque de trois jeunes femmes assises dans un intérieur du Yochiwara, écrivant, fumant ou causant devant un paravent décoré d'un immense oiseau de Hô.
Admirable composition du plus grand style et d'un puissant effet décoratif.

1275. —— Entourée d'une tente, une société de jeunes femmes réunies pour un repas de fête.

1276. —— Assise sous la véranda d'une riche habitation d'été, la dame de la maison assiste à la cueillette des iris à laquelle s'adonnent des jeunes filles, au bord d'un ruisseau qui serpente dans le jardin.

YEIRI

(1800)

1277. Dans un médaillon circulaire, est représentée une dame en grande toilette, tenant un chat entre ses bras.

YEISUI

(1800)

1278. Buste d'une jeune femme qui soulève sa moustiquaire pour mieux contempler l'image d'un jeune seigneur, dessinée sur un écran qu'elle tient à la main.

SHUNYEI

(1780)

1279. Danseuse de temple, représentée à mi-corps.

TOYOHISSA

(1780)

1280. Deux planches de paysage. Fête de nuit sur la Soumidagawa, et scènes de la rue.

TOYOHIRO

(1790)

1281. Causerie de trois jeunes femmes dans la rue.

1282. Triptyque. Souper sur des plates-formes à pilotis, l'été, dans la rivière, à la lueur des lanternes et au son du shamisen.

TOYOKOUNI

(1772-1828)

1283. Trois planches : 1° groupe d'acteurs ; 2° courtisane à la promenade ; 3° jeune dame en riche toilette, assise dans un intérieur.

1284. Deux planches : groupe d'acteurs et joueuse de koto.

1285. —— 1° Sortie dans la neige ; 2° une jeune femme à sa toilette, près d'une horrible vieille occupée à lui ficeler un paquet.

1286. —— 1° Deux femmes vues de dos, et regardant par les déchirures d'une cloison en papier ; 2° une dame élégante, agenouillée près de son brasero, un livre de gravures à la main, et au-dessus d'elle l'apparition d'un dragon.

1287. Trois planches : femmes en promenade, par la neige, ou sous les arbres fleuris.

1288. Une planche : groupe d'acteurs.

1289. Triptyque. Dans l'immense salle d'une maison de thé, remplie de monde, c'est une fête où des musiciennes jouent sur une estrade. Dans un coin à gauche se tient, séparé de la foule par un paravent, un acteur, entouré de trois jeunes dames.

1290. —— Groupe de femmes, symbolisant les dieux de bonheur.

1291. Triptyque. Réunion de dames devant les volières d'un jardin zoologique.

1292. —— Bateaux de plaisance à l'embouchure de la Soumidagawa, devant le faubourg de Shinagawa.

1293. —— Femmes accrochant des banderoles de poésies aux branches d'un cerisier fleuri. L'une, pour se hausser, est montée sur un seau; une autre se fait soulever par un jeune homme.

1294. —— Dans un paysage de neige, une grande dame avec ses fillettes, qui viennent de faire une grosse boule de neige. Une autre petite fille souffle dans ses doigts, tandis que la servante apporte un chauffe-mains richement orné.

1295. —— Le bateau de la Fortune, dont la proue est formée par un grand coq blanc. Le bateau est occupé par les dieux de bonheur, sous figure de jeunes femmes.

1296. —— Un grand magasin d'éventails où des vendeurs étalent les boîtes de marchandises devant les visiteurs. Un gamin joue avec cinq petits chiens, figurés au premier plan.

1297. —— Sur une terrasse, qui domine un grand parc vallonné, sont représentées deux jeunes femmes de tournure élancée; l'une d'elles tient une longue-vue à la main.

1298. —— Pique-nique sur la plage. Des pêcheurs tirent un énorme filet, au milieu duquel on voit des poissons sauter.

1299. Triptyque. Les teinturières étendant les longues étoffes, les faisant sécher ou tirant l'eau d'un puits.

1300. —— Les lavandières mouillant le linge dans l'eau du torrent, le battant ou le piétinant.

1301. —— Cortège seigneurial, traversant un fleuve à gué. Au centre, la princesse, dans un norimon porté par huit hommes robustes; d'autres dames se font traverser à califourchon sur les épaules des porteurs.

1302. —— Promenade d'une grande dame dans la campagne, avec sa suite nombreuse.

1303. Deux triptyques : 1° jeu de la balle dans une immense cage grillée, au milieu d'un jardin de palais; 2° préparatifs de mascarade, pour la représentation de Kintoki, l'enfant rouge, et de sa mère.

1304. Trois triptyques : 1° préparatifs pour la fête du jour de l'an; 2° fête nocturne sur une terrasse où des acteurs soupent, environnés de jeunes dames; 3° cavalier tirant à l'arc, en visant un éventail lancé en l'air par de jeunes dames.

1305. Grande composition de cinq feuilles, représentant les bords de la Soumidagawa, au pont de Riogokou.

1306. Grande composition de cinq feuilles, représentant le cortège d'une princesse en vue du Foujiyama.

SHUNTSHO

(1810)

1306 *bis*. Rencontre sur un pont de deux femmes et d'un jeune homme accompagné d'un petit garçon.

1307. Triptyque. Promenade des femmes du Yochiwara au premier de l'an.

1308. —— Réunion au milieu d'un parc. Une jeune dame joue du *shamisen*, une autre fait la chasse aux insectes, d'autres cueillent des tiges fleuries.

SHINMAN

(1790)

1309. Grande composition de six feuilles en grisaille, rehaussée de quelques parties rose, vert et jaune. Une société de dames et de jeunes gens, se promenant dans la campagne et rencontrant des lavandières et des porteuses d'eau.

SHIGHÉMASSA

(1739-1809)

1310. Deux jeunes femmes debout, à côté d'un paravent.

OUTAMARO

(1754-1806)

1311. Jeune femme agenouillée, nouant sa ceinture, au sortir de sa moustiquaire.

1312. Femme prosternée.

1313. Une mère baigne son enfant dans un baquet et l'essuie.

1314. Joueuse de tambourin.

1315. Enfant prenant le sein sous une moustiquaire.

1316. Jeune femme, assise devant une cloison en papier, une coupe dans la main. Par l'entre-bâillement du châssis lui est tendue une bouilloire de saké, tenue, extérieurement, par un personnage dont la silhouette se profile en noir sur le papier de la cloison. Du côté opposé de la cloison se dessine de même manière la silhouette noire d'une femme.

1317. Jeune fille que sa mère habille en danseuse pour une représentation de fête.

1318. Chanteuse accroupie, la poitrine découverte et s'accompagnant du *shamisen*, d'un air débraillé.

1319. Deux jeunes femmes s'essuient au sortir du bain. L'une se tient accroupie; l'autre, de sa taille élancée, debout, occupe toute la hauteur de la page.

1320. Jeune femme accroupie, tordant une feuille de papier. Son buste, dressé, tient toute la page.

1321. Jeune mère faisant « faire pipi » à son enfant.

1322. Causerie de deux jeunes femmes, dont l'une se voile d'une étoffe de gaze appendue à un écran.

1323. Kintoki, l'enfant rouge, grimpé sur le dos courbé de sa mère, qui infléchit son beau corps nu pour se peigner, faisant ruisseler jusqu'à terre, en longues traînées sinueuses, son opulente chevelure.

1324. Kintoki, à qui sa mère rase le haut de la tête.

1325. Apparition de deux fantômes, devant lesquels de jeunes gens s'affalent, terrifiés.

1326. Deux jeunes dames devant un écran, dont un coin est voilé par la transparence noire d'une robe appendue.

1327. Effet nocturne. Sur la rive de la Soumidagawa en fête, deux jeunes femmes et une fillette, dont les toilettes polychromées éclatent sur le noir du fond.

1328. Une jeune dame accoste une barque, où deux de ses compagnes lui tendent la main pour l'aider à monter.

1329. Deux jeunes femmes dans une barque essuient leurs corps nus au sortir du bain.

1330. Planche en largeur. La lutte des esprits, sous figure de deux jeunes femmes.

1331. Une jeune élégante, de taille élancée, met sur ses épaules un long manteau à traîne, orné du grand motif de deux aigles superbement dessinés. Derrière elle, une grande robe noire s'étale sur le porte-robe.

1332. Deux jeunes filles accroupies devant un porte-robe, sur lequel se drape un manteau.

1333. Deux planches, formant diptyque. Au pied du Foujiyama, l'enfant d'un prince conduit par ses gouvernantes, et derrière eux une marchande d'aubergines.

1334. Deux planches : 1° jeune femme lisant ; 2° courtisane en promenade.

1335. —— 1° Musicienne ; 2° jeune fille accroupie.

1336. —— 1° Une princesse, au moment de monter dans son norimon, tend à un personnage, qu'on ne voit pas, une poésie qu'elle vient d'écrire ; 2° une courtisane, en grand costume de promenade, à qui une fillette montre un joujou.

1337. —— Arrangement de fleurs en des vases.

1338. —— 1° Jeune homme dépité de voir sa demande repoussée ; 2° jeune femme endormie, voyant en songe

une scène qui se trouve figurée dans le haut de la page, où la jeune femme apparaît en compagnie d'un jeune homme.

1339. Deux planches : 1° toilette de guésha se préparant à figurer dans une fête publique ; 2° sur une terrasse donnant sur la mer, un élégant se fait servir un plantureux repas par de jeunes dames.

1340. —— Sur chacune de ces deux planches, deux bustes de femmes.

1341. —— 1° Promenade d'automne au bord de l'étang d'Ouéno ; 2° impression en grisaille, représentant un vase formé d'une tortue, dont s'élance une tige de pivoine fleurie.

1342. —— 1° Le propre portrait d'Outamaro, que trois jeunes filles regardent peindre un paysage à l'encre de Chine sur un écran ; 2° toilette de sortie d'une petite fille.

1343. —— 1° Le mauvais rêve de l'enfant ; 2° enfant montrant un grand masque à sa mère qui, derrière un pan de sa robe de gaze noire, se cache le visage comme prise de peur.

1344. —— 1° La leçon de musique ; 2° servante accroupie devant sa maîtresse, qui se dispose à sortir.

1345. Trois planches de la série des Roninn, transposées en scènes familières.

1346. Deux planches; courtisane et poétesse.

1347. —— Grands bustes de femme.

1348. —— Chacune de ces deux planches représente, sur fond micacé, un grand buste de femme, l'une avec un éventail, et l'autre avec un écran, qui sont décorés tous deux de paysages.

1349. —— 1° Lecture; 2° toilette du matin.

1350. —— 1° Poétesse cherchant l'inspiration; 2° courtisane accroupie devant son brasero.

1351. —— Sur chacune des deux planches, à fond jaune, deux jeunes filles représentées à mi-corps.

1352. —— Groupes de jeunes femmes.

1353. Diptyque, représentant les six poètes, transposés en figures de femmes.

1354. Deux planches. Courtisane se faisant abriter sous un grand parapluie, et Jeu du volant.

1355. Trois planches. Groupes de jeunes femmes.

1356. Personnages vus à mi-corps.

1357. Deux planches. Cour de temple et Scène au pied du mont Fouji.

1358. Deux planches : 1° trois jeunes femmes sur un pont rustique ; 2° mère et enfant se mirant dans l'eau d'une citerne.

1359. Quatre planches, dont deux, formant diptyque, représentent des scènes d'ivresse ; une autre, l'intérieur d'une boutique d'estampes, et la quatrième, une promenade en vue de Yénoshima.

1360. —— Diverses figures de femmes.

1361. —— Femmes et fillettes.

1362. —— Scènes maternelles.

1363. —— Autres scènes maternelles.

1364. —— Figures de femmes.

1365. —— Autres figures de femmes.

1366. —— Autres figures de femmes.

1367. —— Deux planches représentent des liseuses, la troisième le bain de l'oiseau, et la dernière une jeune fille présentant une lettre.

1368. Deux planches formant diptyque. Arrangement de fleurs dans les vases, devant un paravent décoré de paysage à l'encre de Chine.

1369. Trois planches de scènes maternelles, formant série.

1370. Cinq planches, formant série, où des mères se divertissent à costumer leurs enfants à la façon des poètes.

1371. Huit planches. Série complète. Éducation et jeux de jeunes filles.

1372. Sept planches diverses.

1373. Grand sourimono en largeur, représentant une corbeille de fleurs et un kakémono déroulé.

1374. Triptyque. Partie de bateau, où des groupes se voient à travers la transparence d'un filet que tend un pêcheur dans sa barque.

1375. —— Fabrication des estampes. Des femmes mouillent le papier à la brosse et le font sécher sur une corde; d'autres dégrossissent le bois à coups de maillet, gravent les images ou aiguisent les outils; d'autres, enfin, examinent les gravures qui viennent d'être tirées.

1376. —— Les teinturières. Un bébé joue avec sa grande sœur, qui voile sa tête sous la transparence de la longue bande d'étoffe qu'on est en train d'apprêter.

1377. —— Scène chinoise. Sur la terrasse d'un palais, qui domine hautement un grand paysage conventionnel de montagnes et de lacs, une société élégante se divertit dans un grand repas, aux sons de la musique. A droite, dans un espace réservé, une princesse, accompagnée de ses dames d'honneur, est absorbée dans la lecture d'une poésie.

1378. Triptyque. Halte sous les cerisiers en fleur. Au centre, un personnage grave et richement vêtu, à qui une jeune femme apporte une statuette d'acteur, dressée sur un socle.

1379. —— Sur la plage, de jeunes filles, leurs robes retroussées, s'avancent dans les eaux basses, devant les rochers sacrés d'Icé, qui se dressent dans la mer.

1380. —— Au centre d'une tente richement drapée, toute parsemée d'armoiries, un seigneur se livre à des libations. Autour de lui, ses femmes font de la musique, composent des poésies ou se groupent en des attitudes harmonieuses et pleines de noblesse. — C'est la composition qui fit condamner à la prison Outamaro, accusé d'avoir voulu mettre en scène le fameux Taïkosama, qui, sur la fin de ses jours, s'est livré à une vie de dérèglements.

1381. —— Scènes de la plage. Des sauniers viennent puiser l'eau salée de la mer.

1382. —— Sur la haute terrasse d'une maison, d'où la vue domine la ville d'Yédo, des femmes suspendent des étoffes. Un chat blanc est grimpé sur la balustrade.

1383. —— L'heure du lever. Trois femmes se montrent accroupies encore sous la verte transparence de la moustiquaire, tandis qu'une autre déjà levée, et deux servantes, se dressent debout, au premier plan.

1384. —— Chasse aux lucioles dans la prairie.

1385. Triptyque. Derrière les grosses poutres blanches d'un parapet de pont, se développe une théorie de jeunes femmes, les unes marchant, d'autres demeurant accoudées, d'autres encore cherchant à amuser des enfants en leur montrant l'eau qui coule sous le pont.

1386. Deux triptyques : 1° jeux de société dans une salle de palais; 2° réunion de jeunes femmes faisant de la peinture autour d'un brasero. Le long du mur se voient des piles de livres, des kakémono et des instruments de musique.

1387. —— 1° Préparatifs d'illuminations sous un auvent, d'où ruissellent des grappes de glycines; 2° bateau de la fortune à proue de gros phénix, et chargé d'un groupe allégorique de figures de femmes, représentant les sept dieux du bonheur.

1388. Trois triptyques : 1° les trois divinités : Hotei, Benten et Fokourokou, à qui de jeunes femmes font boire du vin en les amusant de plaisanteries frivoles : une fillette vient de placer la bouilloire à saké sur le sommet de la haute tête du dieu de la longévité; 2° excursion sur la plage de Kamakoura en face l'île de Yénoshima; 3° un jeune seigneur à cheval, son faucon de chasse sur le poing, et suivi de son escorte, traverse un gué en vue du mont Fouji.

1389. Grande composition à cinq feuilles, représentant des familles en promenade printanière à Moukoshima; chacun porte des branches fleuries, piquées dans la chevelure.

1390. Grande composition de cinq feuilles, représentant le nettoyage dans une maison du Yochiwara à la fin de l'année. Des servantes expulsent quelques hôtes attardés, encore ensommeillés, tandis que d'autres, armées de balais, font la chasse aux souris, au milieu du désarroi général.

1391. Kintoki prenant le sein.

« Rien de comparable dans les images des autres pays, aux planches d'Outamaro sur l'allaitement. Ce sont les penchements de tête de notre Vierge sur le divin bambino; c'est la contemplation extatique de la mère-nourrice; ce sont les enveloppements amoureux de ses bras; et c'est l'enroulement délicat d'une main autour d'une cheville, en même temps que la caresse de l'autre derrière la nuque de l'enfant suspendu à son sein. » (Edmond de Goncourt, Outamaro.)

1392. —— Les Pêcheuses de coquillages. Triptyque encadré.

Tirage hors ligne. — C'est incontestablement la meilleure épreuve de cette célèbre composition qui ait paru en vente publique.

« Cette triple planche se trouve être la composition où se dévoile, de la manière la plus ostensible, le nu de la femme, tel que le comprennent et le rendent les peintres japonais. C'est le nu de la femme, avec une parfaite connaissance de son anatomie, mais un nu simplifié, résumé dans ses masses, et présenté sans détail, en ses longueurs mannequinées, et par un trait qu'on dirait calligraphié.

« La feuille de gauche représente une femme nue, le bas du corps voilé d'un lambeau d'étoffe rouge, coulée au bord de la berge, une jambe déjà dans la mer, avec un frissonnement dans le corps appuyé sur ses deux

mains rejetées derrière elle, et avec la rétractation en l'air d'un pied qui semble se reprendre à deux fois, pour entrer décidément dans l'eau. Au-dessus de sa tête est penchée une seconde pêcheuse, qui lui montre de son bras étendu quelque chose dans l'abîme. La feuille du milieu nous montre assise une pêcheuse, une cotonnade bleue jetée sur les épaules, peignant sa chevelure ruisselante d'eau, pendant qu'un enfant nu la tette debout. La feuille de droite nous fait voir une pêcheuse, son couteau à ouvrir les coquilles dans la bouche, et en un gracieux contournement du torse, tordant des deux mains le bout de l'étoffe mouillée entourant ses reins, pendant qu'une acheteuse agenouillée choisit une coquille dans son panier. » (Edmond de Goncourt, Outamaro.)

1393. Album de douze planches. Série complète de la sériciculture.

1394. Album de douze planches. Série complète des douze heures au Yochiwara.

1395. Album de six planches au « baril de saké ». Une des séries les plus élégantes et les plus rares d'Outamaro.

1396. Album contenant six planches, représentant des femmes du Yochiwara.

1397. Album de douze planches. Série complète des scènes des Roninn, transposées dans la vie familière. A la dernière planche se voit le propre portrait d'Outamaro, au milieu des femmes du Yochiwara, ainsi qu'il ressort d'une inscription qui se lit sur le pilier devant lequel il s'est représenté.

SHIKIMARO

(1800)

1398. Album de trente-quatre planches. Figures de femmes en costumes de gala.

YEISAN

(1800)

1399. Six planches, formant série. Figures de femmes.

1400. Trente-huit planches; sujets divers. Ce lot sera divisé.

1401. Triptyque, qui déploie le spectacle animé d'une fête nocturne sur la Soumida, sillonnée d'embarcations autour du pont de Riogokou, où la foule s'écrase.

1402. —— Fête dans une maison de thé.

1403. Deux triptyques. Amusements dans la neige et fête dans une grande maison de thé.

KITAO MASSANOBOU

(1775-1830)

1404. Les beautés du Yochiwara. Album de sept grandes planches doubles, brillantes de couleurs.

HOK'SAÏ

(1760-1849)

1405. Dix-huit planches de la série des « Trente-six vues du Fouji-yama ».

Signature : *Sen Hok'saï I-itsu*.

1406. Important album, contenant cinquante-quatre planches, savoir : la suite complète des ponts, onze planches ; la suite complète de la lune, de la fleur et de la neige, trois planches ; neuf planches de la suite des cent poètes ; vingt-neuf planches de la suite des trente-six vues du Fouji ; deux planches de la suite des cascades.

Superbe tirage.

1407. Album contenant quarante grandes planches en couleurs, tirées des « Promenades d'Yédo ».

1408. Album de huit planches. La série des cascades.

Signature : *Sen Hok'saï I-itsu*.

1409. Album de sept planches étroites, en hauteur : Couvreurs, Équilibristes, Cerf dans la montagne, Daïkokou sur une pile de sacs, Buveur, Chimère sous la cascade.

Signature : *Sen Hok'saï I-itsu*.

1410. Douze planches, formant une collection de gravures d'après des feuilles d'éventails peintes par Hok'saï :

Coucou, Fleur et ciseaux, les Manzaï, Moineau et fleurs, Philosophe chinois, Poisson, Foujiyama, Ombres chinoises, Champignons, Pousses de bambou, Courtisane, Hirondelles.

Signature : *Sen Hok'saï I-itsu.*

1411. Album contenant douze planches en largeur. Paysages animés de figures et imprimés en *sourimono,* plus deux planches analogues, exécutées par des disciples de Hok'saï.

1412. Album de seize planches en largeur, sur les vues célèbres d'Yédo.

Cette belle série a été gravée par *Ando Nabéjiro* et éditée par *Maruya Jimpatchi* en 1802.

Sur la couverture annotation et signature d'Edmond de Goncourt.

1413. Album de huit planches en largeur, faisant partie de la suite du « Shashin Gwafou ».

1414. Quatre pièces : 1° planche étroite en hauteur, représentant deux oiseaux sur une branche fleurie; 2° quatre bandes, offrant des espèces variées de la fleur de cerisier; 3° et 4° deux sourimono à figures de femmes.

Signature : *Gwakiojin Hok'saï.*

1415. Grand sourimono en largeur, où se trouve représenté un gros tronc de prunier aux branches chargées de fleurs. Exécution saisissante de puissance.

Signature : *Gwakiojin Hok'saï.*

1416. Deux grands sourimono en largeur. 1° **Deux grosses tortues, gravissant une roche.**

Signature : *Toyo Hok'saï*.

2° Préparatifs d'un pique-nique à l'ombre d'un grand arbre, fleuri de glycines.

Signature : *Gwakiojin Hok'saï*.

1416 *bis*. Petit sourimono, représentant une jeune dame dans la rue, portant sous le bras une boîte enveloppée d'étoffe. Cette petite pièce exquise a été mise dans un passe-partout d'ancienne soie japonaise, encadré de bambou.

HOK' KEI

(1820)

1417. Album de quatorze planches en largeur, formant la suite des « Endroits célèbres dans les provinces ».

 A l'intérieur de la couverture annotation et signature d'Edmond de Goncourt.

1418. Grand sourimono, représentant, sur fond d'argent, un poisson immense, attaqué par un jeune héros.

1419. Grand sourimono en hauteur, représentant une scène mythologique. Deux personnages s'acheminent sur les nuages vers l'escalier qui mène à la lune, figurée par un grand disque d'argent, au milieu duquel se voit un somptueux palais, d'où sortent des enfants portant un lapin blanc.

1420. Six petits sourimono.

SOURIMONO DIVERS

1421. **Sôri** (1805). — Grand sourimono en largeur, représentant une scène familiale dans un intérieur ouvert sur un jardin.

 Signature : *Hishikawa Sôri.*

1422. **Hokouba** (1820). — Trois pièces : 1° grand sourimono en largeur, représentant, au bord d'une plage, les deux porteuses de sel ; 2° deux petits sourimono, représentant chacun une figure de femme.

 Signature : *Teisaï Hokouba.*

1423. Grand sourimono en largeur, exécuté en collaboration par **Outamaro, Tsukimaro** et **Kounisada**, et représentant trois figures de femmes.

1424. Trois planches : souris blanche, signée **Hoïtsu** ; singe tenant un rouleau d'écritures, signée **Gakutei** ; deux musiciennes, sans signature.

1425. Huit pièces diverses.

1426. Dix pièces diverses.

1427. Trente pièces diverses.

1428. Cinq planches par **Gakutei.**

1429. Sept pièces variées.

1430. Important album, contenant quarante sourimono par **Hok'saï** (dix-sept), **Hok'kei** (sept), **Hokouba** (un), **Gakoutei** (quatre), **Shinsaï** (huit), **Yeisen** (trois).

Plusieurs planches de Hok'saï, signées I-Itsu portent la date 1822.

<small>La signature d'Edmond de Goncourt à l'intérieur de la couverture.</small>

1431. Album contenant douze sourimono à figures de femmes par **Hok'saï** (un), **Hok'kei** (un), **Gakoutei** (cinq), **Shinman** (un), **Yanagawa** (un), **Keisaï** (deux), **Kounisada** (un).

<small>Annotations et signature d'Edmond de Goncourt.</small>

1432. Album de dix très fins sourimono à figures par **Hok'saï** (cinq), **Sôri** (trois), **Toyohiro** (un), **Outamassa** (un).

<small>L'une des planches signées *Sôri changé en Hok'saï*, porte la date : 1799.</small>

1433. Album de douze sourimono, natures mortes et animaux, par **Hok'saï, Hok'kei, Gakoutei, Shinman** et divers.

<small>Annotations et signature d'Edmond de Goncourt.</small>

1434. Album de onze sourimono, natures mortes et animaux, par **Shinman, Shinsaï, Hok'kei, Gakoutei** et divers.

1435. Album de vingt sourimono, natures mortes et animaux, par **Hok'saï, Hok'kei, Shinsaï, Gakoutei** et divers.

1436. Album de vingt sourimono à figures de femmes, par **Hok'saï, Hok'kei, Gakoutei, Shinman** et divers.

1437. Album de vingt sourimono à figures de femmes, par **Hok'kei**, **Gakoutei** et divers.

1438. Album de vingt sourimono, natures mortes, fleurs et animaux, par **Toyohiro, Hok'saï, Hok'kei, Gakoutei** et divers.

1439. Album de vingt sourimono à figures par **Hok'saï, Hok'kei, Gakoutei** et divers.

1440. Album de vingt sourimono à natures mortes et animaux, par **Hok'kei, Gakoutei** et **Shinsaï**.

SOURIMONO DE KIÔTO[1]

1441. Trente-quatre grandes planches diverses.
 Ce lot sera divisé.

1442. Vingt-deux planches grand format, en largeur.

1443. Cinquante planches de petit format.
 Ce lot sera divisé.

1444. Album double, de cent quarante-cinq pages, contenant quantité de sourimono, un petit nombre d'esquisses originales et quelques petites estampes par **Hiroshighé**.

1445. Album contenant vingt et une grandes planches.

1446. —— contenant vingt et une grandes planches.

1447. —— contenant vingt grandes planches et deux de plus petit format.

1448. —— contenant trente-quatre planches, la plupart en largeur.

1449. —— contenant vingt-neuf grandes planches.

1450. —— contenant trente planches de petit format.

1451. —— contenant dix-huit planches de petit format.

1. Pour le bon entendement du public nous conservons à ce genre de gravures l'appellation généralement adoptée de *Sourimono de Kiôto*, bien qu'elle ne soit pas toujours exacte. Beaucoup de ces feuilles se faisaient à Yédo et la signature de *Zéshinn*, surtout, s'y rencontre fréquemment.

KOUNITORA

(1815)

1452. Douze planches avec série de dix vues d'Yédo et deux autres paysages.

YANAGAWA SHIGHÉNOBOU

(1787-1842)

1453. Quatre planches. Figures de femmes.

SOGAKOUDO

(1850)

1454. Album contenant la série des quarante-huit planches, fleurs et oiseaux.

 Annotation d'Edmond de Goncourt : « Album rare, une merveille de l'art décoratif ».

MASSAYOSHI

(1800)

1455. Enfants acrobates.

KOUNIMASSA

(1800)

1456. Deux planches. Buste d'acteur et groupe de deux acteurs en pied.

SHUNSEN

(1810)

1457. Triptyque. Cueillette de grappes.
1458. Deux planches du même triptyque que le précédent numéro.

YOSHITEROU

1458 *bis*. Combat entre un dragon et deux guerriers.

KOUNINAO

(1830)

1459. Triptyque, représentant la vaste perspective à vol d'oiseau d'une maison du Yochiwara, dont le toit serait enlevé.

HIROSHIGHÉ

(1797-1858)

1460. Les cinquante-trois stations du Tokaïdo. Série tout entière d'une rare conservation et de premier tirage. Cette collection, devenue introuvable dans un état aussi parfait, est renfermée dans un très beau portefeuille d'ancienne soie japonaise.

 Feuille de titre avec la signature d'Edmond de Goncourt.

1461. Vingt-trois planches de la série de soixante vues de toutes les provinces.

1462. Dix-huit planches de la série de Yédo Meisho.

1463. Deux planches de la série des poissons.

1464. Quatre paysages divers.

1465. Huit planches. La série complète des huit vues de Kanasawa.

 Série rare.

1466. Album contenant la série complète des cinquante-trois stations du Tokaïdo. Cinquante-quatre planches.

 Très beau tirage, avec annotation et signature d'Edmond de Goncourt.

1467. Album composé de la série des Roninn. Onze planches.

 Excellent tirage.

KOUNISADA

(1787-1865)

1468. Triptyque. Intérieur d'une habitation de Yochiwara.

1469. Le pont de Riogokou, une nuit de fête.
>Signé : *Toyokouni*.

1470. Grande composition de cinq feuilles. Promenade populaire sous les cerisiers en fleurs.
>Signé : *Toyokouni*.

1471. Cinquante-sept planches variées.
>Ce lot sera divisé.

1472. Album de quatre-vingt-onze planches, la plupart en triptyque, représentant surtout des figures de femmes sur fond de paysages.
>Signé : *Toyokouni*.

1473. Album composé de cent planches d'acteurs et de scènes diverses, dont beaucoup ont pour fond de très beaux paysages, partie par Hiroshighé.
>Signé : *Toyokouni*.

1474. Sept albums variés, à figures.

KOUNIYOSHI

(1800-1861)

1475. Quarante-sept planches. Album contenant les figures des quarante-sept Roninn.

1476. Deux albums. L'un de cinquante-quatre planches, se rapportant au Ghenji Monogatari (date 1844), et l'autre, de cinquante planches, illustrant les cent poésies.

KEISAÏ YEISEN

(1830)

1477. Quatre planches. Figures de femmes.

1478. Trente-trois planches de figures diverses.

SHIGHÉNOBOU

(1850)

1479. Album de seize planches : 1 une série de neuf planches de fleurs, plus sept planches de scènes grotesques, par **Kiôsaï**.

ÉCOLE D'OSAKA

1480. **Sadamassu.** — Buste de jeune guerrier. Impression de luxe avec or et argent.

1481. **Hokouyei.** — Deux planches. Guerriers sur fond de paysage. Impression de luxe.

1482. Divers artistes de l'École d'Osaka. Six planches d'acteurs.

1483. Six planches d'acteurs.

1484. **Sadayoshi.** — Six planches : 1° une composition de quatre feuilles représentant la promenade des acteurs dans une vaste campagne aux arbres fleuris; 2° diptyque de danseuses.

1485. Album d'acteurs, composé de quatre-vingt-deux planches, par **Hokushiu, Ashiyuki, Kounihiro, Sadamassu**, etc. Cet album contient nombre de grandes compositions de cinq feuilles.

1486. Album d'acteurs, composé de soixante-dix planches de combats et de scènes de théâtre, par **Ashiyuki, Hok'keï, Hokoushiu, Shighéharou, Ashiyouki, Hokouyei, Kounihiro, Yoshikouni.**

1487. Album de soixante-douze planches d'acteurs, par **Hokouyei, Ashiyuki, Kounihiro, Sadayoshi**, etc.

1488. Cinq albums, contenant grand nombre de planches d'acteurs, par **Ashiyuki, Kounishighé, Kounihiro, Hokoushiu.**

ALBUMS D'ACTEURS

1489. Grand album de cent dix planches. Triptyques, par **Yeizan, Kounisada, Kouniyoshi, Yeisen, Kouniyassou, Sadatora.**

1490. Dix-sept albums, contenant un très grand nombre de planches de figures d'acteurs et de femmes, par : **Ashiyouki, Fussanobou, Hirosada, Hiroshighé, Hokoujiu, Hokoushiu, Hokouyei, Keisaï Yeisen, Kensaï, Kiosaï, Kôounsaï, Kouniakira, Kounihiro, Kounihissa, Kounikané, Kounimarou, Kounimitsu, Kouninao, Kounisada, Kounitchika, Kounitora, Kouniyassu, Kouniyoshi, Sadahidé, Sadahiro, Sadanobou, Sadatora, Shunko, Shunsho, Yoshi-ikou, Yoshikadzu, Yoshikouni, Yoshitéru, Yoshitora, Yoshitoshi, Yoshitoyo.** (Ce lot sera divisé.)

LIVRES

LIVRES PAR DIVERS ARTISTES

1491. **Tanyu** (1600-1674). — Trois volumes. Recueil de dessins de ce maître, portant pour titre : *Shiutinn Gwajo*, imprimé à Yédo, 1803.

1492. **Kôrin** (1660-1716). — Deux ouvrages : 1° ouvrage en deux volumes, d'après les dessins de Kôrin, publiés sous le titre : *Kôrin Shinsen Hiakoudzu* (nouveau recueil des dessins de Kôrin) et assemblés par Hoïtsu (1759-1816), (édition de 1864); 2° ouvrage en deux volumes contenant, sous le même titre, une autre série de dessins de Kôrin.

1493. **Kenzan** (1663-1743). — Un volume. Recueil d'œuvres publiées sous le titre *Kenzan Gwafou*, par les soins de Hoïtsu (1759-1816).

1494. **Itcho** (1660-1724). — Un volume en couleurs, reproduisant, sous le titre *Gwa-sen*, des peintures d'Itcho. Édition du milieu du xix° siècle.

1495. Quatre volumes. 1° **Shunbokou** (1673-1760). 5° volume du *Wakan Meigwa Yen* (Jardin des dessins célèbres de la Chine et du Japon). Ce volume reproduit des peintures de Tanyu (1600-1674); 2° **Ghiokousuisaï**, 3° volume du Gwato Senyô (choix de dessins) (1766); 3° **Sôshiséki** (1693-1774), un volume du *Kokon Gwasô* (Buisson de dessins anciens et modernes) (1770); 4° **Ogoura Tokei** (École chinoise), un volume d'un recueil de dessins (1786).

1496. **Takagi Kôsuké**. — Trois volumes *Himaga Ghi-on Tayashi*. Dessins de robes, 1730.

1497. **Tatsihbana Minko**. — *Saïgwa shokounin bourui* (les artisans de tous métiers dessinés en couleurs), deux volumes en couleurs, 1770.

1498. **Kitao Massanobou** (1755-1830). — *Adzuma Kiokou Kiôka gojiuninishu* (cinquante poètes comiques de Yédo), un volume en couleurs, 1786.

1499. **Yeishi**. — *Niobo Sanjiu Rok'kasen* (les Trente-Six Poétesses). Un volume en couleurs. Poésies faites et écrites par Trente-Six jeunes demoiselles de Yédo. Préfaces datées de 1797. Impression achevée en 1801. Le volume s'ouvre par une très jolie gravure de Hok'saï, qui occupe les deux premières pages du livre, et qui offre cette particularité d'être la première œuvre en date, où Hok'saï signe de ce nom.

Ce volume porte la signature d'Edmond de Goncourt, précédée de cette annotation : « Exemplaire de la plus grande beauté de cet ouvrage, bien rarement précédé de sa préface et suivi de sa post-face. Exemplaire acheté 200 francs en 1888. »

LIVRES D'OUTAMARO
(1754-1806)

1500. *Shiohi no tsuto* (Souvenirs de la mer basse). Un volume en couleurs (environ 1780). Annotation d'Edmond de Goncourt.

1501. *Yehon Moushi Yérabi* (Insectes choisis). Préface de Toriyama Sékiyen, maître d'Outamaro. Deux volumes en couleurs, réunis en un seul, 1781.

1501 bis. *Yéhon Momo tchidori* (Le livre des cent oiseaux chanteurs), en couleurs. Un volume sur deux.

1502. *Yéhon Kotoba-no-hana* (Paroles-fleurs). Paysages animés. Deux volumes en noir, 1787.

1502 bis. *Foughenzô*. Poésies sur les fleurs de cerisier. Volume en couleurs, 1790.

1503. *Seirô yehon nenjiu ghioji* (Annuaire des maisons vertes). Deux volumes en couleurs. Avec la collaboration de Hidémaro et Takimaro. Texte de Jipensha Ikkou, 1804.

1504. Même ouvrage que le précédent; impression en noir.

LIVRES DE TOYOKOUNI
(1772-1828)

1505: *Yéhon Imayo sugata* (Les mœurs du jour). Deux volumes en couleurs, 1802.

LIVRES DE HOK'SAÏ

(1760-1849)

1506. *Tôto Meisho* (Les vues célèbres de la capitale). 3 volumes en noir, réunis en un seul, 1799.
 Signature : *Hok'saï.*

1507. *Tôto Shôkei itshiran* (Un coup d'œil sur les belles vues de la capitale). 2 volumes en couleurs.
 Signature : *Hok'saï Tatsumassa,* 1800.

1508. *Yehon Kióka Yama mata yama* (Montagnes sur montagnes). 3 volumes en couleurs. Poésies réunies par *Oharatei.*
 Signature : *Hok'saï.*

1509. *Momo tshidori* (Les cent oiseaux chanteurs). Vues de Yédo. 1 volume en noir.
 Signature : *Gwakiojin Hok'saï.*

1510. *Tshôraï zek'kou shu.* Recueil de poésies chinoises de Tshoraï. 1 volume en couleurs. 1802.
 Non signé.

1511. *Heikei Godan* Tradition villageoise. 2 volumes en noir, contenant toutes les illustrations de ce roman, dont le texte est par Bakinn.
 Non signé.

1512. *Dotshiu Gwafou* (Album de route). 1 volume noir et rose.
 Non signé.

1513. *Djôrori Zekkou* (Poésies des chansons nommées Djôrori). 1 volume en noir avec la collaboration de Bok'sen. 1815.

 Signature : *Katsushika Hok'saï sensei.*

1514. *Santaï Gwafou* (Albums des trois genres de dessins). 1 volume en rose. 1816.

 Signature : *Katsushika Taïto.*

1515. *Denshinn Gwakio* (Dessins inspirés par le cœur). 1 volume en noir avec collaboration des élèves de Hok'saï établis à Nagoya : **Bok'sen, Taïso, Hokoujiu et Outamassa**. Édition de 1818, préface de 1813.

 La signature, qui manque au présent exemplaire, est d'ordinaire pour cet ouvrage : *Katsushika Hok'saï.*

1516. *Hok'saï Gwashiki* (Modèles de dessins). 1 volume en rose, avec la collaboration des élèves de Hok'saï établis à Osaka : **Senkwa Kutei, Hokouyo, Senkwatei, Hokoushiu, Shunyôtei, Hok'kei**. Date : 1818.

 Non signé.

1517. *Hok'saï Sôgwa* (Dessins cursifs). 1 volume en noir. 1820.

 Signature : *Katsushika Taïto.*

1518. 1° *Onna Imagawa* (Livre de morale pour les femmes). 1 volume en noir ; 2° même ouvrage en couleurs.

 Non signé.

1519. *Imayo Koushi Kiserou hinagata* (Modèles de peignes et de pipes à la mode du jour). 3 volumes en noir, réunis en un volume. Les deux volumes de peignes sont datés 1822 et le volume de pipes 1823.

 Signature : *Sen* (anciennement) *Hok'saï : I-itsu.*

1520. *Ipitsu Gwafou* (Album des dessins à un seul coup de pinceau). 1 volume en rose et bleu, accompagné d'un exemplaire moderne. Annoté par Edmond de Goncourt comme suit : « Superbe exemplaire de l'édition originale, publié en 1823, auquel j'ai joint un exemplaire moderne propre à faire juger la différence qu'il y a entre un bel exemplaire de tirage ancien et un exemplaire aux colorations *canailles* de ces derniers temps. — Exemplaire de la bibliothèque particulière d'Hayashi. »

1521. *Yehon Suikodenn* (Histoires du pays de Suiko). 1 volume en noir. 1830.

Signature : *Sakino* (anciennement) : *Hok'saï*.

1522. *Fougakou Hiak'kei* (Les cent vues du Pic Fouji). 2 volumes en noir et gris. Édition à la plume de faucon et à la couverture gaufrée des vues du lac Biwa. 1er volume daté 1834 et 2e volume 1835.

Signature : *Gwakio Rojin Man.*

1523. *Fougakou Hiak'kei* (Les cents vues du Pic Fouji). 3 volumes en impression teintée.

1523 *bis*. Même ouvrage. Tirage plus moderne.

1524. *Banshokou zouko* (Modèles pour toutes industries). 2me et 3me volume en couleurs. 1835.

1525. *Shôkokou Yehon Shin Hinagata* (Nouveaux modèles pour tous les artisans). 1 volume en noir, 1836, accompagné d'un exemplaire en tirage moderne.

Signature : *Gwakio Rojin Man.*

1526. Les héros illustres du Japon. 3 volumes en noir.
1er *Yehon Sakigaké*. 1836.
2e *Yehon Mousashi Aboumi*. 1836.
3e *Wakan Homaré*. 1850.

> Signature : *Sen Hok'saï Gwakio Rojin Man* avec la remarque au deuxième volume : *à l'âge de 76 ans.*

1527. *Yehon saïshiki-tsou* (Album de dessin pour le coloris). 2 petits volumes en noir.

> Signé : *Gwakio Rojin Man.*

1528. *Wakan inhitsou denn* (Histoires chinoises et japonaises des bonnes ou mauvaises actions). 1 volume en noir. 1840.

> Signé : *Sen Hok'saï aratamé* (autrefois Hok'saï, changé en): *Gwakio Rojin Man.*

1529. *Hok'saï Mangwa* (Dessins rapides), dite la « Petite Mangwa ». Ouvrage en 1 volume ; exemplaire en couleurs. 1843.

> Signé : *Sen* (autrefois) *Hok'saï* : *Man.*

1530. *Yehon Tékinn Oraï* (La correspondance traitant de l'éducation du jardin de la famille). 3 volumes en noir.

Le 1er daté 1828,
Le 2e » 1848,
Le 3e non daté.

1531. *Hok'saï Gwafou* (Recueil de dessins de Hok'saï). 3 volumes en noir. 1849. Ce sont surtout des reproductions de dessins antérieurement publiés.

1532. *Yehon Toshisenn* (Le livre des poésies de la dynastie des Tang). 3 volumes en noir.

> Signé : *Sen* (autrefois) *Hok'saï* : *I-itsu.*

1533. *Mangwa* (Dessins rapides). Ouvrage en 14 volumes. Exemplaire teinté.

1534. Même ouvrage en noir, et comprenant le volume supplémentaire tome XV. Ce dernier est en tirage teinté.

Ce lot comprend en outre un second exemplaire du tome XIV et deux exemplaires de plus du tome XII, qui seront vendus séparément.

SÔRI

1535. *Yehon Shokouninn Kagami* (Miroir de tous les artisans). 1 volume en couleurs, 1803.

LIVRES DE HOK'KEI

1536. *Kiôka Shu.* Poésies illustrées sur les portraits des Sages. 1 volume en noir. Frontispice par Hok'saï (signant I-itsu).

1537. Recueil de poésies illustrées sur les femmes célèbres du Japon. 1 volume en noir.

1538. *Gakoumen Kiôka Shu* (Recueil de poésies dans les dessins encadrés). 1 volume en noir. 1826.

1539. *Kiôka Santo Meisho zouyé* (Poésies illustrées sur les vues célèbres des trois capitales : Yédo, Kioto, Osaka). 1 volume en couleurs. 1812.

1540. *Tôto jiuni Kiôka shu* (Poésies sur les douze vues de Yédo). 1 volume en noir. 1819.

1541. *Fouso meisho kiôka shu* (Poésies sur les vues célèbres du Japon). 1 volume teinté. 1824.

1542. *Mangwa.* 1 volume en noir, de l'édition de 1830, auquel est joint un exemplaire postérieur en couleurs. En outre il est ajouté à ce lot un second exemplaire en noir, différent du premier et d'un tirage peut-être encore antérieur.

1543. *Sansaï Yuki Hiakushiu* (Recueil de cent poésies sur la fleur, la neige et la lune). 3 volumes en couleurs. Gravure par Nakamoura Nitchô; calligraphie par Hokkiyen; tirage par Noukatomi. 1828-1829-1830.

LIVRES DE DIVERS ARTISTES

DE L'ATELIER DE HOK'SAÏ

1544. **Hokouba.** — Les bords de la Soumida. Un volume en noir. 1823.

1545. **Gakutei.** — *Itshiro Gwafou* (Album d'un vieillard). Un volume en couleurs.

1546. **Hokou-oun.** — *Hokou-oun Mangwa*. Un volume, teinté.

1547. **Yanagawa Shighénobou.** — Album de dessins.
 Signature : *Riousen*.

LIVRES DE HIROSHIGHÉ

1548. *Yéhon Yédo Miyaghé* (Cadeau de Yédo). Dix petits volumes de paysages teintés, représentant des vues de Yédo.

1549. *Tokaïdo Foukei Zokaï* (Paysages du Tokaïdo). Deux petits volumes de paysages teintés.

1550. *Sôhitsu gwafou*. Trois petits volumes de croquis, en couleurs.

1551. *Kinka shu* (Recueil des belles fleurs). Vues du Tokaïdo. 1 volume en couleurs. 1858.

LIVRES

PAR DIVERS ARTISTES

1552. **Kounisada**. — *Tokaïdo gojiusan tsuki* (Les 53 stations du Tokaïdo). Album en couleurs de 55 planches, paysages avec figures.

1553. *Vues de Yédo*. Trois volumes en couleurs, un volume par chacun de ces trois artistes : **Kounisada, Hiroshighé** et **Kouniyoshi**.

1554. *Keisaï Sôgwa*. Cinq volumes de croquis en couleurs, chacun par un artiste différent. 1842.

 1er volume. Anonyme.
 2e » par **Baïtei Kwakei**.
 3e » par **Keisaï Yeisen**.
 4e » par **Raï-an Ghenki** (d'Osaka).
 5e » par **Keisaï Yeisen**.

 Collection Burty.

1555. *Koumanaki Kaghé* (Ombres sans ombres). Un volume en couleurs. Profils de bustes en ombres chinoises par **Baïgaï** ; la première page, formant frontispice, par **Zéshinn**. 1867.

1556. *Ansei Menboun Roki*. Tremblement de terre et incendie à l'époque d'Ansei (1855), par **Yoshiharou**. Trois volumes en couleurs.

1557. *Miyako fouzokou kehaïden* (Traité de la toilette dans la capitale des modes). Dessins par **Shunkiosaï**. 1850.

1558. *Kôshu gwafou* (Album de **Kôshu**). Un volume teinté. Esquisses.

1559. *Foukei gwasô* (Buisson de dessins sans forme), par **Gheshio**. Un volume noir et couleurs. Figures, animaux et fleurs. 1817.

1560. *Kimpa-inn Gwafou* (Album de dessins du jardin à flot d'or), par **Boumpô**. Un volume en couleurs pâles. Etudes de fleurs. 1820.

1561. *Shôgwa jo* (Album de dessins et de calligraphie). Un volume en couleurs. Trente sujets variés, par trente différents artistes dont la nomenclature française est annexée au livre. 1830.

1562. *Tei kagami moyo setsuyo*. Carnet de dessins de costumes. Un petit volume en couleurs, publié par *Minéya*, teinturier de Kiôto

1563. *San-no-Shinyei* (Image de la Reine des montagnes), par **Oïshi Shûga**. Les différents aspects du Fouji-Yama à toutes les époques de l'année. Un volume en couleurs tendres avec gaufrages. 1822.

1564. Dessins de fleurs et d'oiseaux. Deux volumes teintés, par **Baïrei**.

1565. *Meijinn Rantchikou Gwafou*. Album d'orchidées et de bambous. Deux volumes en noir par **Sawa Keizan**. 1804.

1566. *Kintcho Gwafou* (Album de **Kintcho**). Deux volumes en couleurs. Dessins de figures. 1834.

1567. Fleurs, plantes et oiseaux. Deux volumes en couleurs. 1864.

1568. Modèles de robes. Six volumes en couleurs, deux séries de chacune trois volumes.

1569. Huit volumes variés, par **Keisaï Yeisen** et **Kouniyoshi**.

1570. Quatre volumes variés, par **Kiôsaï**.

1571. Quatre volumes variés, par **Issaï**.

1572. Vingt-six livres illustrés divers. (Ce lot sera divisé.)

1573. *Kokou Kwa Yobo.* Trésor des temples de *Daijingou* et de *Toyoghekou*. Un volume en couleurs, publié par le gouvernement japonais.

1574. Seize livres illustrés : sujets libres. (Ce lot sera divisé.)

LIVRES EUROPÉENS

SUR

L'ORIENT ET L'EXTRÊME-ORIENT

ORIENT

1575. *Les Quatrains de Khèyam*, traduits du persan, par J.-B. Nicolas. — *Paris*, 186 .

1576. *Etudes sur Ninive et Persépolis*, par F.-G. Eichhoff. — *Lyon*, 1852.

LIVRES SUR LA CHINE

ARTS, LITTÉRATURE ET HISTOIRE

1577. *Histoire et Fabrication de la Porcelaine chinoise*, ouvrage traduit du chinois par Stanislas Julien, accompagné de notes et d'additions par Alph. Salvetat, et augmenté d'un mémoire sur la porcelaine du Japon, par le docteur Hoffmann. — *Paris*, 1857.

1578. *La Céramique chinoise*, par Ernest Grandidier, avec héliogravures, reproduisant 124 pièces de céramique. — *Paris*, 1894.

1579. *Poésies de l'Époque des Thang* (viie, viiie et ixe siècles de notre ère), traduites du chinois par le marquis d'Hervey-Saint-Denys. — *Paris*.

1580. *L'Empire du Milieu*, par le marquis de Courcy. — Paris, 1867.

1581. 1° *Essai sur le Chi-King* (Livre des vers) et sur l'ancienne poésie chinoise, par Brosset jeune. — Paris, 1828;

2° *La Vie réelle en Chine*, par le révérend William C. Milne, traduite par André Tasset. — Paris, 1858;

3° *La Chine et les Puissances chrétiennes*, 2 volumes par D. Sinibaldo de Mas. — *Paris,* 1861.

1582. Dix-sept reproductions d'objets en jade. Gravure sur bois, par Léveillé.

LIVRES

SUR L'ART JAPONAIS

1583. *L'Art japonais*, par Louis Gonse. *Paris*, 1883. Deux volumes richement illustrés de planches hors texte en noir et en couleurs, et de gravures dans le texte.

1584. *Le Japon artistique*, documents d'art et d'industrie, réunis par S. Bing. Série complète des 36 livraisons, fournies d'une infinité de planches hors texte en noir et en couleurs et richement illustrées de dessins dans le texte.

. Exemplaire sur japon formant trois gros volumes in-4, magnifiquement reliés en ancienne soie du Japon. — *Paris,* 1888 à 1891.

1585. *Le Japon artiste,* texte et dessins, par Ph. Burty. Cahiers qui devaient former la première livraison d'une publication périodique qui n'a pas paru. — *Paris,* 1887.

1586. *Japonisme.* Dix eaux-fortes par Félix Buhot. Reproductions d'objets ayant appartenu pour la plupart aux collections de Ph. Burty et d'Edmond de Goncourt. — *Paris,* 1883. A ce volume est joint un autographe de Ph. Burty.

1587. 1° *L'Art japonais,* brochure, par Ernest Chesneau. — *Paris,* 1869 (dédicace);

2° *L'Art japonais,* brochure avec illustrations dans le texte, par Th. Duret. — *Paris,* 1882 (dédicace);

3° *L'Art japonais,* brochure, par Ary Renan. — *Paris,* 1884 (dédicace).

1588. *Exposition rétrospective de l'Art japonais*, avec planches. — *Paris*, 1883.
Exemplaire sur japon.

1589. *Exposition de la gravure japonaise à l'École nationale des Beaux-Arts*. Catalogue précédé d'un chapitre sur l'histoire de cet art, par S. Bing, avec planches. — *Paris*, 1890.
Exemplaire sur japon, avec dédicace.

1590. *Descriptive and Historical Catalogue of a collection of japanese and chinese paintings in the Bristish museum*, by William Anderson. — *London*, 1886.

1591. *Japanese Wood Engravings*, by William Anderson. — *London*, 1895. Avec planches.

1592. *The Masters of Ukioye. Japanese Paintings and color Prints*, by Ernest Francesco Fenollosa. — *New-York*, 1896.

1593. Collection Ph. Burty :
1° *Catalogue de peintures et d'estampes japonaises*, avec préface d'Ernest Leroux. — *Paris*, 1891.
Exemplaire sur japon.
2° *Catalogue de la collection Philippe Burty. Arts japonais et chinois*, avec préface par S. Bing et liste de signatures japonaises des laqueurs, sculpteurs, ciseleurs, fondeurs et céramistes. — *Paris*, 1891.
Exemplaire sur japon.

1594. 1° *La Poterie et la porcelaine au Japon*. Conférence par Ph. Burty. — *Paris*, 1885 (dédicace).
Numéro 1 des deux exemplaires sur japon.

2° *Le Papier au Japon*. Brochure, par Ph. Burty. — *Paris*, 1885 (dédicace).

3° *Les Laques japonais au Trocadéro*, par Charles Ephrussi. — *Paris*, 1879 (dédicace)

1595. *La Musique au Japon*, par Alexandre Kraus fils, avec 85 figures en photographie. — *Florence*, 1878.

Le Japon artistique et littéraire, par Le Blanc du Vernet. — *Paris*, 1879.

LIVRES

SUR L'HISTOIRE DU JAPON

1596. *Histoire naturelle, civile et ecclésiastique de l'Empire du Japon,* composée en allemand, par Engelbert Kaempfer, et traduite en français sur la version anglaise de Jean Gaspar Scheuchzer. Deux volumes avec illustrations. — La Haye, 1729.

1597. *Histoire et description générale du Japon,* par le P. de Charlevoix, de la Compagnie de Jésus, avec illustrations. — *Paris,* 1736.

1598. *Mémoires et anecdotes sur la dynastie régnante des Djogouns.* Ouvrage orné de planches gravées et coloriées, tiré des originaux japonais par Titsingh, publié avec des notes et éclaircissements par Abel Rémusat. — *Paris,* 1820.

1599. *Nipon o Daï itsi ran,* ou annales des empereurs du Japon, traduites par Isaac Titsingh, avec l'aide de plusieurs interprètes attachés au comptoir hollandais de Nagasaki. Ouvrage accompagné de notes, et précédé d'un aperçu de l'histoire mythologique des Japonais, par S. Klapproth. — *Paris,* 1834.

1600. *Les Grandes guerres civiles du Japon,* par L.-E. Bertin. Précédé d'une introduction sur l'histoire ancienne et les légendes, avec illustrations dans le texte. — *Paris,* 1894.

1601. *Histoire des Taïra*, tirée du Nipon Gwaisi, traduit du chinois, par François Turrettini. — *Genève,* 1874-75.

1602. *Heike Monogatari. Récits de l'histoire du Japon au XII*ᵉ *siècle.* Publié par F. Turettini. — *Genève.*

1603. *La Restauration impériale au Japon,* par le vice-amiral Layrle. — *Paris,* s. d.

1604. *Japan opened.* — *London,* 1858.

1605. *Sechs Wandschirme in Gestalten der vergaenglichen Welt.* Roman japonais dans le texte original avec les cinquante-sept gravures, par Kounisada (signant Toyokouni), traduit en allemand et édité par le docteur August Pfitzmaier. — *Vienne,* 1847.

LIVRES

DE LITTÉRATURE JAPONAISE

1606. *Fookoua Siriak*, ou traité sur l'origine des richesses au Japon, écrit en 1708 par Arraï Tsikougo no Kami Sama; traduit de l'original chinois et accompagné de notes, par M. Klapproth. — *Paris*, 1828.

1607. *Tales of Old Japan*, par A.-B. Mitford. Deux volumes, avec planches. — *Londres*, 1871.

1608. *Anthologie japonaise*. Poésies anciennes et modernes, traduites en français et publiées avec le texte original, par Léon de Rosny, avec préface par Ed. Laboulaye. — *Paris*, 1871.

1609. *Il Taketori Monogatari ossia la Fiaba del nonno Tagliabambu*, tradotto, annotato e publicato per la prima volta in Europa da A. Severini. — *Firenze*, 1881.

1610. *Komats et Sakitsi*, ou la rencontre de deux nobles cœurs dans une pauvre existence. Nouvelles scènes de ce monde périssable exposées sur six feuilles de paravent par Risitti Tanefico, romancier japonais, et traduites, avec le texte en regard, par F. Turrettini. — *Genève*.

1611. *Tami no nigivai*. L'activité humaine. Contes moraux. Texte japonais transcrit et traduit par François Turettini. — *Genève*

1612. *Tchou-Chin-Goura,* ou une vengeance japonaise. Roman japonais traduit en anglais avec notes en appendice par Frederick V. Dickens. Traduction française de Albert Dousdebès. Gravures sur bois par des artistes japonais. — *Paris,* 1886.

1613. *Okoma.* Roman japonais, illustré par Félix Régamey (dédicace). — *Paris,* 1883.

1614. *Shitakiri Suzume.* Le Moineau qui a la langue coupée. Conte japonais, traduit en hollandais. On y a joint en manuscrit la traduction du conte en français. — *Tokio.*

LIVRES

SUR LA SCIENCE ET LES MŒURS AU JAPON

1615. *Observations critiques et philosophiques sur le Japon et les Japonais.* — *Amsterdam*, 1780.

1616. 1° *Le Japon contemporain*, par Édouard Fraissinet. — *Paris*, 1857.
2° *Le Japon.* Mœurs, coutumes, par le colonel Du Pin. — *Paris.*

1617. I. *Sette Genii della félicità.* Sopra una parte del culto giapponesi. Traduzione dal giapponese di Carlo Puini. — *Firenze*, 1872.

1618. 1° *Kasira gaki zou vo Kin mou dzu wi taïsei.* Encyclopédie japonaise. Le chapitre des quadrupèdes avec première partie de celui des oiseaux. Traduction sur le texte original par L. Serrurier. — *Leyde*, 1875.
2° *Een en ander over Japan door* L. Serrurier. — *Leiden*, 1877.

1619. *Le Japon pratique*, par Félix Régamey. Cent dessins par l'auteur. — *Paris* (dédicace).

1620. *Le Japon de nos jours et les Échelles de l'Extrême-Orient.* Ouvrage contenant trois cartes, par Georges Bousquet. — *Paris*, 1877.

1621. *Le Japon à l'Exposition universelle de 1878. Géographie et histoire du Japon.* — *Paris*, 1878.
 Les Essences forestières du Japon. Par E. Dupont. — *Paris*, 1879.

1622. *Child-life in Japan and Japanese Child-stories* by M. Chaplin Ayrton. — *London*, 1879.

1623. 1° *Notes médicales sur le Japon* par Ch. Remy. — *Paris*, 1883.
 2° *Le Théâtre au Japon*, par Emile Guimet et Félix Régamey. — *Paris*, 1886.

1624. *Japanese Homes and their Surroundings*, by Edward S. Morse. — *New-York*, 1889.

1625. *Le Chat d'après les Japonais*, par Jules Adeline. Deux eaux-fortes et croquis lithographiés. — *Rouen*, 1893.

LIVRES DE VOYAGES

1626. *Ambassades de la Compagnie hollandaise des Indes d'Orient avec l'empereur du Japon.* 2 tomes en 1 volume avec planches. — *Paris*, 1722. — Avec annotation par Edmond de Goncourt, mentionnant que les gardes de la reliure sont de l'invention de Popelin.

1627. *Voyages de C.-P. Thunberg au Japon,* par le cap de Bonne-Espérance; les isles de la Sonde, etc. 2 volumes. — *Paris*, 1796.

1628. *Lettres sur l'Inde.* — *Paris*, 1848.

1629. *Promenade autour du Monde,* 1871, par le baron de Hübner, 2 volumes. — *Paris*, 1873.

1630. *Voyage en Asie,* par Théodore Duret. Le Japon. — La Mongolie. — Java. — Ceylan. — L'Inde. — *Paris*, 1874.

1631. *Le Japon,* raconté par Laurence Oliphant. Traduction publiée par M. Guizot. Nouvelle édition. — *Paris*, 1875.

1632. 1° *Promenades japonaises.* Texte par Emile Guimet. — Dessins d'après nature par Félix Régamey. — *Paris*, 1878.

2° *Promenades japonaises.* Tokio-Nikko. Texte par Émile Guimet. Dessins par Félix Régamey.

Les deux volumes sur papier de Chine.

1633. *Notes d'un bibeloteur au Japon* par Philippe Sichel, avec une préface par Edmond de Goncourt. — *Paris*, 1883.

BIBLIOGRAPHIE

CATALOGUES DE VENTE ET DIVERSES BROCHURES

1634. *Bibliographie japonaise* ou catalogue des ouvrages relatifs au Japon, qui ont été publiées depuis le xv^e siècle jusqu'à nos jours. Rédigé par Léon Pagès. — *Paris, 1859.*

1635. 1° Catalogue de la collection chinoise, composant le cabinet de M. F. Sallé; vente à Paris du 11 avril 1826;

2° Catalogue d'objets d'art et d'industrie chinoise; vente à Paris du 25 avril 1827;

3° Catalogue des objets d'art de la Chine qui composent le cabinet de feu M. de Guignes; vente du 11 janvier 1846. Annoté par Sauvageot;

4° Catalogue d'une riche et importante collection d'objets d'art et curiosités; vente à Paris du 2 au 5 février 1857.

1636. Lot de catalogues de vente et de brochures diverses.

OBJETS NON CATALOGUÉS

1637. Objets divers non catalogués.

ERRATA

PEIGNES

N° 534.	*Au lieu de* Ringhiokou,	*lire* Riughiokou	
— 543.	— Matayama,	— Matsuyama.	

INRO

N° 556. *Au lieu de* Tokaçaï, *lire* Jokaçaï.

NETSUKÉ

N° 957.	*Au lieu de* Hoyu,	*lire* Hoyutsu.	
— 958.	— Ju Goriokou,	— Juguiokou.	
— 981.	— Toçaï,	— Tak'çaï.	
— 1033.	— Ghiokkou,	— Ghiokouzan.	
— 1034.	— Josounoyou,	— Yassunobou.	
— 1037.	— Dôsaro,	— Dôzan.	
— 1046.	— Nobokaten,	— Noboukatsu.	
— 1068.	— Kusui,	— Kouzui.	

GARDES DE SABRE

N° 785.	*Au lieu de* Itsuriuken,	*lire* Otsuriuken.	
— 787.	— Osawa,	— Ossawa.	
— 789.	— Yukinori,	— Kouninori.	
— 796.	— Hisatsugo,	— Hissatsugou.	
— 800.	— Siyouken,	— Youken.	
— 801.	— d°	— d°	

ERRATA.

N° 808. *Au lieu de* Morito Kinobou, *lire* Mori Tokinobou.
— 825. — Ihosoui, — Hosoui.
— 858. — Kosoui, — Hosoui.
— 873. — Jukwakou, — Jukwakousaï.
— 880. — Tohira, — Tomohira.

KODZUKA ET KOGAÏ

N° 893. *Au lieu de* Harouchidé, *lire* Harouhidé.
— 896. — Itsurioukne, — Otsuriouken.
— 910. — Natsumassa, — Mitsumassa.
— 922. — Ghio-i, — Joï.
— 926. — Kokouçai, — Kokiçaï.
— 961. — Kamégokou, — Kaméguiokkou.

LISTE
DES
Principales Signatures
JAPONAISES
FIGURANT DANS LA
COLLECTION DES GONCOURT

CÉRAMISTES

CEPPALLO

CÉRAMIQUE

道八 Dôhatchi. Nos 263

春水五郎作 Shunsui Gorosakou. 264

淡陽白石山 Tanyo Hakouseikisan. 241

乾山 Kenzan. Nos 232, 233, 246

亀亭 Kitei. 248

亀圓 Kiyen.

香蓮女史 Koren jo shi. (Koren, femme artiste.) 288 à 290

CÉRAMIQUE

玉川光山	Tamagawa Kozan. Nos 250	樂	Rakou. Nos 244
南海	Nannkaï. 358	洛東山	Rakoutozan. 265
仁清	Ninnsei. 224 à 228, 241, 254, 257 à 259	牔霽	Seika. 247
鷹峯	Oho. 212	永樂	Yeirakou. 255, 256

LAQUEURS

LAQUES DIVERS

萬鱗齋	Banrinsaï.	N° 503
如新	Jôshin.	638
壽川	Jusen.	512

平川齋定重	Heisençaï, Sadachighé.	Nos 516
秀龜齋	Shiukiçâi.	508
松壽	Shoju.	513

LAQUES DIVERS.

松花齋 Shôkwaçaï. Nos 523

寸柳齋典 Sounrinçaï. 520

齋道賢 Tençaï Dokenn. No 492

秋樂齋 Shurakousaï Yousan. os 516

友山杏山吉國 Matsuyama Yochikouni. 505

PEIGNES

道笑 自得旭 懷玉 峯山

Docho.		Nos 538
Jitokou.		544
Kwaïghiokou.		542
Matsuyama.		543

榊玉 峯雲齋芝山 田附

Riughiokou.		Nos 534
Hoounsai Shibayama.		535
Tatsuki.		531

INRO

麥秀畔湾平 Bakouchouhan Ounpei.
Nos 555

Giohio.
(Voir *Joho*).

有得齋玉溪 Iyou Tokouçaı Giokkô.
587

玉陽齋 Ghiokouyôsaï
Nos 569

白光齋 Hok'koçaï.
589

火家 Hissaïyé.
484

稲葉	Inaba.	Nos 581	長谷川巨鱗	Hacégawa Kiorinn.	Nos 580 (pour *Kiorinnçaï*).
常甫	Joho.	577	古滿巨柳	Koma Kiyoriu.	567, 579
常嘉齋	Jokaçaï.	556	古滿休伯	Koma Kiuhakou.	566, 576
梶川	Kajikawa.	584	法橋光琳	Hokio Kôrin	422[1]
可交齋	Kakôçaï.	586	惇德珉江	Yentokou Minnko.	563
菊川	Kikoukawa.	576			

1. Le n° 422 est une écritoire.

Minnkokou.
N°⁸ 591
(Signature du *Netsuké*).

Mitsuhiro.
591
(Signature du *Coulant*).

Saïounsaï.
565

Shibayama.
583, 586

Hacégawa Shighéyoshi.
568

Shunsho.
558

Yeinami Souwa.
N°⁸ 593

Tadayouki.
582

Yamada Taïghiyo.
570

Koâmi Chôko.
552
(Signature du *Netsuké*).

芝山易政 Shibayama Yassoumassa.

芝山永幹 Shibayama Yeikan. N° 596

羊遊齋 Yôyousaï. Nos 585

是真 Zéchinn. 598

CISELEURS

GARDES DE SABRES

萬種軒 蚊龍齋 月光

Banchuken. Nᵒˢ 845

Bounriusaï. 828

Ghekko. 786

箏城軒元壽 伯應 弘貞

Tshikoujoken Gwenju. Nᵒˢ 872

Hakouô. 837

Hirosada. 876

370 GARDES DE SABRES.

Ossawa Hokiyo.
N^{os} 787

大澤甫矯

Hamano Hozoui.
847, 858

濱野保隨

Nagata Ikkin.
852

永田一琴

Itchissanndo Joï.

一蠧堂乘意

Iyounsaï Hirotchika.
N^{os} 870

紫雲齋弘親

Itchijosaï Hirotochi.
851

一乘齋弘壽

Hissatsougou.
796

久次

Hojusaï

寶殊齋

GARDES DE SABRES.

371

寶庵齋壽明 Hoansaï Jumei
N^{os} 864

壽鶴齋 Jukwakousaï.
873

法庵義信 Hoan Kanénobou.

野村包教 Nomoura Kanénori.
818

會陽陰士可笑 Kouaiyoyen Chikacho.
N^{os} 857

堅鐔堂 Kensendô.
855

記内 Kinaï.
832

岩本混寬 Iwamoto Konkwan.
833

蛟龍齊 Koriusaï. Nos 828

候斗 Kôto. 781

國德 Kouninori 789

土屋國親 Tsutchiya Kounitchika. 878

正春 Massaharou. 824

正景 Massakaghé. Nos 875

正方 Massakata. 843

正吉 Massakitchi. 799, 849

正直 Massanaô. 863

正高 Massataka. 809

土屋昌親 Tshutchiya Massatchika. 850

GARDES DE SABRES.

正親　Massatchika.
　　　　　　　　　　　Nos 797

岡田正豊　Okada Massatoyo.
　　　　　　　　　　　841

正幸　Massayuki.
　　　　　　　　　　　802, 811

乙柳軒味墨　Otsuriuken Mibokou.
　　　　　　　　　　　785, 844

光弘　Mitsuhiro.
　　　　　　　　　　　829

光廣　Mitsuhiro.
　　　　　　　　　　　Nos 861

小林弥助元清　Kobayachi Yasouké Motokiyo.
　　　　　　　　　　　783

越前大掾長常　Yetshisen Taïjo Nagatsuné.
　　　　　　　　　　　830

鐵元堂尚茂 直悅 尚廬 一峯齋貞芳夏雄

Tetsughendo **Naochig**hé.
Nos 804, 807, 840

Naoyetsu.
844

Naoyoshi.
841

Itshihosaï **Naoyo**chi.
780

Natsuô.
853

佐久間宣秀 凹凸山人 源貞政 算經

Sakouma **Nobouhidé**.
Nos 790, 793, 848

Otetsu Sanjin.
821

Minamoto Sadamassa.
828

Sankei.

算水 Sansui. Nos 840

生明 Shomiyô. 859

驪風堂政隨 Reifoudo Shôzouï. 840

春明法眼 Shunmei Hoghen. 872

石黑是美 Ichigouro. Tadayochi. 869

親信 Tchikanobou. Nos 871

定年 Teinen. (Guanyeichi). 867

守時信 Mori Tokinobou. 808

友平 Tomohira. 880

河内權之丞友周 Kawajigou no jo Tomotchika. 798

GARDES DE SABRES.

後藤常正 Goto Tsunémassa. Nos 813

幸光 Youkimitsu. 823

中原幸登 Nakahara Youkinori. 791

友賢 Youkenn. 800, 801

英隨 Yeïzui. 812

河内友富 Kawaji Tomotomi. Nos 845

一柳友善 Itchiriu Tomoyoshi. 822

東雨 Tôou. 859

利正 Toshimassa. 805

利貞 Toshisada. 792

GARDES DE SABRES.

成龍軒榮壽 Seiriuken Yeiju. N° 838

壽柳齋美清 Jurinsai Yochikiyo. N° 868

KODZUKA ET KOGAÏ

Bounsendô Atsuhiro.
Nos 904

Hirotoshi.
Nos 889

Ghetsuko.
(Se prononce Ghek'ko).
924

Nakajima Harouhidé.
893

Hamano Itchijoui.
906

粟意常翁	Joï.	Nos 922	玉川政春	Tamakawa Massaharou. Nos 904
	Jiô-o.	925	乙柳軒政信	Otsuriuken Massanobou. 896
古姫斎	Kokiçaï.	926	政則	Massanori. 908
濱野矩隨	Hamano Kouzui. 885, 891	濱野政壽	Hamano Massatochi. 901	
濱野弘隨	Hamano Kôzui.	東柳軒政好	Torioukenn Massayochi.	

其舛亭光弘 Kichoteï Mitsuhiro.
Nos 909

後藤光正 Goto Mitsumassa.
899, 910

元利 Mototochi.
895

一宮直秀 Itchi no Miya Naôhidé.
886

政随 Shôzuï.
920

忠義 Tadayochi.
Nos 894

知法 Tchihô.
916

東雲齋 Tôounsaï.
897

保廣 Yassuhiro.
898, 900

安親 Yassutchika.
908

大森英昌 Omori Yeïsho.
907

濱野英隨 Hamano Yeizoui.

園部芳英 幽齋 Sonobé Yochihidé.
Nos 913

Youçaï.
921

SCULPTEURS

DE BOIS ET D'IVOIRE

NETSUKÉ

谷文齋	Tani Bounsaï.	白翁齋	Hakou-ouçaï. Nos 1034
道山	Dozan. Nos 1037	白齋	Hakouçaï 1039
橘玉山	Tatchibana Guiokousan. 1033	春光	Haroumitsu. 941

49

秀正	Hidémassa.	Nos 1014	一文齋	Itchibounsaï.	Nos 937
廣忠	Hirotada.	1018	一泉	Itchicenn.	990
法玉	Hôguiokou.	1032	一光齋	Ik'kosaï.	1001, 1049
法實	Hôyutsu.	957	一華齋	Itchikouaçaï.	
宝珉	Hôminn.	1020	一山	Itchisan.	966
法龍	Hôriou.	1019	如龍	Jiyoriu.	1025

NETSUKÉ.

壽玉	Jughiokou.	N^{os} 958	孝林	Kôrinn.
壽光	Jiuko.	1069	蕫齋	Kounsaï.
亀玉	Kaméguiokou.	961	矩隨	Kouzuï. N^{os} 1063, 1068
竹肉久一	Takénooutshi Kiouitchi.	997	正明	Massaaki. 1071
壽々水孝齋	Souzouki Kôçaï.	1031	正勝	Massakatsu. 954
虎溪	Kôkei.	977	正直	Massanaô. 944, 948, 967, 971, 987

正利	Massatochi. Nos 969	岷秀	Minnchû. Nos 1008
正次	Masatsugou. 1017, 1021	光廣	Mitsuhiro. 976
正行	Massayuki. 950, 984	光正	Mitsumassa.
正之	Massayuki. 972	光政	Mitsumassa. 953
民粢	Minnyo. 1056, 1061	守壽	Moritaka. 1031
民國	Minnkokou. 1049, 1053	延秋	Nobuaki. 1043

信勝	Noboukatsu.	Nos 1046	立法	Riouho.	Nos 991
岡住	Okasumi.	964	立民	Riuminn.	1048, 1064
岡友	Okatomo.	946, 1007	龍樂	Riourakou.	959
樂永齋	Rakouyeisaï.	1029	竜仙	Riucen.	1017
梨夢	Rimou.	963	定次	Sadatsugou.	1011
陵民	Riominn.		左里	Sari.	970

成壽	Seiju.	Nos 1062	舟月	Shioughétsu.	Nos 938
靜山	Seizan.	1026	秀樂	Shiourakou.	1051
石應	Sékian.	974	正一	Shoïtchi.	945
石蘭	Sékiran.	992	正民	Shominn.	
雲齋	Sessaï.	934	丹雲齋	Shôounsaï.	998
雲亭	Settei.	1022	秀翁齋	Shouôsaï.	

NETSUKÉ.

亮長	Sukénaga.	N^{os} 940	篤良	Tokourio.	N^{os} 1055
忠宗	Tadamouné.	1006	永樂齋友忠	Yeirakousaï Tomotada.	994
琢齋	Takusaï.	955	友親	Tomotchika.	1028, 1040
鞆法眼	Tohôguen.	1042	豊昌	Toyomassa.	935, 936
篤光	Tokouko.	947	芝山易信	Chibayama Yassunobou.	1034

391

USTENSILES DE FUMEURS

OBJETS DIVERS

あつ秋 Atsuoki.	N^{os} 622	一虎 Ikko. N^{os} 606, 608, 609
玉山 Ghiokousan.	603	自愉眼文 Jiyou Gamboun. 604
萩翁 Haghiô.	600	
豊龍齋 Horiusaï.		定美 Jôbi.

USTENSILES DE FUMEURS. — OBJETS DIVERS.

桂万 Keimann.

芝山 Shibayama.
Nos 644

杏花軒 Shokwakenn.
710

菩随 Kiozoui.

民国 Minnkokou.
Nos 629

宿々山人 ShoukouShoukouSanjinn
604

柳川直秊 Yanagawa Naoharou [1].
759

竹斎 Tchikousaï.

大高信清 Otaka Noboukiyo.
626

天民 Temminn.
632

一斎東明 Itchisaï Tômio.
772

立民 Riuminn.
618

[1]. A la place du caractère *harou* du nom de Naoharou, on a mis par erreur le caractère *hidé*.

PEINTURES
ET
ESTAMPES
ALBUMS, LIVRES

PEINTURES, ESTAMPES

ET LIVRES

芦ゆ记 | Ashiyuki.
 | Nos 1485, 1486, 1487, 1488, 1480.

梅領 | Baïrei.
 | 1564

米僊 | Baïsen.

文鳳 | Boumpô.
 | 1560

谷文晁 | Tani Bountcho.
 | Nos 1159

一筆齋文調 | Ipitsusaï Bountsho.
 | 1232

房信 | Fussanobou.
 | 1490

398 PEINTURES, ESTAMPES ET LIVRES.

學亭[1]

Gakutei.
Nos 1424, 1428, 1431, 1433, 1434, 1435, 1436, 1437, 1438, 1439, 1440, 1545.

五鄉

Gôkio.
1272

岸駒

Gankou.
1157

岸姬

Ganki.

春信

Harunobou.
1202 à 1229

廣定

Hirosada.
1490

廣重

Hiroshighé.
1460 à 1467, 1490, 1548 à 1551, 1553.

坥一

Hoïtsu.
1424

北溪

Hok'kei.
Nos 1417 à 1420, 1430, 1431, 1433, 1434, 1435, 1436, 1437, 1438, 1439, 1440, 1486, 1536 à 1543.

蹄齋北馬

Teisaï Hokouba.
1422, 1430, 1544

北壽

Hokujiu.
1490

北雲

Hokououn.
1546

1. Le caractère a été mal transcrit.

PEINTURES, ESTAMPES ET LIVRES.

北齋 **Hok'saï.**
N°ˢ 1169, 1430, 1431, 1432, 1433, 1435, 1436, 1438, 1439, 1506, 1508

畫狂人 **Gwakiojin.**
Autre signature de *Hok'saï*.
1166, 1414 à 1416, 1509

畫狂老人 **Gwakio Rojin.**
Autre signature de *Hok'saï*.
1168, 1522, 1525 à 1528

爲一 **I-itsu.**
Autre signature de *Hok'saï*.
1405, 1408 à 1410, 1430, 1519

葛飾戴斗 **Katsushika Taïto.**
Autre signature de *Hok'saï*.
1514, 1517

戴斗 **Taïto.**
Autre signature de *Hok'saï*.
1514, 1517

辰正 **Tatsumassa.**
Autre signature de *Hok'saï*.
1507

北州 **Hokushiu.**
N°ˢ 1485, 1486, 1488, 1490

北英 **Hokouyei.**
1481, 1487, 1490

芳園 **Hoyen.**
1174, 1175

英一蝶 **Hanaboussa Itcho.**
1494

爲齋 **Issaï.**
1571

桂齋[1] **Keisaï.**
1431, 1477, 1478, 1490

研齋 **Kensaï.**
1490

1. Le caractère a été mal transcrit.

景山	Keizan.	Nos 1565	Kounihiro. Nos 1485, 1486, 1487, 1488, 1490
乾山	Kenzan.	1493	Kounihissa. 1490
清長	Kiyonaga.	1233 à 1240 bis	Kounikané. 1490
光琳	Kôrin.	1156, 1492	Kouniyoshi. 1475, 1476, 1489, 1490, 1553, 1559
湖龍齋	Koriousaï.	1230, 1231	Kounimarou. 1490
			Kounimassa. 1456
國明	Kouniakira.	1490	Kounimitsu. 1490
國安	Kouniyassu.	1490	

Left column kanji (top to bottom): 景山 乾山 清長 光琳 湖龍齋 國明 國安

Right column kanji (top to bottom): 國廣 國久 國兼 國芳 國丸 國政 國滿

PEINTURES, ESTAMPES, ET LIVRES.

國直 Kouninao.
 Nos 1459, 1490

國貞 Kounisada.
 1423, 1431, 1468 à 1474,
 1489, 1490, 1552, 1553

國周 Kounitchika.
 1490

國重 Kounishighé.
 1488

國虎 Kounitora.
 1452, 1490

國安 Kouniyassu.
 1489, 1490

北尾政信 Kitao Massanobou.
 1404, 1498

北尾政美 Kitao Massayoshi.
 Nos 1455

眠江 Minko,
 1497

光起 Mitsuoki.
 1155

守景 Morikaghé.
 1149

應擧 Oshinn.
 1181

應心 Okio.
 1172

PEINTURES, ESTAMPES ET LIVRES.

Ounkei. Nos 1180

Outamaro. 1164, 1311 à 1397, 1423, 1500 à 1504

Sadafussa. 1490

Sadahidé. 1490

Sadahiro. 1490

Sadamassu. 1480, 1485

Sadanobou. 1490

Sadatora. Nos 1489, 1490

Sadayoshi. 1484, 1487

Shighéharou. 1486

Yanagawa Shighénobou. 1453, 1479, 1547

Shikimaro. 1165, 1398

Shinsaï. 1430, 1434, 1440

PEINTURES, ESTAMPES ET LIVRES.

猩々狂齋 Shojo Kiosaï.
Nos 1570

春十 Shunbokou.
1495

俊滿 Shinman.
1309, 1431, 1433, 1434, 1435, 1436

春湖 Shunko.
1490

春泉 Shunsen.
1457, 1458

春朗 Shunsho.
1490

春朝 Shuntsho.
Nos 1306 bis à 1308

春英 Shunyei.
1279

祖仙 Sosen.
1173

狩野素川 Kano Sosen.
1153

嵩岳堂 Sogakoudo.
1454

宗理 Sôri.
1421, 1432, 1535

探幽 Tanyu.
1491

周信	Tshikanobou. Nos 1150	永理	Yeiri. Nos 1377
豊廣	Toyohiro. 1281, 1282, 1432, 1438	英泉	Yeisen. 1430, 1477, 1478, 1489, 1490
豊久	Toyohissa. 1280	英山	Yeisan. 1399 à 1403, 1489
豊國	Toyokouni. 1283 à 1306, 1505	榮昌	Yeisho. 1273 à 1276
月麿	Tsukimaro. 1423	榮水	Yeisui. 1278
法印永真易信	Hôgan Yeishin (autre nom de *Yassunobou*). 1148	容齋	Yôsaï. 1178, 1179
		養川院法印	Yôsen in hoïnn (autre nom de *Kano Korénobou*). 1152
		美春	Yoshiharou. 1556

PEINTURES, ESTAMPES ET LIVRES.

猩々狂齋 Shojo Kiosaï.
Nos 1570

春十 Shunbokou.
1495

俊滿 Shinman.
1309, 1431, 1433, 1434, 1435, 1436

春湖 Shunko.
1490

春泉 Shunsen.
1457, 1458

春舛 Shunsho.
1490

春朝 春英 Shuntsho.
Nos 1306 bis à 1308

Shunyei.
1279

祖仙 Sosen.
1173

狩野素川 Kano Sosen.
1153

嵩岳堂 Sogakoudo.
1454

宗理 Sôri.
1421, 1432, 1535

探幽 Tanyu.
1491

周信	Tshikanobou.	永	Yeiri.
	Nos 1150	理	Nos 1277
豐廣	Toyohiro.	英泉	Yeisen.
	1281, 1282, 1432, 1438		1430, 1477, 1478, 1489, 1490
豐久	Toyohissa.	英山	Yeisan.
	1280		1399 à 1403, 1489
豐國	Toyokouni.	榮昌	Yeisho.
	1283 à 1306, 1505		1273 à 1276
月麿	Tsukimaro.	榮水	Yeisui.
	1423		1278
		容齋	Yôsaï.
			1178, 1179
法印永真易信	Hôgan Yeishin (autre nom de *Yassunobou*). 1148	養川院法印	Yôsen in hoïnn (autre nom de *Kano Korénobou*). 1152
		美春	Yoshiharou.
			1556

芳秀	Yoshihidé. Nos 1490	芳虎	Yoshitora. 1490
芳幾	Yoshiikou.	芳年	Yoshitoshi. 1490
芳員	Yoshikadzu. 1490	芳豊	Yoshitoyo. 1490
よし國	Yoshikouni. 1487, 1490	是真	Zéshinn. 1555

TABLE DES MATIÈRES

 Pages

Les Arts de l'Extrême-Orient dans la Collection des Goncourt . . . 1

CÉRAMIQUE CHINOISE

Porcelaines de la Chine ; époque des Ming 3
 — règne de Kang-Hi 7
 — règne de Young-Tching 17
 — règne de Kien-Long 25
 — règne de Tao-Kouang 35
Grès de la Chine . 36
Porcelaine de la Corée . 39

CÉRAMIQUE JAPONAISE

Porcelaines de Hizen . 43
Porcelaines diverses du Japon 47
Poteries japonaises : Karatsu 49
 — Owari 50
 — Koutani 54
 — Kiôto 56
 — Haghi 65

TABLE DES MATIÈRES.

	Pages.
Poteries japonaises : Bizen	66
— Takatori	67
— Poteries diverses	68
— Poteries par Kôren	70
— Satsuma	71
Tchaïré	76

OBJETS EN MATIÈRES DURES

Objets en cristal de roche	83
Objets en jade	84
Objets divers en matières dures	86

FLACONS A TABAC

Flacons à tabac en matières dures	87
Flacons à tabac en porcelaine et en verre	90

IVOIRE, ÉMAUX, NACRE

Objets en ivoire	92
Cloisonné	95
Émail peint	95
Nacre	95

LAQUES

Laques du Japon : xvii^e siècle	99
— xviii^e siècle	107
— xix^e siècle	113
Coupes à saké	117
Peignes	122
Epingles à cheveux	125
Inro	126

BOIS ET OBJETS DIVERS

Ustensiles de fumeurs	139
Ustensiles d'écriture	145
Panneaux décoratifs	147
Objets en bois	149

MÉTAUX

	Pages.
Bronzes chinois	153
Bronzes japonais	156
Objets en fer	167
Etain	168
Objets en argent	169

ARMES ET ACCESSOIRES D'ARMES

Sabres	173
Gardes de sabre en fer	179
— métaux divers	192
Kodzuka et Kogaï	198
Garniture de sabre	206

NETSUKÉ

Netsuké en bois	209
— en ivoire et en os	216
— d'ivoire en forme de bouton	222
— de bois en forme de bouton	226
— de métal	228
Coulants	229

ÉTOFFES

Fouk'sa	233
Etoffes diverses	239

MEUBLES

	Pages.
Meubles chinois et meubles composés avec des éléments chinois ou japonais	245
Vitrines	247

PEINTURE

Peinture chinoise		251
Peinture japonaise. École bouddhique		253
—	— de Kano	253
—	— Tôsa	255
—	Artistes indépendants	256
—	École Oukioyé	258
—	— de Shijo	263
—	Études	266

ESTAMPES

Harunobou	271
Koriusaï	276
Bountsho	276
Kiyonaga	277
Yeishi	279
Gôkio	283
Yeisho	283
Yeiri	284
Yeisui	284
Shunyei	284
Toyohissa	285
Toyohiro	285
Toyokouni	286
Shuntsho	289
Shinman	289
Shighémassa	289
Outamaro	290
Shikimaro	301

TABLE DES MATIÈRES

	Pages.
Yeisan	301
Kitao Massanobou	301
Hok'saï	302
Hok'kei	305
Surimono divers	306
— de Kioto	309
Kounitora	310
Yanagawa Shighénobou	310
Sôgakoudo	310
Massayoshi	310
Kounimassa	311
Shunsen	311
Yoshiterou	311
Kouninao	311
Hiroshighé	312
Kounisada	313
Kouniyoshi	314
Keisaï Yeisen	314
Shighénobou	314
Ecole d'Osaka	315
Albums d'acteurs	516

LIVRES

Livres par divers artistes	319
Outamaro	321
Toyokouni	321
Hok'saï	322
Sôri	326
Hok'kei	327
Divers artistes de l'atelier de Hok'saï	328
Hiroshighe	329
Livres par divers artistes	330

LIVRES EUROPÉENS SUR L'ORIENT
ET L'EXTRÊME-ORIENT

Orient	335
Livres sur la Chine	336

	Pages.
Livres sur l'Art japonais	337
— sur l'Histoire du Japon	340
— de Littérature japonaise	342
— sur la science et les mœurs au Japon	344
— de voyage.	346
Bibliographie, catalogues de vente, etc.	347

Objets non catalogués . 347

Errata. 349
Liste des principales signatures japonaises figurant dans la Collection des Goncourt. 351

www.ingramcontent.com/pod-product-compliance
Lightning Source LLC
Chambersburg PA
CBHW051348220526
45469CB00001B/156